懷舊雜貨

圖解台灣

張信昌——著

Taiwan
Old-fashioned Grocery

中小學生必讀的

台灣老故事

　　相遇，勾起烙印角落的情感

曾經，因時間被遺忘的記憶；
相遇，勾起烙印角落的情感。

一本保存了生活見證的台灣懷舊雜貨故事，透過一張張古早年代的老照片，述說著每一件物品與當時背景的文化連結，也激盪出時代情感的深處記憶，在跨越時空的文本重現，讓早期的生活舊物也成了一種可品味的學習成長歷程，透過時光機的紀錄，讓前人生命故事的熟悉感，慢慢的拉近了與閱讀者的距離。

生活是一直不斷地翻轉「溯源」與「創新」，既要尋根過往，也因應時代潮流推陳出新，但生活舊物的老味道卻始終濃郁有勁，因為這是一代代人努力掙出來的痕跡，是牽繫生活的真實情感，當翻開書本和孩子們一起閒談生活的變遷，說的是自己記憶中的故事，而透過懷舊雜貨傳遞的是不同時空背景的生活軌跡，一種真實的生命韌性。

回首，我們感謝收藏器物保存的文化紀錄，一本師生和親子共讀的好書，飲水思源～延續每個時期的生活發展，讓一段段的過往點滴，淬鍊成永恆的生命故事。

新北市野柳國民小學　校長／張錦霞

新北市野柳國民小學

張錦霞

04

文化是根，亦是潮流的起源
我一生專注於藥業，以及台灣獨有的懷舊日本文化
首家日系藥妝店設有藥業博物館
是日藥本舖和張信昌設計師擦出的火花

早期台灣在日本的文化薰陶下，教育、建築、醫學等領域深受其影響，在資源開發階段，兩國彼此的交流中，從生活到產業，無一不見到日本文化的縮影。為讓國人能擁有更好的醫藥資源，從日本引進最新、最好的藥品保健，是「日藥本舖」經營的目標，來到懷舊博物館，看到早期在台灣歷史中，扮演著不同角色的物品，彷彿看到過去，前輩辛苦開創的點滴。感念過去的歷史，在博物館中，可以體會到先人的辛勞，從古老的智慧中，轉化出新世代的觀點。舊物新念，翻轉思考，創新的設計，皆從歷史的長河中淬鍊昇華。而現代醫藥技術比早期進步許多，也都是累積過去經驗轉變而來。懷舊，已是新文創最潮的代名詞。

古往今來，傳承文化，廣結善緣，日藥本舖為了國人健康，持續引進日本最新、最好的醫藥保健，在未來，把健康交給日藥本舖，把文化歷史交給懷舊博物館，在古今融合的新世代，攜手激盪摹繪出康強美麗的新世界。

今欣逢設計師信昌出版《圖解台灣懷舊雜貨》一書，無私分享自家收藏，讓一般大眾讀者得以鑑賞到時代累積而出的常民珍寶，相信只要閱讀本書，甚至帶著出門，便可在台灣各地或日藥本舖的博物館，發現其中的懷舊雜貨正在向你招手，看見信昌如此努力保存在地歷史記憶，絕對值得推薦本書給大家。

日藥本舖　董事長／謝德璋

一九六九－一九八〇年【出生－童年－愛塗鴉的張信昌】

隨著阿姆斯壯登陸月球，恰巧也是每包都附有玩具的「乖乖」上市，這一年，信昌也在這懷舊的年代誕生。出生於平凡簡單的小康家庭，在樸實的年代中，咬著白雪公主泡泡糖、喝著彈珠汽水和玩尫仔標、打彈珠，是我童年最快樂的事。

小學時期受《漫畫大王》的洗禮，養成隨手亂塗鴉的壞習慣，國語課本裡的偉人圖像，成了我變身塗鴉的創作集，橘色外皮數學作業簿裡的八格習作空白欄，成了我畫動漫最好的作品集。

一九八一－一九九〇年【收藏－懷舊－興趣養成】

喜愛塗鴉也愛美學包裝商品，尤其是戰後的鐵盒、紙盒或任何印有圖像的外包裝。在早期沒有電腦圖的年代，手繪稿成了每個商品對消費者的第一印象，美麗精緻的手繪圖外包裝，讓商品銷售加分，並加深顧客對該商品的品牌形象，有趣的圖解說明，常大量使用在一九五〇至六〇年代盛行的「寄藥袋」，例如咳嗽氣喘的藥，就會畫上一隻蝦子、烏龜和掃把，並標註台語發音「蝦龜嗽」；奶粉罐上胖兜兜的嬰兒圖像，即代表該品牌奶粉的營養成效。那些充滿生命力的手繪圖和俗又有力的商品命名，對我的收藏而言，有如著迷般的致命吸引力。

一九九一－二〇〇一年【典藏文物－收集品牌故事】

由於熱衷收藏懷舊文物，須了解商品文物的相關背景，更愛文物商品背後的歷

史故事，每個品牌故事相互連結，足可串起台灣經濟發展史，台灣戰後初期，隨著國民政府搬遷來台的品牌企業很多，黑人牙膏、生生皮鞋、湯姆西服、明星花露水等等，將相關類別的文物典藏集中，即可熟知相同商品不同品牌之間的商業競爭故事，與其說是收藏懷舊文物，其實我是收藏每個懷舊文物的創業故事。

二○○二－二○二三年「工作－興趣－實現夢想」

懷舊美學廣泛的被運用在各個商業領域，重新詮釋的經典老歌、復古懷舊零食再起、懷舊餐廳的大量崛起、百貨公司一次次的懷舊復古展，在在顯示現今社會對一九五○至六○年代的喜愛與重視。

擁有一定數量的懷舊文物收藏，並與我的商業設計結合，是我的主要工作。百貨公司的「懷舊復古商展」成了我的收藏展示間，將商品以「局」收藏（系列收藏），並陳設不同型態的復古商店街，讓百貨公司變成了時光隧道機。

「復古包裝設計」是我滿足對童年的奢望，將一包包平庸的零食，變成懷舊、有趣的經典夢幻零食。「懷舊餐廳設計」是我實現童年街景的大樂高玩具，將「柑仔店」、「唱片行」、「電髮院」等，變成主題用餐區，並讓台灣懷舊美食加分。在種種懷舊商業設計的背後，特別喜愛在驗收工程時，看見不同業主的臉上洋溢著歡心滿意的相同表情。二○○八年初夏成立「五○年代博物館」，一座收藏時代的私人懷舊博物館誕生。

張信昌

50年代博物館
1960ねんだいのたいわんはくぶつかん

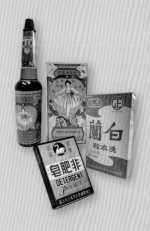

22
雜貨

記憶中的老台灣生活雜貨，是串起台灣本土品牌經營價值的標記，印有「台灣製造」是一種殊榮，更是一種驕傲。

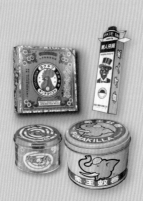

82

車輛

時代隨著工業科技進步，交通工具也由人力車、三輪車、自行車、機車慢慢進化。

62

家用電器

早期的家電不僅耐用，也相當耐看，樸實無華的外觀又富有巧思的設計感，直至今日皆是懷舊收藏家的夢幻逸品。

50

醫療用品

台灣在五〇年代，科技尚未發達前，醫療相當欠缺，尤其是偏遠鄉村地區，此時也發展出「寄藥包」的醫療服務，使用者先用後付，以用多少就結款多少的付費模式營運，暫時解決因病急需藥品的方式。

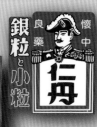

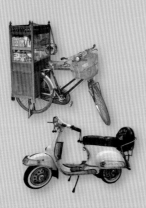

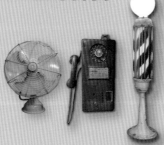

96

食品

老台灣的食品包裝實在太有趣了，豐富的圖樣設計、高彩度的配色，讓整體視覺藝術達到了懷舊美學最高境界。

134

玩具

玩具不只是兒童玩耍的用具，更能代表時代演變的歷史見證。

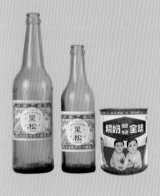

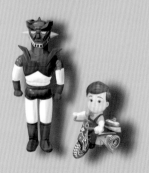

172

廣告

在電視尚未普及之前，除了收音機廣播廣告外，報紙分類廣告算是台灣早期商品行銷中，扮演非常重要的廣告傳遞方式之一。

188

懷舊設計

以最真實的復古場景，具體呈現最引人入勝的懷舊街景與人文故事。

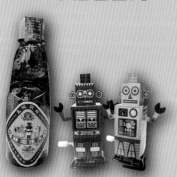

導讀

奶粉、歐羅肥、香菸、玩具

雜貨鋪

金鳥蚊香

明明是雞，為什麼叫金鳥？金鳥，是日文漢字，翻譯後的意思就是金雞，和居酒屋菜單上的燒鳥（烤雞肉串）當中的「鳥」字相通。

猴牌火柴

猴標圖樣的火柴有非常多造型。戰後的永順火柴的猴瓜、一元火柴的福猴、北回火柴的猴山、猴火火柴、猴鼎火柴等，都是以猴子做為主視覺商標。

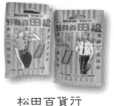

松田百貨行

早期百貨行紙袋都經過設計，那些美麗的手繪圖及簡單配色，儼然成為重要懷舊元素之一。

雜貨

台灣雜貨品項非常複雜及多元，舉凡生活用具、家用器材、日常用品，甚至是家禽家畜的飼料用品用具，都規範在雜貨這個類別。收藏這些懷舊雜貨，除了欣賞早期台灣的包裝美學，也同時了解上一代對民生雜貨使用的操作方法，進而了解當時的生活方式。

消失的生活雜貨不僅已經成為收藏品，甚至變成文創商品。阿嬤的椪粉、阿公的足袋、媽媽的花露水、爸爸的新樂園，我的白雪公主泡泡糖。好多好多記憶中的商品慢慢不見了，如今只能藉由文青商品設計，復刻經典元素，把新商品透過老包裝賦予新生命，重新包裝上市。

中國強帆布鞋

台灣本土自創品牌，創立於 1960 年代末期，是台灣第一雙有品牌的帆布鞋。

明星花露水

明星花露水來自上海，所以在外瓶的包裝上有濃濃的上海風，美麗的舞者拉起裙襬，踩著高跟鞋。

歐羅肥

台灣氰胺公司於 1960 年創立，在台灣家喻戶曉的歐羅肥即是其知名產品。有趣的是，商品附屬贈品更是吸引粉絲，便當盒毛巾、小豬公仔、用過的美麗包裝鐵罐等，都是藏家的最愛。

科學進步取代了傳統生活方式，除了帶來便利、快捷、快速發展，也帶來了化學藥劑污染、空氣污染、污水流入河川等影響民生健康之問題。在國家進步與努力為生活打拼，而這些努力都是台灣進步的力量。細細端老生態環境如何取得平衡，也成了

現代人們積極商討的重要課題。也謝謝前輩們的細心愛護這些物件，如今我們看見半世紀前的物件，讓我們知道前人是如何衣精取代。

物件，有些被社會進步而改變或淘汰，例如火柴因打火機流行而消失，茶皂、洗衣粉也逐漸被洗

家用電器

電視機、洗衣機、電冰箱在老台灣的社會裡被稱為家電三寶，同時也是富裕家庭的象徵。電視節目除了宣導政令外，也幫助各類品牌商品，傳遞廣告至每個家庭用戶。而隨著家用電話普及，也逐漸代替傳統書信的聯絡方式。至於電唱機、留聲機，則是將音樂推廣至每個家庭，並種植在愛樂人的心中。

台視電視

1962 年台視開播，由當時的總統夫人蔣宋美齡女士按鈕首播，開啟了台灣電視年片。

勝利牌留聲機

台灣早期進口的留聲機中，只要在販售 VICTOR 廠牌的電器行，就能在門口看見這個可愛的尼帕狗企業商標。

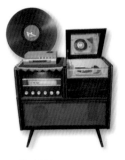

電唱機

小時候很常在唱片行櫥窗內，看見大型電唱機，老闆會用它來播放最新的流行歌曲，用來吸引消費者購買唱片。

台灣老家電

台灣早期的家電常見的有電風扇、電視機、留聲機、收音機、電鍋、冰箱、洗衣機，不僅耐用也相當耐看，樸實無華的外觀又富有巧思的設計感，直至今日仍是懷舊收藏家的夢幻逸品。

西藥房、中藥舖

台灣的老西藥房、中藥舖有著許許多多復古的老元素，其中的招牌、燈箱、企業玩偶、寄藥包及復古懷舊風的藥品鐵盒等，都是收藏家喜愛的物件。

早期的教育未能普及，社會中仍有許多不識字的消費者，藥商想傳達的醫學常識或使用方法，就要在包裝上繪製讓人易懂的圖案，而這些精緻有趣的手繪圖，也成了現今文創產業中，欲復刻懷舊美學的重要學習對象。

在收藏過程中，除了物件本身外，更多的是，探討每個懷舊物品的歷史淵源、復古包裝美學及品牌故事。

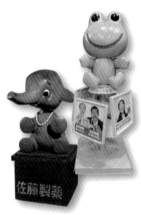

藥品公仔

大型藥廠都有自己的形象代言人，以建立優質的品牌企業精神及做為廣告行銷之用。

寄藥包手繪圖

為了讓不識字的消費者了解藥物類別，藥商在包裝上會用手繪圖方式，幫助傳達用藥須知。

仁丹製藥

百年仁丹創立於1893年，以「不管是誰，無論何時何地，大家都能健康生活」為品牌企業理念。

食品

　　小時候最愛逛的柑仔店，裡面簡直就是兒童的天堂。

　　柑仔店就像百寶箱，凡是生活柴米所需用品，甚至拜拜的金紙鞭炮，農夫用的農具等，在這裡都可以買得到。

　　店裡的台灣啤酒、味王味素、黑松汽水、養樂多、森永牛奶糖、長壽香煙、萬家香醬油等，仍有許多是市場主流商品。

　　收藏食品老物件，間接了解品牌文化，有些歷史久遠，在收藏的同時，也收藏了台灣老食品的企業文化，及每一個品牌故事。

　　在沒有電視可看的年代，收音機是非常重要的家電，無論是讀書或工作，身旁都要有它的陪伴，最愛吳樂天的廖添丁故事，透過聲音與想像力，把故事的情節一一呈腦海中。

台灣啤酒

　　啤酒一開始並不是台灣人習慣喝的飲料，因為顏色偏黃，老一輩說起啤酒，會說它叫做「馬尿」。

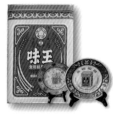

味素

　　味素又稱為味精，味王味精是台灣知名大品牌，在台灣味精市場上占有非常大的比例。

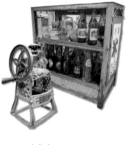

剉冰

　　1950 到 1970 年代間，在台灣的巷弄裡或大馬路旁，很常見到賣剉冰的小攤位。

開一間柑仔店，是我母親生前最大的願望，可惜病魔帶走了阿母，也帶走了她的願望。我用很長的時間，收集有關柑仔店的懷舊商品，並細細的保存每件得來不易的寶物。設計一間不對外開放的「陳熟柑仔店」，用來完成母親生前的遺願，也用來想念我與母親共同生活的記憶。

軍用香煙

台灣在日治時期的專賣局時代，已經推出自產的紙捲煙。早期香煙在軍中也有配給，不同軍種有著不同類型的包裝。

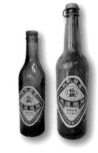

鮮泡汽水

早期台灣汽水市場相當競爭，從北部、東部、中部、南部、西部都有地方性的品牌汽水。

醬油

龜甲萬醬油來自日本的千葉視野田市，此地以茂木家族和高梨家族為中心的醬油製造業特別盛行。

台灣老機車

早期的摩托車，除了有圓圓滾滾的偉士牌，也有適合女生騎的小天使，在現今看來，這些老機車特別有一種樸實無華的設計感。

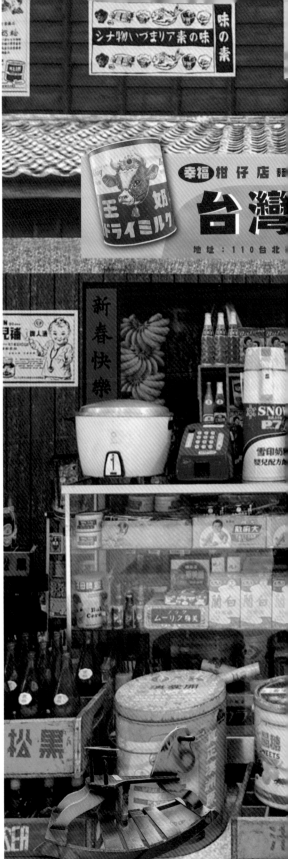

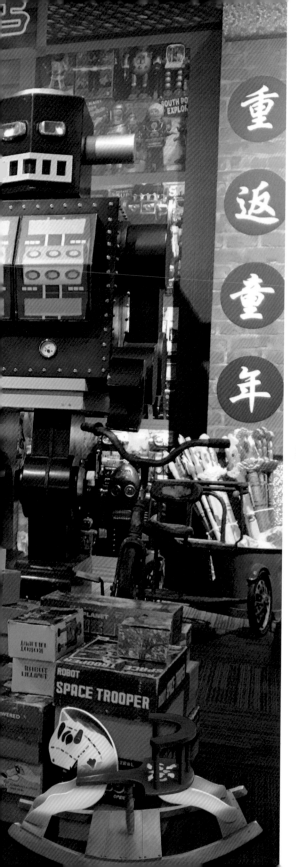

重返童年

玩具

台灣的老玩具中，很多是配合電視劇或是卡通所置入行銷的產品，例如卡通影片中的《科學小飛俠》、《無敵鐵金剛》甚至女生喜歡的《小甜甜》，或是電視影集中《靈山神劍》的靈芝草人、石頭人，《浴火鳳凰》裡面的嗶波，《嘎嘎嗚啦啦》裡面的孫小毛，這些都是透過卡通或電視劇所生產的玩偶玩具，甚至能夠保留至今的，都已經成為古物市場中，炙手可熱的夢幻逸品。

鐵皮玩具中又以火星大王機器人、齒輪發條的鐵皮三輪車最受歡迎。而台灣本土的經典小木馬，則是五年級生人人必定騎過的坐騎玩具之一。

孫小毛

　　外型與影星孫越極為相似，並曾經與孫越本人同台演出過，是影視玩偶中，數量極為稀少的一隻玩具。

三輪車

　　五年級的世代一定都騎過，尤其是女生騎的時候，後座都會載著洋娃娃，非常可愛。

大同寶寶

　　台灣國民企業寶寶。只要買大同電器產品，就會送一隻大同寶寶，直至今日，仍舊有這樣的置入行銷活動。

18

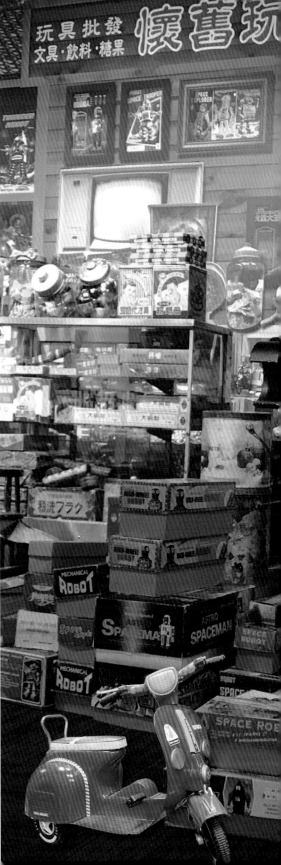

童年之際，陪著媽媽買菜，經過柑仔店門口，一定會要求母親讓我坐騎一次電動搖搖馬，隨著卡通歌曲的啟動，嘴裡吃著冰棒，那是童年最快樂的回憶。每個世代的兒童玩具都不盡相同，常在餐廳吃飯時，看見為了安撫孩童快樂的心。

小孩，便拿出口袋裡的手機，播放卡通或電動遊戲，讓孩童瞬間乖巧冷靜，隨著時代改變，有形體的真實玩具，儼然變成高科技的動畫影片。無論是哪個世代的玩具，相同的功能都是為了滿足

電動搖搖馬

每次 10 元。隨著卡通歌曲播放，就會上下左右的搖擺。是小朋友非常重要的遊戲之一。

卡通玩偶

隨著電視卡通或電影上映，市場就會出現該影片的主角玩偶，是影視公司非常重要的授權獲利產品。

機器人

男生童年一定要有的玩具，鐵皮材質透過電池或齒輪發條傳動，邊走邊吐煙，是非常昂貴的玩具。

火星大王

由日本玩具公司設計，曾在台灣代工外銷美國，胸部有機關槍，並可 360 度旋轉，是鐵皮機器人玩具中非常重要的一款玩具。

懷舊設計

傳承，那份獨一無二；復刻，專屬你的想念。

張信昌，一個十餘年來對復古、懷舊，有著近乎偏執的著迷於瘋狂的設計師。在他心中每一段年代，都有一種餘韻繚繞的

雪泡廣告

由天香華工廠所生產的雪泡洗衣粉，在台灣 60 年代是非常知名品牌的洗衣粉。

東芝廣告

日本進口的東芝燈泡，在水電行或家電行，可以看見這張廣告鐵牌。

大涼汽水廣告

台灣早年的冰果室或是雜貨舖，都能見到這樣的汽水廣告單。手繪的汽水瓶身相當可愛。

「舊」，有著具體而微的形象，透過他的細膩筆觸，一步一步替業主細細勾勒出屬於他們的懷舊記憶，重現那心領神會的時代氛圍。

除了精準判讀各項歷史、文化、藝術、美學背景之外。熟稔於實體場景製作的各式工法與各項細節，務求一次到位。

在累積大量展場經驗後，為因應客戶需求，開闢了「故事館」的整體規劃製作，以最真實的復古場景，具體呈現最引人入勝的懷舊街景與人文故事。

廣告

在電視尚未普及前，除了收音機廣播廣告外，報紙分類廣告，算是台灣早期商品行銷中，扮演非常重要的廣告傳遞方式之一。

翻閱台灣舊報紙，尋找的不是歷史性新聞，而是那些豐富又精彩的圖文並茂小廣告。尤其是那些本土又具地方性特色的商品廣告，把商品和有趣的插圖，加上驚悚的台詞，串聯成一張張烙印在消費者腦海中的廣告。

老廣告中的商品類別頗為多元，大致分為醫藥、生活用品、日常器具、交通工具食品、農業畜牧等，加上售價就成了一張廣告。

電球廣告

手持高帽的紳仕模樣，帶給消費者有高級耐用之感。是張精美又有設計感的廣告鐵牌。

華年達廣告

為了增加知名度及廣告能見度，廠商以橘子形狀的商標，加上汽水本身的產品圖，做成的廣告看板。

萬達汽水廣告

橘子口味的萬達汽水，是童年最愛的飲料，掛在柑仔店門口的鐵牌廣告，更具廣告效益。

雜貨

記憶中的老台灣生活雜貨，是串起台灣本土品牌經營價值的標記，印有「台灣製造」是一種殊榮，更是一種驕傲。

老台灣常民用品如洗衣粉、牙膏、鞋油、蚊香、化粧品等，在五○～六○年代的台灣，由於進口品牌不多，大多是本土品牌，而透過電視廣告、報章雜誌、廣播電台，時時刻刻置入行銷，也能成為家喻戶曉的大品牌。經過時間淬煉留下，至今都已成為台灣知名的大公司。

台灣老雜貨除了物品本身具商場競爭性外，商標、包裝設計更是不能隨便。這些具有品牌特色、公司歷史文化的標誌，都是值得深入研究探討，更是台灣生活文化美學的依據。

六○年代的黑松汽水、黑人牙膏、白蘭洗衣粉，俗稱「二黑一白」，是台灣早期經濟發展相當有貢獻的品牌。

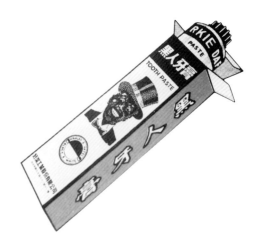

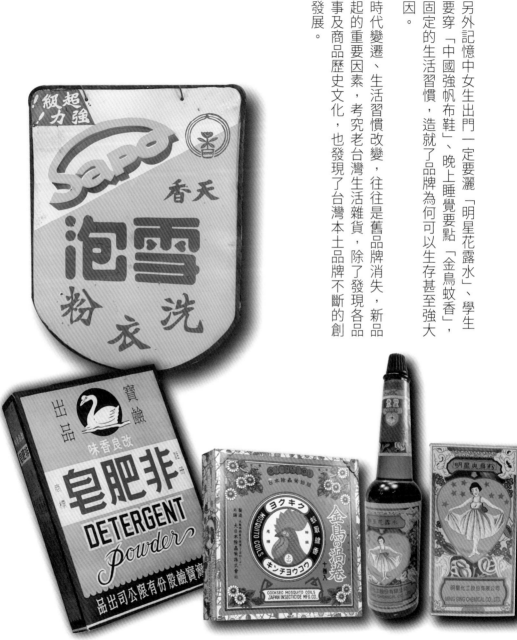

另外記憶中女生出門一定要灑「明星花露水」、學生一定要穿「中國強帆布鞋」、晚上睡覺要點「金鳥蚊香」，這些固定的生活習慣，造就了品牌為何可以生存甚至強大的原因。

時代變遷、生活習慣改變，往往是舊品牌消失，新品牌崛起的重要因素，考究老台灣生活雜貨，除了發現各品牌故事及商品歷史文化，也發現了台灣本土品牌不斷的創新與發展。

金鳥蚊香

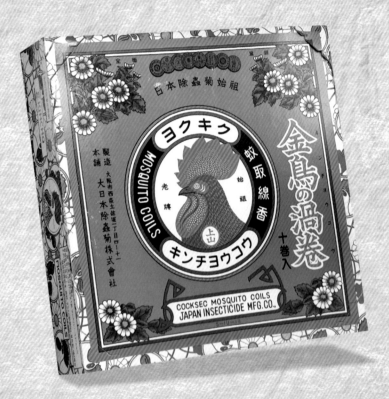

蚊香界的史祖
世界上第一盒渦卷式蚊香

　　蚊香，在中國的宋代就開始有記載，言及端午時，收貯浮萍，陰乾，加雄黃，作紙纏香，燒之，能袪蚊蟲。或許這是比較早的史料記載，可以看出當時蚊香的製作物料為雄黃。

　　而日本從平安時代（794～1185 年）開始，已經有用一些特殊樹木的葉子燃燒驅蚊的生活習俗。而現在我們經常使用的金鳥蚊香，這種漩渦狀式蚊香，就是日本人上山英一郎所發明的。

24

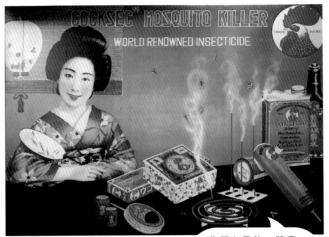

企業商標—雞首的故事

創辦人上山英一郎，以中國《史記》文中「寧為雞口，無為牛後」之句勉勵自己，企業雖小但期許為業界領先者。以現在的事業體看來，不僅是日本第一了，更是全球第一。

明明是雞，為什麼叫金鳥？金鳥，是日文漢字，翻譯後的意思就是金雞，和居酒屋菜單上的燒鳥（烤雞肉串）當中的「鳥」字相通。

上山英一郎

初代蚊香是將三支直立式蚊香同時燃點，時效較短。

有天，上山英一郎的太太在整理倉庫時，發現有條曲捲身體的蛇在冬眠時，之後是將靈感告訴先生，之後便改良成為渦卷式蚊香。

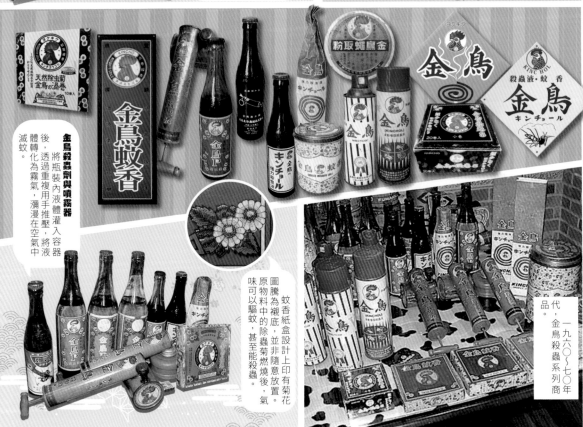

金鳥殺蟲劑與噴霧器
將瓶裝內液體灌入容器後，透過重複用手推壓，將液體轉化為霧氣，瀰漫在空氣中滅蚊。

蚊香紙盒設計上印有菊花圖騰為襯底，並非隨意放置。將蚊香紙盒內的除蟲菊燃燒後，氣味可以驅蚊，甚至能殺蟲。

一九六〇～七〇年代，金鳥殺蟲系列商品。

1950～70年代出現
在台灣除蟲市場上的品牌

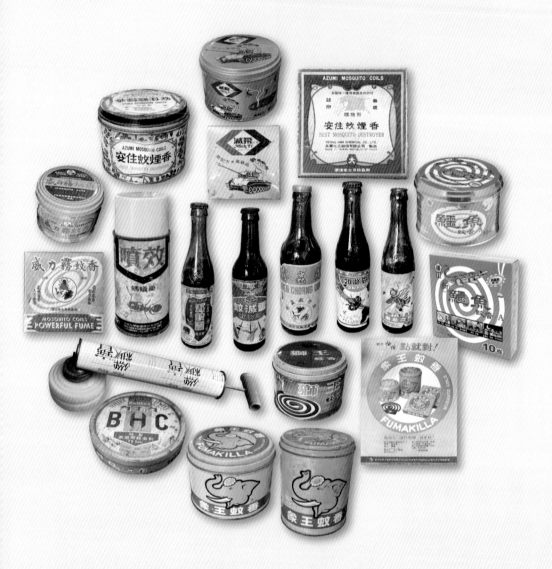

　　早期台灣在環境衛生上條件尚未提升，蚊蟲及蟑螂、小蟲多，尤其是較偏遠鄉鎮就需仰賴除蟲劑或蚊香。曾在台灣出現過的除蟲品牌不少，除了從日本進口外，也有台灣自創品牌，或許有些品牌公司不見了，但遺留下的商品，卻成了台灣品牌故事的一環。

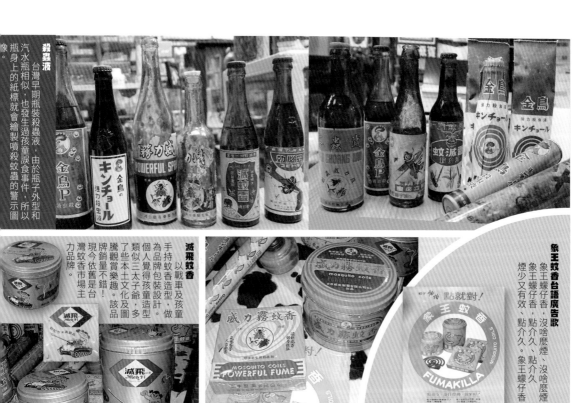

殺蟲液

台灣早期瓶裝殺蟲液，由於瓶子外型和汽水瓶相似，也發生過孩童誤食事件，所以瓶身上的紙標就會繪製噴殺蚊蟲的警示圖象。

滅飛蚊香

以戰車及孩童手持蚊香造型及孩童為品牌包裝設計。做個人覺得孩童造型，類似三太子爺及多了些本土文化及圖騰觀賞樂趣。該品牌銷量不錯。現今依舊是台灣蚊香市場主力品牌。

威力霧蚊香

以綠色為底的色調包裝，為地方性品牌的蚊香，未上媒體廣告宣傳，屬於較少人知的品牌蚊香。

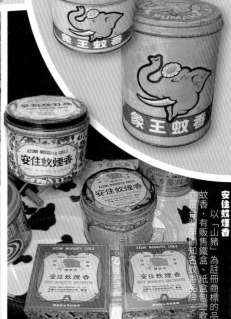

象王蚊香台語廣告歌

象王蟻仔香，沒啥麼煙象王蟻仔香，沒啥麼煙象王蟻仔香，點介久、煙少又有效、點介久。象王蟻仔香。

安住蚊煙香

以「山豬」為註冊商標的品牌蚊香，有販售鐵盒、紙盒包二款，亦是早期知名蚊香品牌。

六○～七○年代台灣蚊香殺蟲劑、DDT的品牌相當多，不僅大品牌的金鳥、滅飛、象王、鱷魚、安住，也有地方性品牌如：威力霧、蚊滅靈、滅蟲霧、虫必立死、滅蚊靈、效必妥等。有些品牌在現今已看不見，有些品牌則隨著環境變遷、需求改變，產品設計更新，至今仍屹立不搖。

金鳥殺蟲系列商品

日本第一品牌，是日治時期的台灣就有的品牌，也是殺蟲藥劑商品最多的牌子，蚊香、殺蟲液、專屬品牌殺蟲器、DDT噴霧殺蟲藥等一應俱全。目前仍是全球最知名品牌，「金鳥」儼然成為蚊香的代名詞。

非肥皂

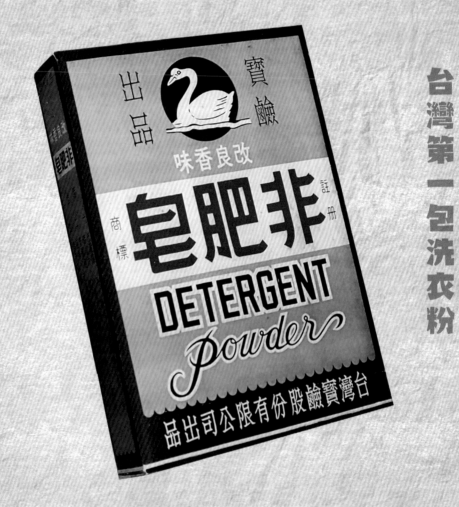

　　1960 年代，利台化工所推出的非肥皂，是國內第一個以粉狀出現的洗劑。為了能夠打開高雄地區的非肥皂市場，推銷員還親自到工廠了解非肥皂的製造過程，再把這些製程都轉化成為推銷的資料，很快的，非肥皂的銷售勢如破竹，銷售至全台灣。

「非肥皂」為利台化工所製造，是台灣第一包洗衣粉。因為過於熱銷，成為美國 P&G 覬覦的對象，經政府協調後賣給美國寶鹼公司。原業務經理另外以利泰公司為名代理「汰漬洗衣粉」，又因不甘於只是代理，另成立國聯公司生產《玉觀音》女主角白蘭小姐爆紅，便邀請她成為代言人，並更改包裝名稱為「白蘭洗衣粉」，從此奠定品牌地位。

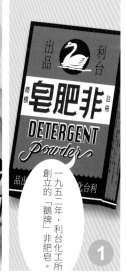

1 一九五二年，利台化工所創立的「鵝牌」非肥皂。

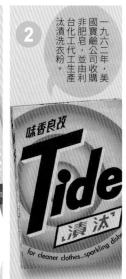

2 一九六二年，美國寶鹼公司收購非肥皂，並由利台化工代工生產汰漬洗衣粉。

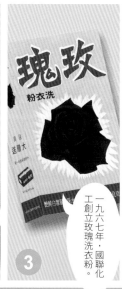

3 一九六七年，國聯化工創立玫瑰洗衣粉。

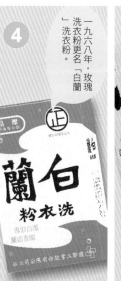

4 一九六八年，玫瑰洗衣粉更名「白蘭」洗衣粉。

非肥皂試用小盒包

非肥皂剛問世之際，為了推廣使用，業務專員會開著廂型車到處宣傳，也會在河邊發放及試用小盒包，供洗衣的媽媽們試用。由於廣告及試用效果非常好，很快就建立品牌知名度。

非肥皂包裝大致分為大盒、中盒二款，圖中小盒裝為贈品試用包。

非肥皂贈品：廣告鐵盤

非肥皂 VS 菲皂粉

一九六○年代，由於利台「非肥皂」的熱銷，很快的受到其他相關化工廠的眼紅，並爭相效仿，就連商標圖騰上的天鵝與鴨子也極為相似，真是有趣。

1960-1970 年代，出現在台灣肥皂市場上的品牌

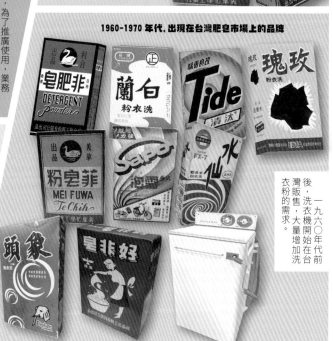

一九六○年代前後，洗衣機開始在台灣販售，大量增加洗衣粉的需求。

天香雪泡洗衣粉

「雪泡洗衣粉」與白蘭洗衣粉同時出現的另一知名品牌之一，除了販售非常熱銷的產品廣告鐵牌、手提公事包及小太空包當贈品，亦是坊間非常熱銷的產品之一，也製作盒裝洗衣粉，可見當時洗衣粉市場競爭非常激烈！

白蘭洗衣粉

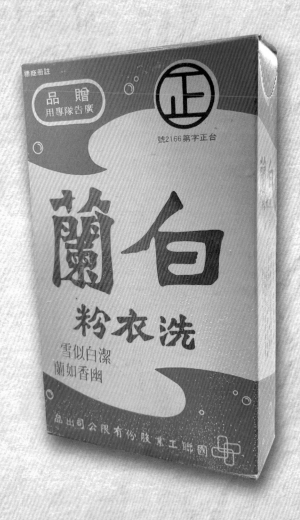

潔白似雪幽香如蘭

1952 年，台灣洗衣粉工業誕生，由利台化工生產「鵝牌」皂粉開始，之後的「非肥皂」、「汰漬」、「玫瑰洗衣粉」皆為「白蘭洗衣粉」的前身。

白蘭洗衣粉可說是台灣洗衣粉第一品牌，早期外包裝以藍眉、白底、紅字做為設計，由於洗衣機問世及當時電視廣告促銷，成功把白蘭洗衣粉推上市場領導品牌的寶座。

白蘭洗衣粉手提太空包裝、紙盒包裝，以藍色水線、白底紅字做為包裝設計。

白蘭系列商品

早期白蘭洗衣粉除了手提包裝也出小盒裝，該品牌也出產過白蘭牙膏、白蘭香皂、贈品白蘭巧巧壺等商品。

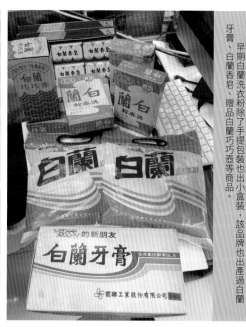

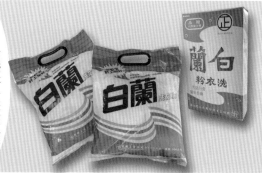

白蘭牙膏

該商品在台灣牙膏市場上出現的時間不長，銷量很難和同一時期的黑人牙膏相比，於是很快消失在市場上。

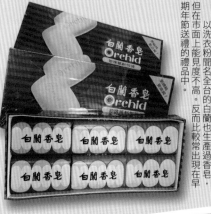

白蘭香皂

以洗衣粉聞名全台的白蘭也生產過香皂，但在市面上能見度不高。反而比較常出現在早期年節送禮的禮品中。

白蘭洗衣粉命名的由來

一九六九年，國聯工業推出新品洗衣粉時，適逢由影星白蘭所主演的電影《玉觀音》上映，為了拉抬品牌知名度以提升銷量，請白蘭擔任代言人。並將品牌名稱命名為「白蘭洗衣粉」。

演員白蘭，本名：傅錦滿，是活躍於一九五七～七〇年的台灣台語影后。

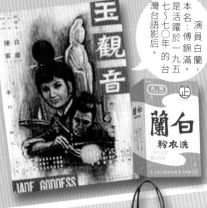

白蘭洗衣粉相關贈品

①環保手提袋，以當時火紅的卡通影集圖像，印刷在購物袋，並把品牌商標置入行銷的附上。②白蘭巧巧壺，是一款可伸縮加大容量的水壺贈品。

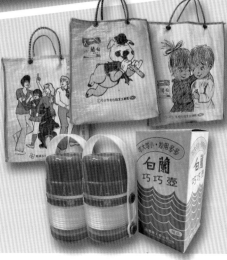

白蘭洗衣粉／雪泡洗衣粉

一九七〇年代，國聯化工的白蘭洗衣粉，與天香化工的雪泡洗衣粉，兩品牌競爭激烈，就連外包裝也非常相似，好像洗衣粉一定就是紅、藍、白三色為基本包裝用色。

一九六六年／天香化工／雪泡洗衣粉

一九六八年／國聯化工／白蘭洗衣粉

黑人牌牙膏

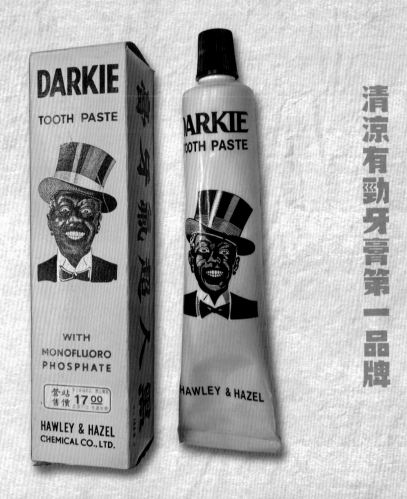

1933 年，由來自寧波的嚴柏林與嚴中立兄弟，在上海公共租界時期創立好來藥物（好來化工的前身），推出「黑人牙膏」產品。

黑人牙膏後於 1949 年在台灣重新販售，並成立好來化工有限公司，當時的工廠暨公司設於台北市康定路，隨後於新莊設立工廠生產牙膏類產品。

1962 年，台視開播時，第一批播出的電視廣告就有黑人牙膏。因黑人牙膏、黑松汽水及白蘭洗衣粉的廣告密集出現，而有「二黑一白」之稱。

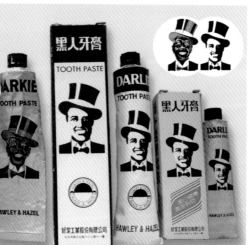

不同年代圖像與字樣

黑人牙膏在一九八九年，為擴大國際市場及避免種族歧視議題，將英文名字 DARKIE 改為 DARLIE，隔年進一步全面更換黑人頭像，以更現代活潑的面貌與消費者見面。

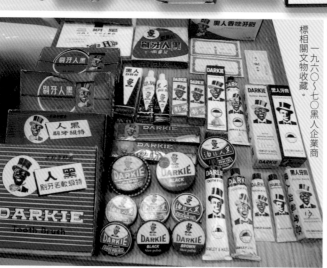

標相關文物收藏。

一九六〇～七〇黑人企業商

黑人牙刷

隨著黑人牙膏熱銷，於是也請永泰實業公司代工生產黑人牙刷，不僅分成人、兒童，更細分硬毛刷及軟毛刷。

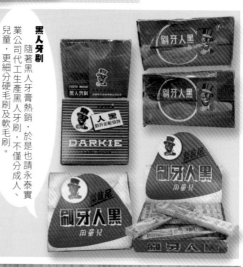

一九八八年，好潔工業出版的日曆，詳細介紹黑人相關產品在每一頁日曆中。讓消費者在時時刻刻都關注到這個品牌，是很成功的置入行銷商品。

黑人牙膏鴻運當頭彩券

為促銷黑人牙膏，凡購買整箱黑人牙膏即隨箱附贈鴻運當頭獎券，與當年盛行的愛國獎券同步開獎，頭獎有新台幣伍萬元正。

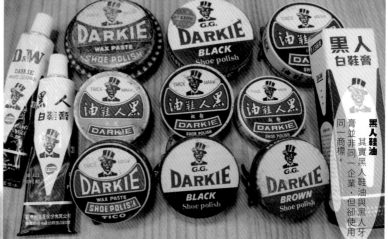

黑人鞋油

其實黑人鞋油與黑人牙膏並非同一企業，但卻使用同一商標。

鞋油總動員

1950至70年代出現在台灣鞋油市場上的品牌

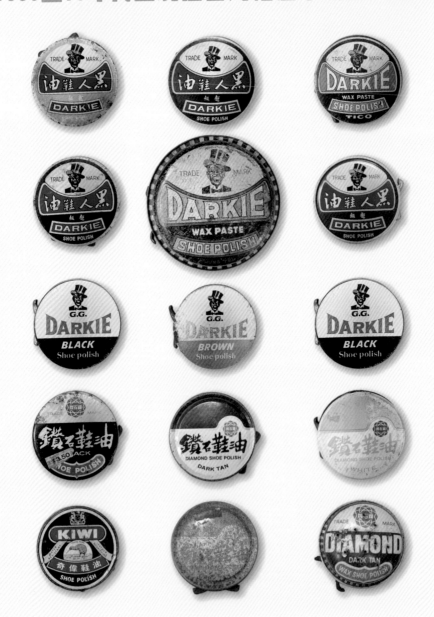

黑人白鞋膏

由天工實業公司所生產的白鞋膏,主要用在白色鞋面上,成分以膠粉、鈦白粉、界面活性劑所構成,產品特色為「光亮、晶潔」。

台灣早期鞋油

台灣在五〇年代穿皮鞋上班的人口實在不多,相對的使用鞋油擦鞋的消費者也比較少,當時出現的品牌有黑人牌鞋油、鑽石鞋油、奇威鞋油。

黑人牌牙粉

是一種粉末狀清潔牙齒的產品,先用牙刷去沾黏粉末,靠著嘴巴內的水刷擺產生泡沫,進而達到清潔效果。這類的產品在一九六〇~七〇間的台灣口腔清潔市場比較常見。

黑人牌煙斗

這個特殊造型的煙斗,和品牌沒有相關,在早期台灣風景區的紀念品販售店中常見,這個商品是小學時參加畢業旅行,在墾丁國家公園的販賣店內,我買給阿公的紀念品。

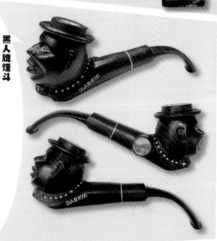

黑人與白人牙膏都打進台灣商旅飯店,製作日拋型小牙膏供飯店旅客使用,這種精緻化單次量使用的小牙膏,也成了有趣可愛的收藏品。

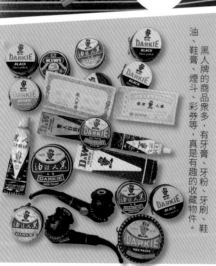

黑人牌的商品眾多,有牙膏、牙粉、牙刷、鞋油、鞋膏、煙斗、彩券等,真是有趣的收藏物件。

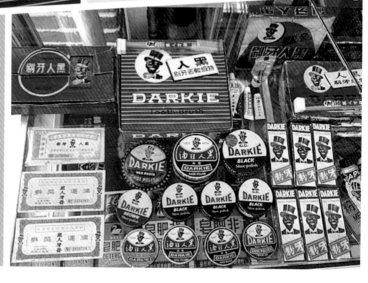

明星花露水

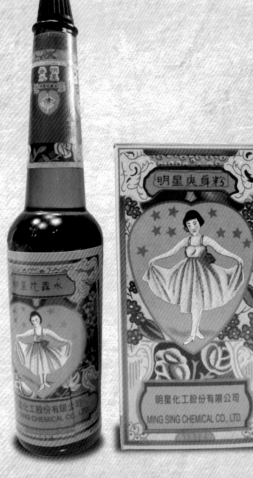

　　1907 年，上海名醫周邦俊醫師以酒精加上茉莉、玫瑰等多種花香精調配而成花露水。

　　1949 年，周醫師女兒周文璣以結束香港倉庫為由，帶著配方來到台灣，創立明星化工股份有限公司，生產花露水及爽身粉，在那個年代成為台灣女性的必備用品，綠色瓶身的花露水，也成為當時妖嬌美麗的代名詞。

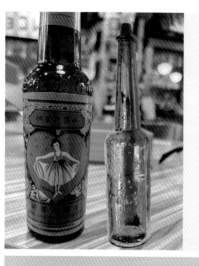

二〇二〇年，明星花露水品牌換人經營，來自新加坡的森晨貿易有限公司接手，還找回老員工一起打拚，並推出明星花露水紀念版禮盒。

明星花露水來自上海，所以在外瓶的包裝上有濃濃的上海風，美麗的舞者拉起裙襬，踩著高跟鞋，在當時應該屬於風華年代的名媛，包裝上也看到了茉莉、玫瑰等不同圖案，用來表達原物料的成分，瓶身背後也用了一個星星外框，寫著越陳越香，訴說著產品經久耐用、永不變質的特色。

一九六〇年的外包紙箱上印著「反共復國、增加生產」的精神標語。經過時代變遷，之後的主標語「和諧團結、生產報國」，另外的主標語「無遠勿銷、到處可買」，顯示了該商品的通域性已經達到了隨處可買的境界。

明星VS蘋果小組

明星爽身粉、蘋果小姐爽身粉兩者包裝極為相似，都是以美麗舞者圖案表現。

明星爽身粉以手拉著裙襬大明星的圖樣放在愛心框內，蘋果小姐者的蘋果造型框則是用蘋果品牌，框住可愛的舞者圖騰。

明星花露水火柴

由「台灣火柴公司」出品的火柴盒，相當精緻，在市面上非常少見，為了配合該商品包裝，火柴棒頭也以綠色呈現，是件難得有趣的收藏品。

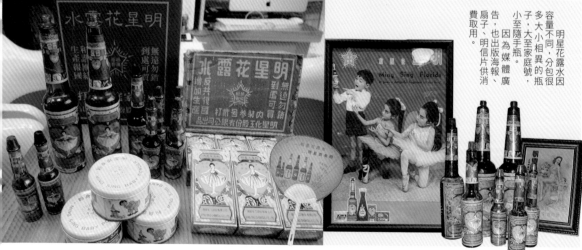

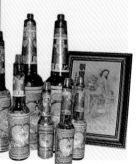

明星花露水因容量不同，分包很多大小相異的瓶子，大至家庭號、小至隨手瓶，因為媒體廣告，也出版海報、明信片供消費取用。

猴標火柴

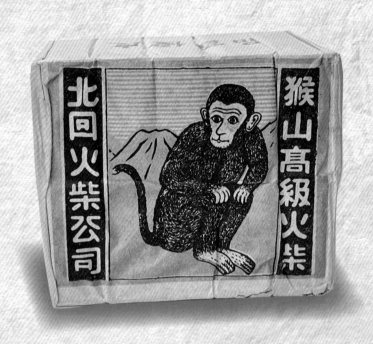

　　猴標圖樣的火柴在 1970 年代，有非常多有趣的造型。從日治時期開始的「猴子偷桃」，就出現猴子做為火柴盒商標，戰後的永順火柴的猴瓜、一元火柴的福猴、北回火柴的猴山、猴火火柴、猴鼎火柴等，都是以猴子做為主視覺商標。因猴子十二生肖地支為「申」，又與候爵同音，引申為馬上升、馬上封侯，象徵驛馬星動，加官進爵的福祿之日即將到來。因此當時許多火柴工廠也喜歡以猴子作為發行商標。

猴山高級火柴

猴子蹲座於大山之前的圖像，與「猴山」品牌命名吻合。記得柑仔店販售這種十包裝的外袋上，加印「保密防諜、人人有責」，也凸顯了當時兩岸情勢緊張，政府在民生物資上，常印用這類警示標語。

福猴高級火柴

由一元火柴公司出品，同樣以「猴子」為主角。猴子雙腳盤座，手持蝙蝠＋福字春聯，有祝賀之意。這類富有年節圖像的火柴包裝，非常討喜且受歡迎。

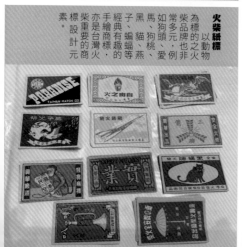

猴子偷桃火柴

猴火安全火柴

進口商為僑惠貿易公司，以猴子和火柴一起出現，代表商標名稱「猴火」。火柴盒側面塗有紅磷，和內裝火柴分別安放不接觸，所以紙標上加註「安全火柴」四字。

火柴紙標

火柴外包裝上都印有不同品牌圖像的商標，其中「猴子」為商用圖像的有方常命名的多標式，也非常趣味，例如「猴山＋猴」、「猴火」、「猴兔」、「猴火」、「猴拿」，猴兔火山「福字春聯」像的猴福猴等。

火柴紙標

以動物為火柴品牌的，非常多元，如黑狗、馬、狗頭，也非常有趣的圖像，例如蝙蝠、桃、燕、貓、愛犬等手繪商標，亦是台灣火柴重要的商標設計元素。

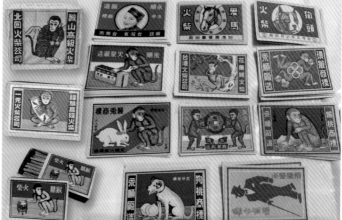

番仔火

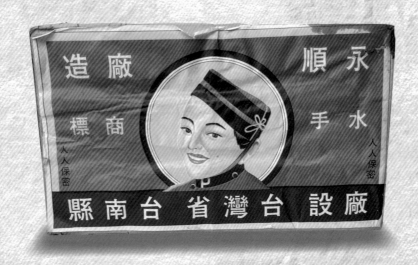

日治時期，日本人在台設立「日本製材燐寸株式會社」，也開始了台灣近一百年的火柴生活產業鏈。火柴曾是民生必需品，凡是煮飯、洗澡、點蚊香、拜拜、抽煙等都需使用它。打火機問世後取代火柴，火柴工廠一一關閉，從曾經燦爛到灰飛淹滅，如今火柴記憶逐漸被封存，僅留下常民記憶。

1939 年，「日本燐寸工業組合」和「日本燐寸共販會社」集資，在台中「下橋仔頭」（今台中市南區一帶）成立「台灣燐寸株式會社」，是台灣火柴工業的發展關鍵，戰後則改名為「台灣火柴」公司。後來，在打火機盛行下，火柴成為夕陽產業，在 1993 年間，該公司拆除並改建為住宅。

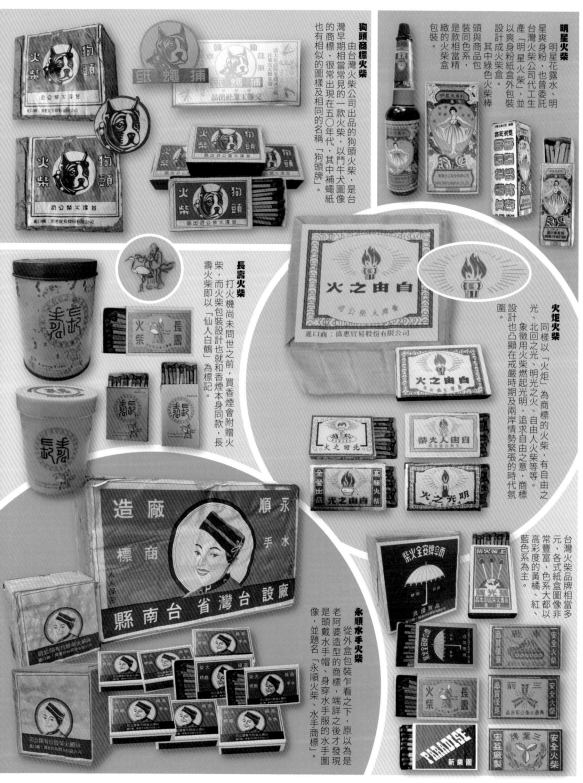

明星火柴

明星花露水、明星爽身粉，也曾委託台灣火柴公司代工生產「明星火柴」，並以爽身粉紙盒外包裝設計成火柴盒。其中綠色火柴棒頭與商品包裝同色系，是相當精緻的款式火柴盒包裝。

狗頭商標火柴

由台灣火柴公司出品的狗頭火柴，是台灣早期相當常見的一款火柴，以鬥牛犬圖像的商標，很常出現在五〇年代，其中補蠅紙也有相似的圖樣及相同的名稱「狗頭牌」。

長壽火柴

打火機尚未問世之前，買香煙會附贈火柴，而火柴包裝設計也就和香煙本身同款，長壽火柴即以「仙人白鶴」為標記。

火炬火柴

同樣以「火炬」為商標的火柴，有自由之光、北回之光、明之光、自由人火柴等等。以火炬象徵用火柴燃起光明、追求自由之意，商標設計也凸顯在戒嚴時期及兩岸情勢緊張的時代氛圍。

台灣火柴品牌相當多元，各式紙盒圖像非常豐富，色系大都以高彩度的黃橘紅、藍色系為主。

永順水手火柴

從外盒包裝乍看之下，原以為是老阿婆造型的商標，端詳之後才發現是頭戴水手帽、身穿水手服的水手圖像，並題名「永順火柴、水手商標」。

中國強帆布鞋

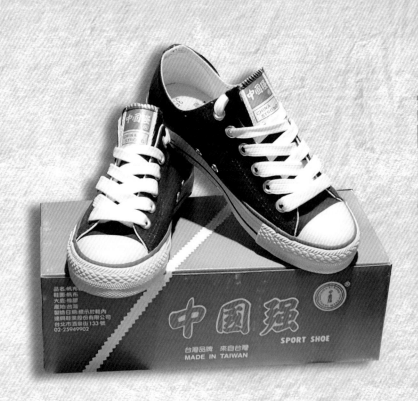

台灣品牌來自台灣
認明商標不要受騙

台灣本土自創品牌，創立於 1960 年代末期，是台灣第一雙有品牌的帆布鞋。早年「中國強」布鞋尚未問世之前，鞋廠曾為美國 Converse 經典 All Star 鞋款代工，由於該品牌有五星商標，在兩岸情勢緊張、政治禁忌及反共抗俄的年代，不被消費者接受。

鞋廠於是轉而自創品牌「中國強」，更恰巧與當年的布袋戲要角「中國強」同名，瞬間成為當年知名品牌運動鞋。

42

當知名的電視劇，《七巧遊龍》是八〇年代台灣電視台轉播相，《楚留香》不僅大人喜歡看，小朋友也是戲迷，由於收視率高，諸多日常生活用品紛紛印上各主角肖像做為商品代言。小朋友的兒童拖鞋，是最常看見的明星肖像商品之一。

《楚留香》男女主角鄭少秋、趙雅芝。

像，相得益彰。

標，印製在兒童拖鞋上。此款鞋子做工精細，顯示台灣精良的製鞋工藝，紅色鞋面搭配莒光樓圖以金門著名觀光景點「莒光樓」圖像做為商

中國強兒童拖鞋

「中國強」是七〇～八〇年代的蒙面俠，一個象徵正義化身的角色。當年除了帆布鞋品牌與中國強同名像，也成圖的兒童拖鞋，就連印有中國強圖為熱賣商品。因應而生的角色。是戒嚴時期為宣揚國威，而大賣之外，是七〇～八〇年代黃俊雄布袋戲裡，

双鏢與黑豹這兩個台灣本土品牌，曾經是五年級生學生時代的第一首選，在愛迪達、PUMA尚未引進台灣之前，雙鏢、黑豹可說，是台灣第一品牌。

黑豹運動鞋

以「箭頭」為商標的黑豹運動鞋，廣告詞這樣訴說：「靜如處子，動如黑豹」，用來形容這雙運動鞋動靜皆宜。每雙售出的鞋子會附贈一個黃色專用袋，最常用來攜帶毛筆課的文房四寶，實在好用。

香琪姑娘拖鞋

這款專為小女孩製造的拖鞋極具設計感，除了兩款不同顏色，在鞋面上採用紅、白、藍、黃交錯條紋，豐富鞋子造型，更印有當年小女生最愛看的卡通《喬琪姑娘》。

生生皮鞋

原在中國上海創立，戰後來台設立分店。在五〇～六〇年代是全台灣最知名的皮鞋店。當年也創造了許多經典廣告詞「白皮鞋來了！請大家告訴大家」、「南北六家」，一樣漂亮一樣好。更用「對足大邁本，年度大請客」做為碼出清的廣告詞，相當吸引當時的消費者。

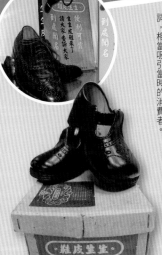

太空戰士兒童拖鞋

一九八四年台灣本土特攝片《太空戰士》播出，收視率極高，其中主角金龍、金虎、金鳳的功夫招式，深受小朋友喜愛，相關的玩具、文具，甚至拖鞋，都成了孩童最愛的物品。

百貨行

由下凡乃至升天
皆一應俱全

　　百貨行像是一個百寶箱門市，販售著人們一生所需的用品，阿嬤變美麗的「椪粉」，或是阿公種田所穿的「忍者鞋」，通通都有在賣。
　　1960 年代的百貨行像是現在的拍賣網站，什麼都有，什麼都不奇怪！

百貨行販售各類生活所需用品。一九六〇年代的台灣，在鄉村還是有著非常多蚊蟲，各類殺蟲品牌也就非常的多樣。

黑人系列商品

黑人牙膏、牙刷、鞋油、牙粉這些用著黑人圖樣商標的產品，並非同一家企業生產，在沒有著作權的年代，這些物件有趣的成了收藏家收藏。

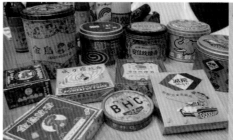

蚊香

是家庭除蚊的必備品，金鳥、滅飛、必安住、象王等都是台灣早期非常著名的蚊香品牌。

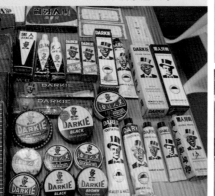

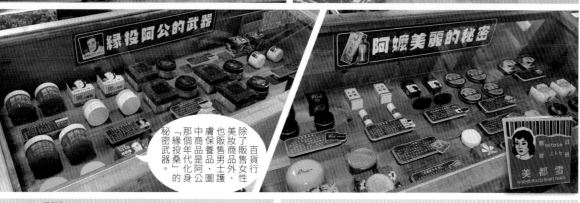

緣投阿公的武器

阿嬤美麗的秘密

百貨行除了販售男女美妝商品外，也販售男士護髮、膚保養品，阿公圖中的產品是那個年代「緣投桑」的化身秘密武器。

2021 巴斯康美

巴斯克林

巴斯克林創立於一八九三年，台灣在一九六二年，與日本公司技術合作成立台灣津村公司生產入浴劑。那是一種洗澡時在浴桶中加入粉末的浴劑，很受礦坑工作人員喜歡。

日治時期，台灣已開始販售巴斯克林，當年日商還舉辦了該商品的陳列比賽，宜蘭區的福利藥局利用廢棄宜蘭紙筒做了一個巨型的巴斯克林商品陳列物，贏得了創意的表彰狀。

喊玲瓏賣雜貨

行動式的雜貨車在五〇年代的台灣非常易見，遊走在街頭巷尾販售各式各樣的生活用品，就像是一家小型的活動百貨行。

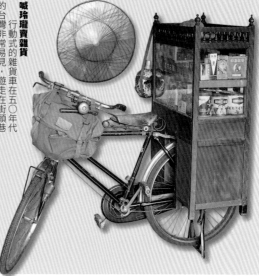

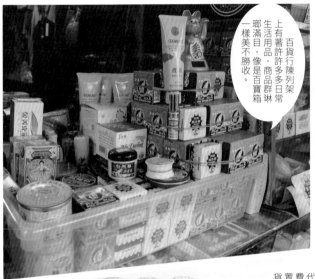

百貨行陳列架上有著許許多多日常生活用品，商品群琳瑯滿目，像是百寶箱一樣美不勝收。

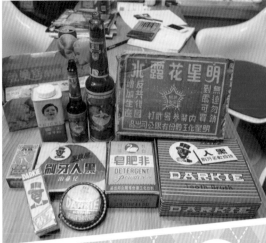

台灣痱子粉

早期的痱子粉品牌眾多，市場競爭非常激烈，在尚有文盲的年代，特別需要華麗的包裝來吸引消費者。這些包裝以高明度、彩度配置，圖騰也非常可愛美麗，是在百貨行內一定會有的商品之一。

天工供應站

天工實業公司創立於一九六五年。利用這種小型的玻璃櫃組成的小百貨商品供應站進駐各大百貨行，販售天工品牌日常用品。

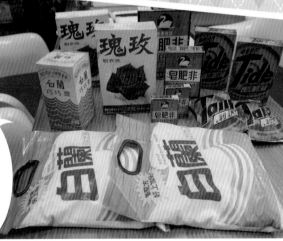

洗衣粉

洗衣機問世之後，洗衣粉變成洗衣服時必須用品，其中以「白蘭洗衣粉」最具知名。

46

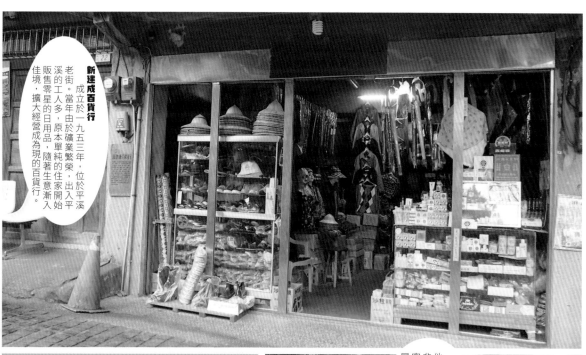

新建成百貨行

成立於一九五三年，位於平溪老街。當年由於礦業繁榮，出入平溪的工人多，原本單純的住家開始販售零星的日用品，隨著生意漸入佳境，擴大經營成為現的百貨行。

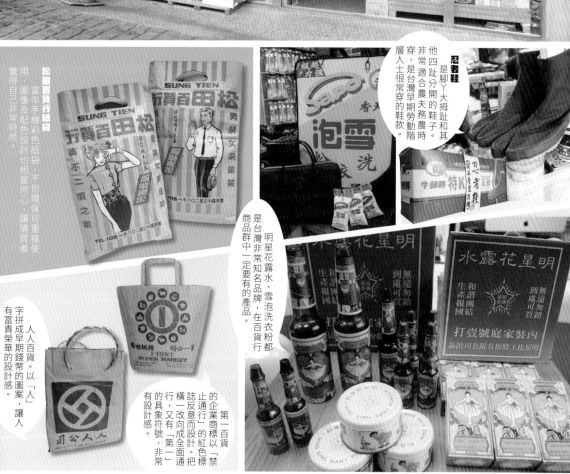

松田百貨行紙袋

當年手繪彩色紙袋，不但環保可重複使用，圖像及配色設計也相當用心，讓購買者覺得自己非常時尚。

忍者鞋

是腳ㄚ大拇趾和其他四趾分開的鞋子。非常適合農夫務農時穿，是台灣早期勞動階層人士很常穿的鞋款。

明星花露水、雪泡洗衣粉都是台灣非常知名品牌，在百貨行商品群中一定要有的產品。

人人百貨，以「人」字拼成早期錢幣的圖案，讓人有富貴榮華的設計感。

第一百貨的企業商標以「禁止通行」的紅色標誌反意而設計。把橫一改向成全面通行，又有「第一」的具象符號，非常有設計感。

歐羅肥

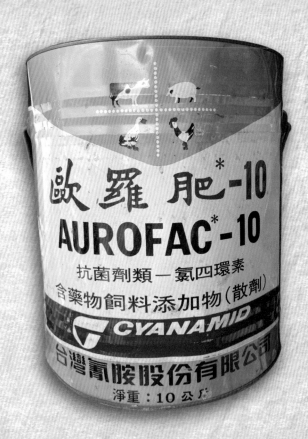

動物健康的守護神AUROFAC

台灣氰胺公司於 1960 年創立，在台灣家喻戶曉的歐羅肥即是其知名產品。有趣的是，商品附屬贈品更是吸引粉絲，便當盒毛巾、小豬公仔、用過的美麗包裝鐵罐等，都是藏家的最愛。

現今的歐羅肥品牌，在 2016 年被永信藥品看中其發展潛能，併入成為事業體之一，成立永鴻生技，繼續生產相關的動保產品。

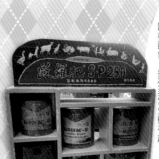

歐羅肥展示櫃

歐羅肥的產品非常多樣，廠商會提供陳列木櫃依產品大小分格置入，並在上方繪製使用產品的動物圖案。圖樣配色、排列使用產品的動物圖案非常生動有趣。

歐羅肥毛巾

仔細端看毛巾上的圖案，和這塊藍色廣告牌相同。藍色牌的下方原先是吊掛廠商的單包裝小廣告牌，原先是吊掛廠商，而牌子本身也供客人選購使用，也就是企業的廣告置入。

歐羅肥便當是學生時期最害怕的贈品，怕被同學誤會是吃歐羅肥長大的孩子。

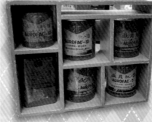

企業公仔也是一隻很直接使用的肥豬吃飼料的型態非常貼切的肥豬吃飼料的型態表達，比喻該品牌的企業形象。

環保袋

歐羅肥的環保袋是廠商贈品裡面最實用的商品，最常看見消費者把它拿來做購物袋，放上該產品的圖騰也大幅提昇該產品標準配置，外觀產品標準配置，大幅提昇該品牌知名度，這類型的提袋在告置入的台灣在農業社會時期的台灣非常多見。

傳統養豬專吃餿水的養豬方法逐漸被淘汰，在飼料中添加抗生素，新的方法中添加抗生素，組織得到口防蹄止疫。

歐羅肥商品

各式各樣的不同色系包裝，標示著不同數號的產品，相同有著「歐羅肥」三個字。由於該產品在當時的電視做大量宣傳，在農業雜誌上也做平面廣告，一時間成為全國大人與小孩皆知的大品牌。

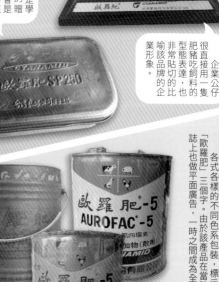

49

醫藥用品

台灣的醫學科技全球知名，不僅是科技島國，亦是醫療強國。

然而，台灣在五〇年代，科技尚未發達前，醫療相當欠缺，尤其是偏遠鄉村地區，此時也發展出「寄藥包」的醫療服務，使用者先用後付，以用多少就結款多少的付費模式營運，暫時解決因病急需藥品的方式。

當年日本人帶入台灣的「家庭配置」方式，戰後台灣人以「寄藥包」之名繼續服務。這些當年留下的寄藥包設計，及以圖識藥的聰明售藥方式，現在看起來倍覺有趣，也了解到當年手繪圖美學畫家的巧思。

其中最具特色的藥包是在藥盒上繪畫蝦、龜、掃帚，表現「蝦龜嗽」台語發音，以代替氣喘的藥名。

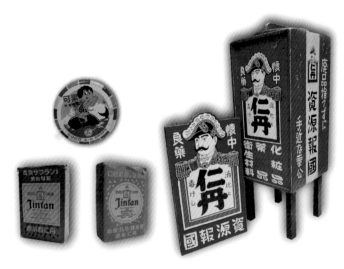

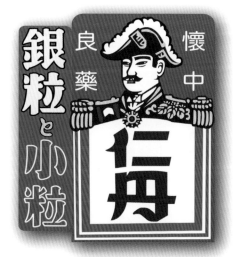

此外，還有以畫人在蹲毛坑的樣子代替止瀉藥。這些俗又有力的繪畫功力，把藥名的生命力充分發揮。

傳統式的「寄藥包」文化則凋零不見了。

隨著生活水準提昇、教育水平拉高，民眾對於醫療常識也逐漸提昇，不再盲目相信偏方與密醫。政府對於坊間的西藥房，開始規範須有藥師進駐，藥房的設立更是大街小巷都有。

每個世代都有因應而生的生活方式，科技取代了傳統，而傳統也留下經驗與懷舊美學。

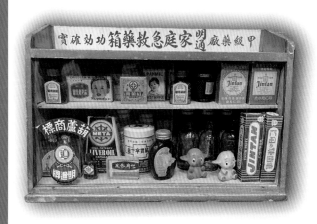

西藥房

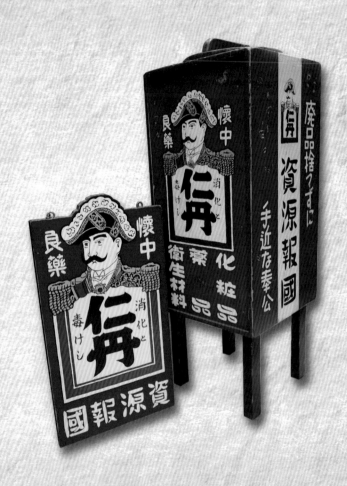

濟仁救世為善最樂
台灣老藥局

西藥房，又稱「藥局」。雖然現今藥局須領有藥師執照及藥局牌照，才能正式對外營業，但台灣早期藥局為服務偏遠山區或鄉村，也曾衍伸出「寄藥包」的服務。

台灣早期文盲者多，藥局內的藥品，都會有手繪圖說的包裝盒、說明書，具有藥品須知傳達功能，同時也豐富了藥包的設計美學。

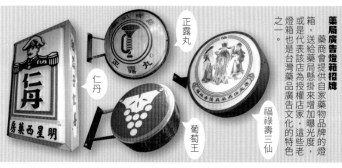

藥局廣告燈箱招牌

藥商會提供自家藥物品牌的燈箱，送給藥局縣掛來增加曝光度，或是代表該店家授權店家，這些老燈箱也是台灣藥品廣告文化的特色之一。

正露丸

仁丹

葡萄王

福祿壽三仙

疿子粉

台灣早期疿子粉品牌相當多。為了凸顯商品特色，各大品牌都在外包裝設計下足功夫，望消費者能第一眼看上自家商品。在同是疿子粉的貨架上，相有一種互較勁的感覺，爭奇鬥豔！

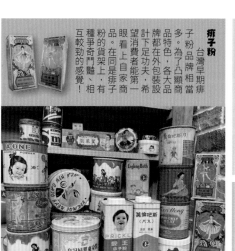

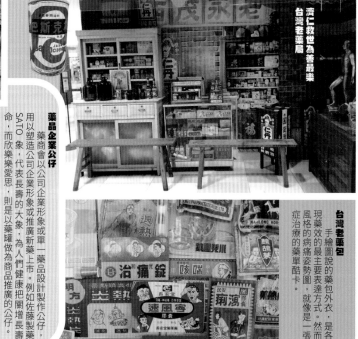

濟仁救世為善最樂

台灣老藥局

藥品企業公仔

藥商會以公司企業形象或單一藥品設計製作公仔，用以塑造公司企業形象或推廣新藥上市。例如佐藤製藥SATO，代表長壽的大象，為人們健康把關增長壽命，而欣樂愛思，則是以藥罐做為商品推廣的公仔。

興和蛙

欣樂愛思

感冒優

佐藤象

胖維他

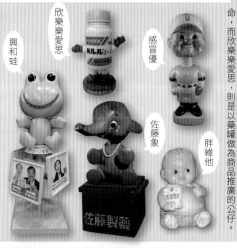

台灣老藥包

手繪圖說的藥包外衣，是各類藥物呈現藥效的最主要表達方式，然而這些手繪風格的病痛姿勢圖，就像是一張張精美對症治療的藥單酷卡。

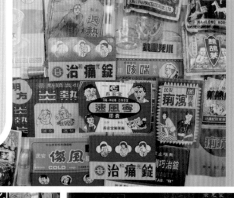

1930家庭配置「寄藥包」文化

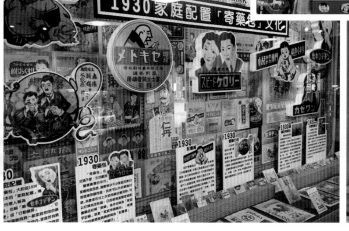

仁丹

一九〇五年仁丹上市。一八九五年甲午戰爭後，清朝割讓台灣之際，日本人森下博隨日軍來台駐守。在台期間，發現台灣人喜歡含著一種清涼藥丸，用來降低感染疾病。回日本後，與當時藥學權威千葉專賣的三輪德寬與井上善次郎博士，共同開發完成「仁丹」配方。

仁丹在當時有如萬靈丹，又稱「日本的阿斯匹林」，或稱「神丹」。

仁丹資源回收桶

因應戰爭後勤支援，仁丹公司製作了回收桶，讓民眾將軍事用途可回收物料放入桶中，供前線作戰使用，回收桶印有仁丹圖樣，也是一種置入行銷。

仁丹齒磨類似現在的牙膏粉，用在口腔牙齒的清潔粉。

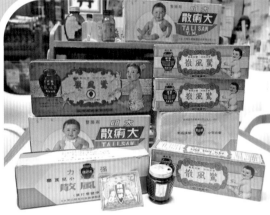

藥品鐵盒

台灣早期的藥盒印刷圖案都非常精彩有趣。無論是色彩或圖像，就印上祖孫同框的家庭閤樂的手繪圖，代表長者延年益壽；勇士美凍膏就繪製青年男女擁抱，代表無刺激性的皮膚用藥。收藏藥盒也收藏了藥品小故事。

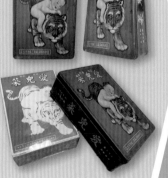

愛兒菜

由明通化學製藥公司所生產，是種驅除蛔蟲的藥品。由於外包裝設計精美，亦是懷舊古物收藏家覬覦擁有的物件。

「嬰孩騎虎」兩物種強烈對比的融合，亦註有：小兒至虎者乃獸之王，治痛丹者亦治痛之王，愛兒菜係寶等語。

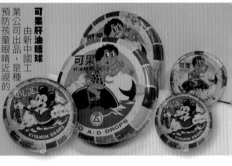

可果肝油糖球

由新中國工業公司出品，是種預防孩童眼睛近視的眼睛營養素。主要成分是魚肝油抽取有效的維他命A、D成分製成，用來幫助孩童增強視力，用於降低魚肝油本身的腥味。廠商特意製成孩童們喜歡的草莓口味，小時候不懂那是保健藥品，常隨手拿來當軟糖吃。

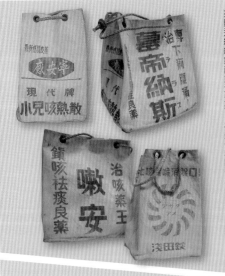

藥商廣告環保袋

置入性行銷廣告，在台灣商場上早已被廣泛運用，無論是藥商或其他產業，都會製作印有品牌或產品包裝的環保袋，用來贈送給經銷商或消費者，亦是一種曝光率極高的廣告。

大明大痢散

一種治療嬰孩拉肚子專用的整腸劑。外盒包裝設計，以豐腴的嬰兒圖像做為主角，代表著該商品能使嬰孩健康苗壯。這類型的圖像包裝設計，很常使用在奶粉、嬰兒食品、嬰兒藥物包裝上。

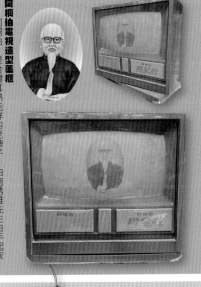

阿桐伯電視造型藥櫃

阿桐伯，是台灣耳熟能詳的老牌子，由施琇雄先生白手起家一九七九年創設至今，年輕時由學徒開始做起，努力打拚，更以廣告詞「濟仁救世、為善最樂」一語道盡行醫者最佳寫照。

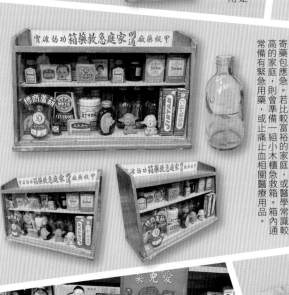

家庭急救藥箱

台灣早期的家庭急救藥箱並不普及，大都用寄藥包應急。若比較富裕的家庭，或醫學常識較高的家庭，則會準備一組小木櫃急救箱。箱內通常備有緊急用藥、或止痛止血相關醫療用品。

日本家庭寄藥包

二次大戰後，台灣有些家庭留有日治時期的小藥盒或寄藥包，因有醫療需求，有些會繼續延用保存下來。現今則成了台灣早期醫療資源文化遺產。

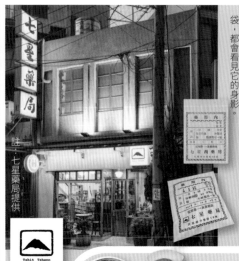

七星藥局

七星藥局的 LOGO，是七星山主峰的剪影，老闆吳嘉文藥師設計、中正大學文學文學博士蔡孟宸老師的篆刻作品。

第一代老闆吳進先生尚未回鄉開設七星藥房以前，在台北松山饒河街的七星醫院上班。七星醫院以前為「七星」，即取自其行政區劃七星郡，郡名則出自轄內之最高峰七星山。

本著一開始裝修即追本溯源的精神，小店 LOGO以七星主峰為意象，加上七星的台語羅馬字拼音及創建年份，只要踏進小店，舉凡招牌、布簾、藥袋、紙提袋，都會看見它的身影。

七星藥局櫥窗

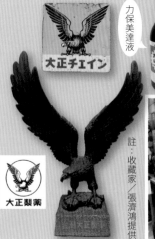

櫥窗內陳列著業主收藏的各式懷舊文物的藥業懷舊文物。包含大正製藥的老鷹座台、康德膠囊公仔、愛肝口服液公仔、三共良藥公仔、曼秀雷敦小護士、佐藤象及老藥盒，都是相當精彩的收藏品。

註：七星藥局提供

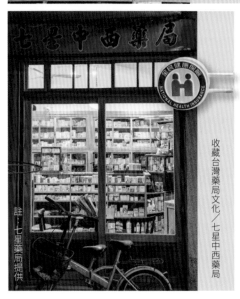

第三代吳至運幸運地搭上了順風車，思考用老東西改造空間，以將藥局恢復成一甲子前甫創業樣貌為出發點，輔以藥業文物、店史展示，期許為民雄留下一處富在地記憶的文化空間。修復工程耗時二個月，於二〇一九年十一月底完工。有人笑稱這是「阿公蓋的樓、爸爸收的貨、兒子改的店」，實在貼切啊。

註：七星藥局提供

大正製藥

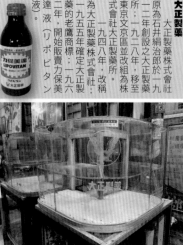

力保美達液

大正製藥株式會社原為石井絹治郎於一九一二年創設之大正製藥所：一九二八年，移至東京文京區並改組為株式會社大正製藥所：一九四八年，改稱為大正製藥株式會社。一九五五年確定大正製藥的老鷹商標：一九六二年，開始販賣力保美達液（リポビタン液）。

註：收藏家／張濟鴻提供

收藏台灣藥局文化／七星中西藥局

註：七星藥局提供

昭和博物館

①日藥本舖博物館以一九三六年昭和時期做為時代背景，並在館內陳列了西藥房、美妝舖、中藥房、美妝屋、菓子屋、湯屋……近年非常受歡迎的私人「藥業博物館」，非常值得入內參觀。

②日藥本舖博物館，就像搭上時光機，瞬間來到了日本昭和年代，讓我們用回憶的心情，懷舊當時的美好。

醫師外診

①台灣早期醫療系統尚未發展建全，有些偏鄉地區民眾需要迫切性急診，就須請醫師外診。醫生外診時，會穿著白袍、騎著白色的「偉士牌」機車，並在腳踏車處放置著「醫療包」一同出門。

②「醫師外診」也有另一種原因，有些富貴大家，生病不願曝光或不願親自去診所，就會請醫師外診，外診費用也就相對比較高。

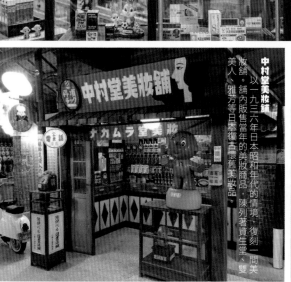

藥品公仔收藏

無論日本或台灣，以藥品或藥商因應非常多，當然也造就許多喜歡公仔專業收藏家，每隻公仔背後的歷史、設計、企業文化故事或公司企業沿革，在二〇二四年台灣版的《圖解台灣經典老玩具》，有非常詳盡的介紹喔！

註：七星藥局提供

佐藤象 SATO

一九五九年初代款

「佐藤製藥」的代表企業形象公仔，從一九五九年的初代款，就開始進駐藥房當「象仔」，直至今日，象大的使佐藤象成為收藏家的最愛，造型依年份不同也略有改變。

2019現代款

佐藤製藥

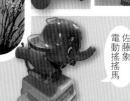

佐藤象 電動搖搖馬

松本藥局

台設立日藥本舖博物館在全日藥博物館，分別以江戶地區、昭和時期為時代背景，並在博物館內陳設了「松本藥局」，讓人了解當時的藥局模樣，十分有趣。

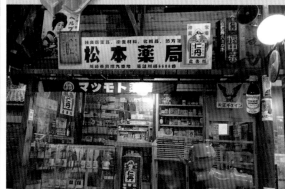

中村堂美妝舖

以一九三六年日本昭和年代的情境，復刻一間美妝舖。舖內販售當年的美妝商品，陳列著資生堂、雙美人、雅芳等日本復古懷舊美妝品。

寄藥包

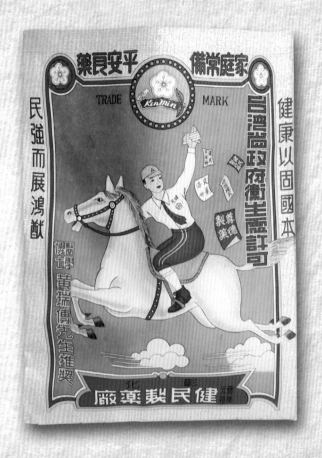

源自於日本「家庭配置」的醫療文化

　　台灣早期由於西藥房尚未普及，尤其在偏鄉地區缺乏完整醫療體系，「寄藥包」就擔任起簡易醫療的重責大任，同時也興起遊走法律邊緣的寄藥包銷售業務文化。

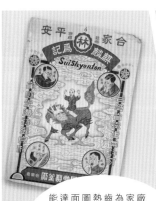

瑞昇風熱散亦屬瑞昇堂製藥廠之藥品，此藥品以散熱退燒為主要功效。單包裝的小藥包圖騰也非常精緻細膩。

一九四五年，台灣彰化的健民製藥廠所出品的寄藥包，以「健康以固國本，民強而展鴻獸」為藥包封面標語。

瑞昇堂製藥廠，在台灣台南起家，以麒麟仙童並標註發行。藥包封面以圖繪手傳的圖案，具有以圖說功能。熱、咳、感、齒痛，案於藥包封面圖案。能達功效。

喘息丹藥包上印製蝦子、烏龜及掃把，以台語諧音「蝦龜掃」表示「老人氣喘」用藥，並加入手繪圖說，形成非常有趣的藥包文化。

民安製藥出品的治咳嗽片，以老爺爺咳嗽圖騰，代表治咳化痰的用藥。

具手繪童趣的安全洗眼器包裝盒

明通治痛丹不僅是台灣早期知名代表用藥，也是解決現代人藥痛的緊急特效藥。

傷風膠囊以咳嗽、發燒、頭痛三種圖案，表示該藥的對症治療功效。

明方製藥的炎熱止痛片，以消炎、退熱、止痛的手繪圖，強調最新消炎特效的藥，也標註了衛生局的授權字號二八九七。

民安製藥出品的痢瀉膠囊老藥包。

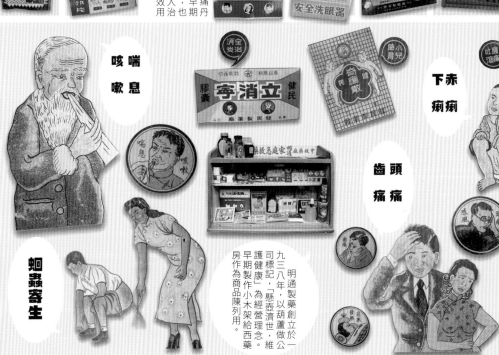

咳喘
嗽息

下赤
痢痢

齒頭
痛痛

蛔蟲
寄生

脹腹
風痛

明通製藥創立於一九三八年，以葫蘆做公司標記，「懸壺濟世，維護健康」為經營理念。早期製作小木架給西藥房作為商品陳列用。

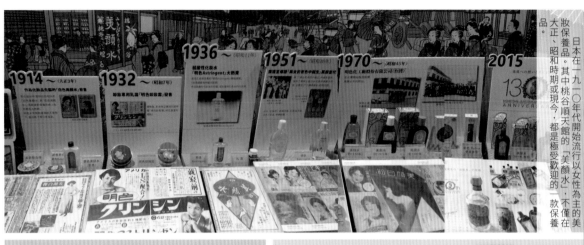

日本在一九一〇年代開始流行以女性為主的美妝保養品。其中桃谷順天館的「美顔水」,不僅在大正、昭和時期或現今,都是極受歡迎的款保養品。

1914 ～（大正3年）
1932 ～（昭和7年）
1936 ～（昭和11年）
1951 ～（昭和26年）
1970 ～（昭和45年）
2015

藥品廣告燈箱

特別喜歡這種富有童趣、可愛的手繪風格燈箱。透過手繪圖像表情傳達給消費者,用以告知使用前、後的療效。

日本家庭配置

台灣寄藥包文化,源自於日本「家庭配置」的醫療體系。欣賞原創的包裝設計,發現這些精緻手繪藥包,也將日本本土歷史文化一併納入美學包裝。從大正時期至昭和年代,「家庭配置」藥包文化深入每個家庭,日治時期的台灣,直至六〇年代之前都深受影響。

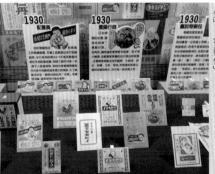

在日本銷售這種家庭配置藥品俗稱「便藥」,後來也稱為「家庭平安藥」或「家庭常備藥品」。販賣藥品的業務推銷員被稱為「配置員」、「送藥生」,「寄藥仔」。

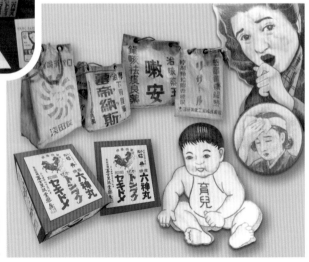

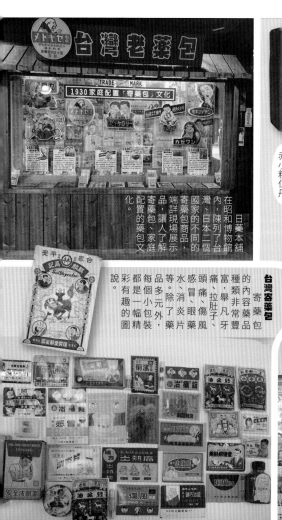

台灣老藥包
TRADE MARK
1930家庭配置「寄藥包」文化

日本藥本舖在昭和博物館內，陳列了台灣、日本二個國家的不同寄藥包商品，端詳現場展示，讓人了解台灣、日本二個不同的家庭配置藥包文化。

台灣寄藥包

寄藥包的內容藥品非常豐富，種類多元，舉凡頭痛、感冒、傷風、拉肚子、腸胃炎、眼藥水等，除了藥片之外，每個小包裝，都是彩色精裝，一幅幅圖說有趣的圖片，說有趣。

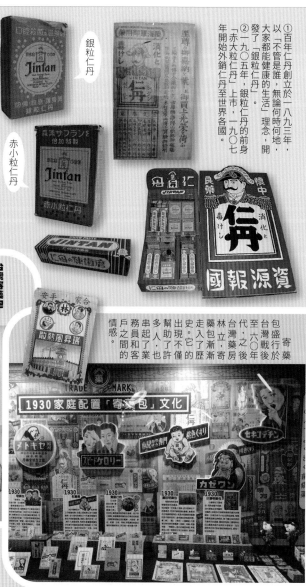

① 百年仁丹創立於一八九三年，以「不管是誰，無論何時何地，大家都能健康的生活」理念，開發了「銀粒仁丹」。② 一九○五年，銀粒仁丹的前身「赤大粒仁丹」上市，一九○七年開始外銷仁丹至世界各國。

銀粒仁丹

赤小粒仁丹

1930家庭配置「寄藥包」文化

寄藥包盛行於台灣之後，六○年代至藥房林立之後，寄藥包漸漸的走入了歷史，它也許僅僅幫助了許多人，也串起了客戶與業務員之間的情感。

1930 台灣寄藥包

寄藥包文化

「寄藥包」大約從一九三○年代由日本的「家庭配置」傳入台灣，台灣人稱為「寄藥包」，也稱「藥品宅急便」或「行動藥局」，它是由製藥廠商，將一般家庭常用的藥品，放入一個用明信片大的紙袋，以透過大藥袋寄放務可，一般家庭若有需要，員工到家中，將藥品放入在家中，大藥袋已經開封使用來結算，隔一至三個月再將到，小藥府每經過結帳的一次，更將藥品已換，並補入新期的藥品，並補入新品。

神藥瓶身

尾澤全治水

一八五七年出生的日本藥劑師尾澤豐太郎，透過專業知識研發了「全治水」，就如同字面上的意思，全部治療，凡是任何病痛都可以醫治，就像是萬靈丹、神藥一般。

透過這廣告牌，去發掘背後的歷史文物、故事及藥水的命名方式，如何源於上世紀的藥物，年代，如何發展出當有效資料缺乏了解，控制病痛的藥物。

家用電器

印象中的老台灣家電，最直接的即是和大同公司連結在一起。或許是經典的大同歌曲，從小就從電視機內天天洗腦，也就覺得大同服務好、大同最老牌、大同最可靠！

除了大同家電深受民眾愛戴，大同寶寶也是每個家庭一定會有的娃娃。

一九六一年十月十日，在蔣宋美齡女士的剪綵下，台灣第一家民營商業無線電視台「台視」正式開播。

台視一號電視機，是台灣本土品牌，由台視TTV委託日本生產製造，這款有四隻細腳的台視一號電視機，開啟了台灣電視史新的一頁，台灣正式邁入客廳有電視機的年代。

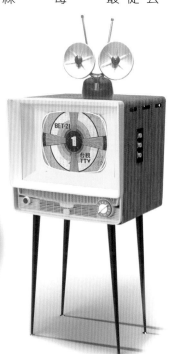

由於電視進入家庭，電視廣告也成了各品牌產品最佳的廣告媒體，也促使台灣本土產業的蓬勃發展。

現今的家庭中，早已塞滿各式各樣的生活家電產品。但是在五〇年代，就連電話都未能普及，直到六〇年代以降，台灣幸福家庭的定義，則常以擁有三機為基準，「洗衣機、電視機、冰箱」。

早期的家電不僅耐用，也相當耐看，樸實無華的外觀又富有巧思的設計感，直至今日皆是懷舊收藏家的夢幻逸品。

台視 1 號

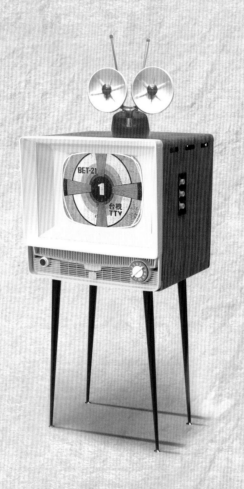

1962 年 10 月 10 日台視開播，由總統夫人蔣宋美齡女士按鈕開播，開啓台灣電視史新的一頁，台灣從此進入了電視時代。台視公司除了製播節目，也販售電視，當時的電視機動輒是四、五千元，非常昂貴，實際擁有電視的家庭戶並不多，全台約莫四千台左右，為了推廣電視的普及率，台視還成立了接收機裝配廠，以推廣電視機並拓展外銷市場。

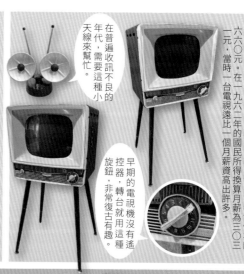

台視1號電視機

這台型號 14T-511 型的台視 1 號，當年售價為四六六○元。在一九六二年的國民所得換算月薪為三○三二元，當時一台電視遠比一個月薪資高出許多。

在普遍收訊不良的年代，需要這種小天線來幫忙。

早期的電視機沒有遙控器，轉台就用這種旋鈕，非常復古有趣。

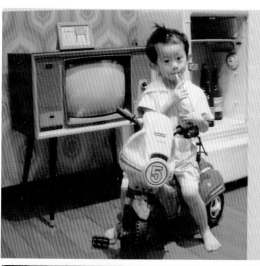

老照片說故事

照片中這位小朋友非常幸福，騎著小獅王三輪車，手抱黑松汽水吸吮著，對應後方的老電視及老冰箱，形成一張六○年代幸福的老照片。

台視1號

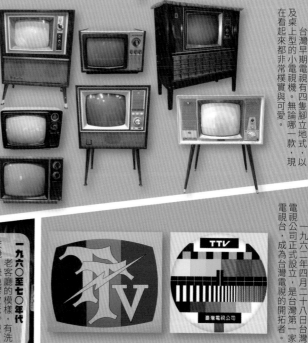

台灣電視開拓者

一九六二年四月二十八日台灣電視公司正式設立，是台灣第一家電視台，成為台灣電視的開拓者。

台灣早期電視有四隻腳立地式，以及桌上型的小電視機。無論哪一款，現在看起來都非常樸實與可愛。

一九六二年的報紙廣告

當年由台灣電視事業股份有限公司出品的 14 吋電視，有 970、613、511 型，總經銷分別為台灣電器、東正堂電器等公司。其中內部機具配件主要為日本日立、東芝所生產製作，這算是第一批台灣正式代理販售的電視機。

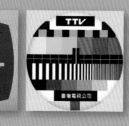

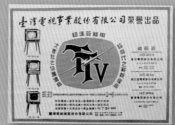

臺灣電視事業股份有限公司榮譽出品

TTV

一九六○至七○年代

老客廳的模樣，有洗衣機、綠色膠皮老沙發、電視機、電視機上放著撥盤電話、小天線及企業玩偶，是幸福美滿家庭中一定會有的電器設備。

大同家電

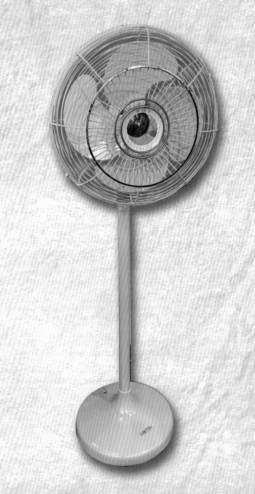

大同大同國貨好
家家歡迎人人愛

　　大同公司創立於 1918 年，至今超過百年，是台灣元老級的電子工業公司。公司前身由協志商號、株式會社鐵工所、大同鋼鐵機械公司演變成至今的大同公司。
　　其中經典家電「大同電鍋」於 1960 年問世，便開始了台灣廚房電化革命，該電鍋也成了遊子出國時的必備家電。

大同商標故事

1918 年（日大正 7 年），大同創辦人林尚志先生創立協志商號，「志」的符號即沿用至今。在大同企業商標中的紅色圓圈中，也可以發現設計者的巧思，把創辦人的名字中的「志」，巧妙的變形成為一個美麗的企業商標。

企業公仔故事

1968 年，「大同製鋼機械公司」改名為「大同公司」，代表大同已跨出不只鋼鐵機械的領域。1969 年開始，第一隻 51 號大同寶寶問世。畫面中左右兩偶雷同之處很多，例如臉部表情、眼睛睫毛、嘴巴微笑的幅度、玩偶身形、鞋子、胸前凸印數字、共同生產製造的「紅藍塑膠公司」等。此外，還有如類大同寶寶的「大同製鋼寶寶」，也已經是企業玩偶超級夢幻逸品無誤。

本圖檔由大同公司提供

大同吐司麵包機

吐司，是家庭早餐易見的標準配備。傳統的白鐵身材質，同時烤兩片

大同桌下暖爐

此款暖爐幾乎為麻將桌而生產，又稱麻將暖爐。專門放在桌下取暖專用，現今已不多見。

大同電視機

一九六三年，大同公司開始生產電視機。此款桌機為後期小型電視，常見於旅舍或小家庭客廳中。

大同火鍋

早期電熱線傳導式火鍋，鍋身以壽字型鏤空做為散熱孔，極具年節團圓的氛圍專用鍋。

中國壽字型鏤空散熱孔

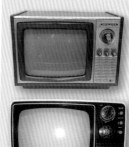

大同電暖器

台灣冬天時，常見這種立地式小暖爐，透過電熱管發熱取暖。最早期的電暖器則是透過鐵絲纏繞著陶瓷管發熱。

耐高溫陶瓷電爐絲

大同桌上型電扇

淺綠色的大同電扇在五○～六○年代，幾乎是所有家庭的必有家電，也是嫁娶常見的嫁妝之一。

大同電鍋

自從一九六○年生產大同電鍋以來，該商品從早期至今都是熱銷產品，受所有家庭深愛，已是出國留學生的必帶台灣家電。

大同電冰箱

大同時鐘

印有大同品牌字樣的時鐘，應屬購買家電附贈的小禮物，在該品牌上亦不多見。

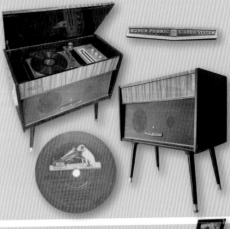

Ton Rong 立地式電唱機

由台灣本土製造生產的東榮牌真空管電唱機。真空管機構所發出的音質相當渾厚，是電晶體所無法比擬，但真空管是消耗品，且開機需預熱一下才能使用，是其缺點。

耀 YAOU 立地式收音機

活躍於六〇年代的高級電器。在電視尚未在台灣出現時，收音機是家庭娛樂的重要電器。一般家庭所擁有的收音機，大部分是桌上型或手提型的。能夠擁有此款高階YAOU GENERL 則是非富即貴的家庭。

一九五九生產於日本的YAOU ELECTRIC CO.LTD。這是一款

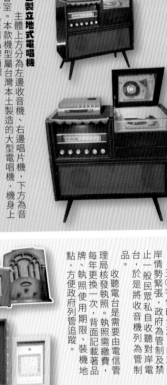

台製立地式電唱機

主體上方分為左邊收音機、右邊唱片機，下方為音響室。本款機型屬台灣本土製造的大型電唱機，機身上看不見任何品牌商標。小時候很常在唱片行門前看見它的身影，通常唱片行老闆會用它來播放最新的流行歌曲，用來吸引顧客購買唱片之用。

COROLLA 手提唱片機

出現在六〇年代的可樂娜唱片機。同時擁有收音機、唱片機雙重功能，並製成手提箱的外觀，便隨時隨地移動式享受聽音樂的樂趣。後期被隨身聽的發明所取代，因而市場逐漸淘汰。

廣播收音機執照

五〇年代的台灣，由於兩岸情勢緊張，政府為管制及禁止一般民眾私自收聽對岸電台，於是將收音機列為管制品。

收聽電台是需要由電信管理局核發執照。執照需繳費，每年更換一次，背面記載著品牌、執照使用期限、裝機地點，方便政府列管追蹤。

68

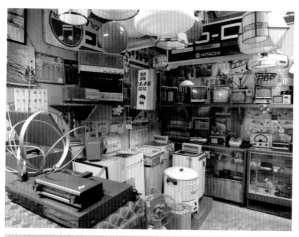

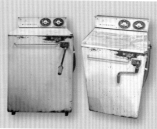

三菱洗衣機

五○年代擁有洗衣機的家庭並不多，早期初代洗衣機只有自動洗衣功能，脫水則需人力加工，洗好的衣服取出後，放入洗衣機右邊滾輪槽，然後將前方滾軸把手立起轉動，衣服被夾在上下滾輪壓擠出水分使衣服脫水，之後再去曬乾。可以說只是「半自動洗衣機」。

台北市燈路

一九二○～一九八一年，幸的台北市市徽，設計者為高木義財產。當年的台北市路燈公有市徽，路燈燈蓋內明顯烙印著市徽，就連燈泡也是專用品，印著「台北市政府路燈專用」。

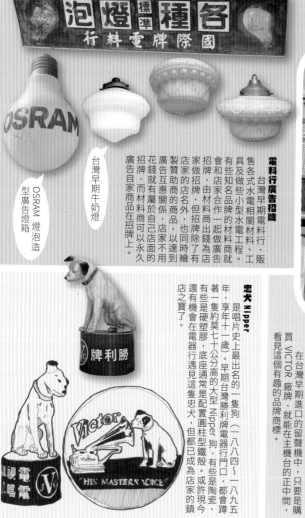

OSRAM 廣告燈箱／燈泡造型

台灣早期牛奶燈

電料行廣告招牌

台灣早期電料行，售各式水電相關材料、工具及做些小型水電工程，有些知名品牌的材料商就會和店家做招牌，由材料商一起做廣告招牌，但招牌除了有店家的店名外，也同時繪製贊助商的商品，這家店有互惠關係，店家花錢做的招牌就有屬於自己的招牌，而材料商可以永久不用的廣告，以達到招牌上。

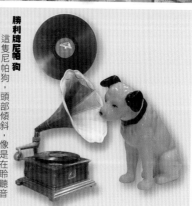

勝利牌尼帕狗

這隻尼帕狗，頭部傾斜，像是在聆聽音樂，模樣非常可愛。西元一八八九年，有位法蘭西斯先生，因兄長過世，於是繼承了哥哥馬克先生所遺留下來的一張唱片跟聲音，正在播放一張由哥哥生前聲音的唱片時卻自身畫，某天法蘭西斯先生發現這隻愛犬傾頭聆聽的模樣，將這隻專注聆聽的尼帕狗入畫。在台灣早期進口的留聲機中，只要是購買 VICTOR 廠牌，就能在主機台的正中間，看見這個有趣的品牌商標。

忠犬 Nipper

是唱片史上最出名的一隻狗（一八八四～一八九五年），享年十一歲。早期台灣勝利牌電器行門口，都會蹲著一隻約莫七十公分高的大型 Nipper 狗，有些是陶瓷燒製著，有些是硬塑膠，底座通常是配置圓柱型鐵桶。或許現今還有機會在電器行遇見這隻忠犬，但都已成為店家的鎮店之寶了。

照相館

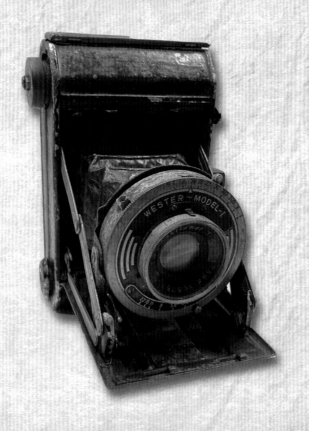

讓時間暫停
珍惜每一個瞬間

結婚生子等人生大事，一般人總會在相館拍照留下紀念，每一張照片，都能把幸福的瞬間永久保存，就像時光暫停在人生最美好的一刻。

隨著時代進步，手機拍照功能取代了相機，即時影像代替了洗照片，或許這樣的「幸福一瞬間」可以來得更容易。但也有鍾情懷舊元素的店家，一步步復刻大正風情的浪漫，完成一間「萬鏡寫真館」。

尚美照相館

這個店名取得真好!「尚美」的台語發音,就是最美之意。來尚美照相館拍照,一定可以拍出最美的照片。

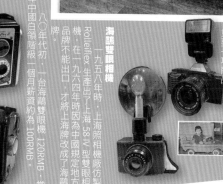

柯達與富士

在照相需要軟片的時代,柯達與富士幾乎占據了軟片市場。隨著 Facebook 誕生、洗照片不再是常態,透過網路上傳分享,取代了軟片。

海鷗雙眼相機

一九五八年時,上海照相機廠仿製 Rolleiflex 生產出ハイ海 58 IV 型雙眼相機。在一九六四年時因為中國規定地方品牌不能出口,才將上海牌改成了海鷗牌。八〇年代初,一台海鷗雙眼機 120RMB。當年中國自頭階級一個月薪資約為 100RMB。

單眼老相機

這種老單眼相機,加上復古式的閃光燈特別好看,尤其是早期的閃光專用燈泡,只能使用單次,但是光源極亮,是相館懷舊物件非常重要一項商品。

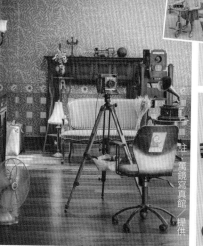

折疊相機

是台可以把相機的鏡頭與主要機構折疊收納起來的相機。折疊相機是指有延伸蛇腹、使用鏡間快門、對焦與快門機構大多在鏡頭組上的相機。除了木箱外,算是最原始的相機類型。

註:萬鏡寫真館/提供

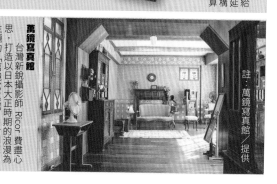

萬鏡寫真館

台灣新銳攝影師 Ricor 費盡心思,打造以日本大正時期的浪漫為主題的「萬鏡寫真館」。一間復刻百年老相館內,充滿時光韻味的情境氛圍,回到以底片記錄生活的懷舊年代。

註:萬鏡寫真館/提供

裁縫店

　　台灣早期的裁縫店，不僅可以訂製西裝、襯衫、洋裝及修改衣服或縫補破損的學生褲，更可以為婦女專門訂製胸罩。

　　幼年時，有次陪伴母親去裁縫店，在門口前看見手繪招牌就畫個大大的胸罩，並寫著「奶罩」二字，一種具有獨特的本土文化創意設計，類似這樣的手繪看板在 50〜60 年代的台灣街頭巷尾，是很常見的手繪藝術品。

老台灣裁縫店

店內陳放著老裁縫車、假人模特兒、老熨斗、燙馬等老工具。早期的裁縫師，多半是男士擔任，但如果是專營洋裝、胸罩的設計則為女性的縫紉師。

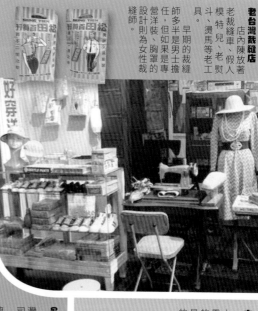

電話牌、燕旭紡織品

很有趣的襯衫、褲襯的紙盒包裝，尤其是電話牌純棉織品包裝，乍看之下誤以為是電話商品。

太空牌兒童襯衫

以飛碟、星際、孩童穿著打領結的襯衫做為該品牌包裝設計，完全符合商品與包裝的設計。

洋房牌襯衫

洋房牌水泥一直非常知名，而洋房牌的內衣與襯衫，則是一九七○年代的紡織品大牌。兩者都是由遠東集團創辦人徐遠庠於上海創立遠東紡織關係企業，一九四九年隨政府撥遷來台。現今已是跨足電信、百貨、銀行、飯店、建設、教育的全球知名公司。

太子龍學生服

是一九八○年代台灣中小學生共同的回憶，當年的電視廣告、平面媒體都有它的蹤跡。尤其是浮水商標，它是台灣第一個印證是否正牌的特殊設計。

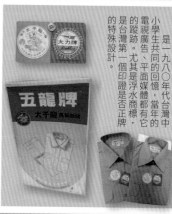

天鈺內衣專家紙袋

這是一家專門為女性量身訂做內衣的裁縫店，代表了簡約的紙袋，代表實強而有力的台灣當時本土包裝設計。

女裝訂做 修改衣服

GTM 勤益綿羊公仔

勤益紡織原創於上海，一九五一年至台灣，並在新莊申請設立「台灣勤益紡織有限公司」。台灣早期的西服店櫥窗內，很容易見到這隻代表勤益紡織的綿羊企業公仔。

新生針車行廣告牌

台灣早期的各行業店家，都會自製手繪廣告看牌，顯示當年的店家老闆手繪能力都非常厲害，除了真實傳達具象的廣告功能，也表現店家的手繪能力。現今的電腦繪圖取代了手繪，樸實的畫風已不多見，甚至絕版，更凸顯這些有年代的老看板的歷史價值。

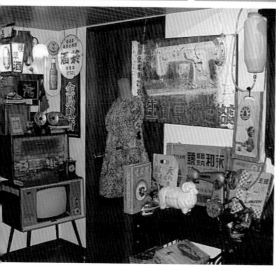

理髮店

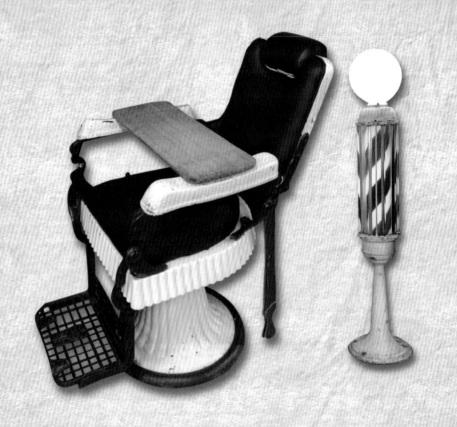

　　台灣早期理髮店裡，一定會有一台生鐵鑄造的理髮椅，店外也會掛著七彩霓虹旋轉燈，用來高度辨識這是一家理髮店。

　　孩童時期因為個子不夠高，老闆也會在椅上加上一塊洗衣板，讓我坐在上面，方便師傅剪頭髮。為了不讓我哭鬧，也會遞上一塊白雪公主泡泡糖安撫我，這是我童年理髮的景象。

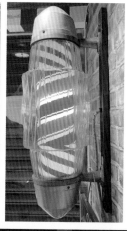

旋轉燈故事

二次大戰期間，有法軍阿兵哥為了躲避德軍追殺，躲入了一家理髮店，理髮師為了保護自家國軍的軍人，欺敵後便被殺害，後人為了紀念愛國的理髮師，於是開啟了在理髮店懸掛法國國旗顏色的旋轉燈，以此做為紀念。

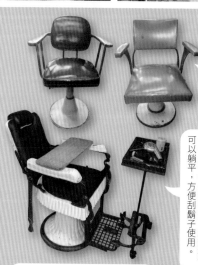

美髮椅

常見於五〇年代美髮店，用於剪髮、洗髮、燙髮的顧客座椅。

鑄鐵理髮椅

由日治時期保存至今，在椅子側邊有個舵盤功能，驅動椅背可以躺平，方便刮鬍子使用。

心意純美髮院

8899在新北板橋【家名為「單純剪」髮廊，以五〇年代場景做為該店的門市創意裝潢，店主辛帝老師以初心做為創業理念。是一家值得前往剪髮並體驗幸福年代場景的博物館沙龍美髮院。

立地式旋轉燈

昭和三十六年間，日本街道上的理髮店常使用立地式圓柱型旋轉燈，現今看來非常經典，時尚，有種巴洛克式華麗風格。

美髮百貨

琳瑯滿目的剪髮工具與用品，都是台灣早期的理髮店或器具，可期理髮店生些財物件缺，成為理髮店這些物器具，已本懷舊元素基些物器具，這些財物已不呈現，成為本店配備。

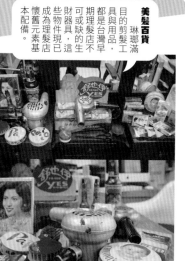

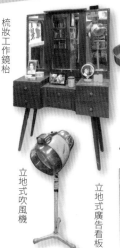

梳妝工作鏡枱

美髮工作立地架

立地式吹風機

立地式廣告看板

75

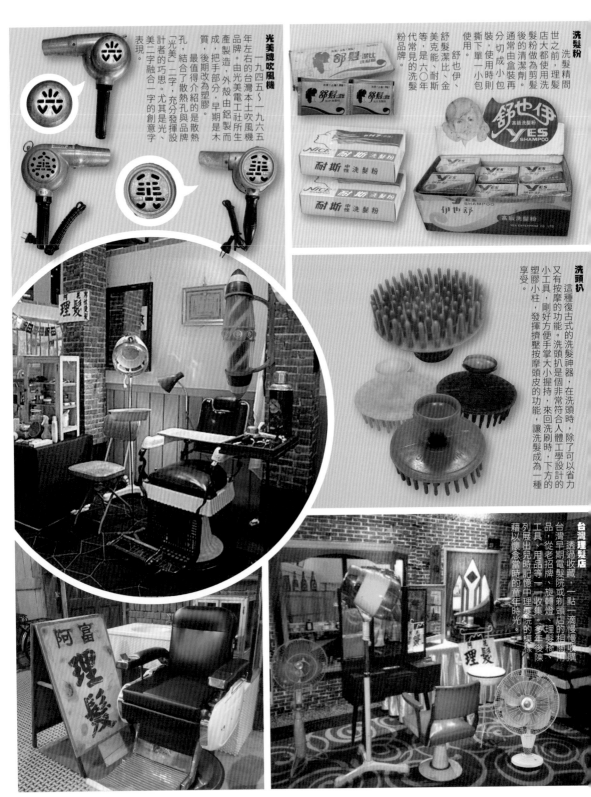

光美牌吹風機

一九四五～一九六五年左右的台灣本土吹風機品牌。由光美電工社所產製造，外殼由鋁製而成，把手部分，早期是木質，後期改為塑膠。最值得介紹的是散熱孔，結合了散熱孔與品牌「光美」二字，充分發揮設計者的巧思。尤其是光、美二字融合一字的創意字表現。

洗髮粉

洗髮精問世之前，理髮店大都使用髮粉做為清潔劑。通常由盒裝再分切成小包裝，使用時則撕下單一小包使用。舒也伊、金美克能、耐斯等，是六〇年代常見的洗髮粉品牌。

洗頭扒

這種復古式的洗髮神器，在洗頭時，除了可以省力又有按摩的功能。洗頭扒是個非常符合人體工學設計的小工具，剛好方便手掌大小握持，來回洗刷時，下方的塑膠小柱，發揮擠壓按摩頭皮的功能，讓洗髮成為一種享受。

台灣理髮店

透過收藏，一點一滴慢慢收購台灣早期電髮院或剃頭店的相關用品，從老招牌、旋轉燈、理髮荷工具、用品等一一收集，多年後陳列展出兒時記憶中理髮院的模樣，藉以懷念當時的童年時光。

理髮工具櫃

台灣早期的理髮店內，常見工具櫃，很多是師徒相傳留下來續用。然而，這些模拙的樣子，都是出自理髮師自己動手作的。櫃內大致分三層，分別陳列不同的理髮工具或美髮用品，功能除了陳放工具外，也能隨時感念師父的教育之恩。

刮鬍工具

男士剪完髮洗完頭，理髮師傅會把座椅打平準備幫客戶刮鬍子。早期刮鬍工具和現今的工具比較起來其實差不多，只是早期的這些小工具，現在看起來非常可愛卻又實用。

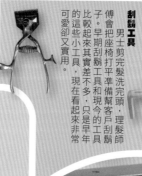

英倫吧斯爽身粉

小時候剪完大平頭、洗完髮，老闆會用這個牌子的爽身粉幫我塗抹。個人很喜歡這個爽身粉的包裝設計，無論是圓型罐裝或紙盒裝，在包裝上都印有簡約線條的浴室泡澡情境手繪圖，色調以淡粉色系為主調。圖案傳達了該產品是浴後消痱止癢、久者不退的清爽聖品意涵。

理髮店的櫃子上，總有些女性或男性簡單的保養品，用以剪完髮、刮完鬍子後塗抹。離開前，老闆會親切的從煙盒中拿出一根長壽煙，幫客人點上，然後讓客人滿意的離開。

理髮工資標價表

這是一張一九八〇年的男子理髮價目表。當時政府為推動不二價運動，命令由經濟部在一九六六年時推出實施。這個標價表，也看出了當年的工資水平，理光頭六十元、修面六十元、加洗髮多二十元。其中比較有趣的是，兒童理髮只要二十五元，真的好便宜呀！

公用電話

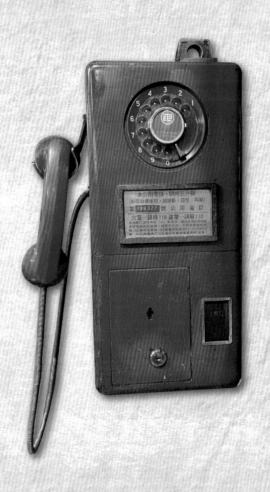

串連外地遊子
與家人的感情話筒

台灣早期公用電話只設立在營業廳或有人看管之處，例如警察局、柑仔店旁邊。
戰後台灣第一座公用電話亭設置在台北電信局西門圓環電亭，在當時可是相當吸晴。
一開始公用電話亭叫做「電亭」，而公用電話稱之「公眾電話」或「公共電話」，直至
1992 年之後正名為「公用電話」。

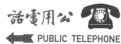

PUBLIC TELEPHONE
話電用公

公用電話廣告鐵牌

在尚未有公用電話廣告燈箱前有一陣子是使用這款橫式的鐵牌吊掛在公用電話以告知公用電話存放位置。

公用電話專用幣

一九七三年發生中東戰爭，金屬商品也暴漲，民眾因而屯積一元硬幣，導致公用電話「缺幣危機」，為此中央銀行緊急鑄造「公用電話專用代幣」，兌換話應急。

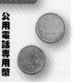

公用電話

一八九七年，台灣澎湖出現第一具軍用公用電話。日治時期的公用電話稱之「公眾電話」，直至一九三六年全台北也只有十具。

一九六○年代後，國民所得提高，經濟隨之繁榮，轉盤式的紅色公用電話陸續設置，也逐漸普及。

電線桿

台灣戰後初期電力設施，在日治時期大都已初步配置完成，有趣的是電線桿上的附屬品，例如：路燈、廣告牌的懸掛、消防栓設置等，都依偎在電線桿周邊。也造就日後懷舊復古老台灣的設計元素。

消防栓

世界各國的緊急公用設施，外觀上大不相同，但對於代表緊急的用色「紅色」卻是國際標準色。例如公用電話、消防栓這些用於消防安全措施的設備，都以鮮明的紅色凸顯，方便民眾在第一時間緊急使用。

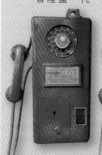

台灣六○年代的公用電話專用箱，把廣告燈箱、公用電話融合在一個箱體內。

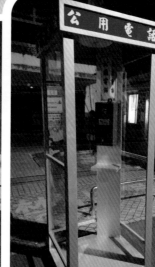

六○～七○年代的公用電話亭，以立地獨立式空間來做設計，不但可以遮風避雨，也享有個人隱私，不被他人聽到說話的內容。

計程車

台灣計程車業務在日治時期由日本引進台灣，並在三輪車汰換之下逐漸普及。

早期計程車除了車頂上的TAXI燈箱識別外，對於車身顏色並無規範，直至一九九一年以18號黃色為計程車的標準色。

註：本圖攝於／台中香蕉新樂園餐廳

公用電話燈箱

傳統式的白燈罩加紅色「公用電話」四字燈箱（圖右），放置於電話箱的上方，夜晚會亮起，方便消費者看見電話位置。

話筒造型燈箱（圖左），以可愛的話筒造型凸顯公用電話存放的位置，置入各地方的區域，方便民眾快捷取用。

79

百年郵筒

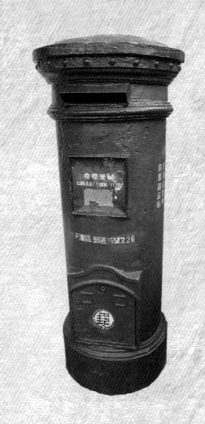

　　街頭巷尾，總能見到一紅一綠郵筒的身影，不論何時都可以傳達心意的窗口；而每天都有穿梭在巷弄間的綠色身影，帥氣騎著郵便車，帶來每位收件人的期盼。即便是高山或是偏遠村落 都能看見郵務士使命必達的工作 網路便捷取代了書信往來時間，然而書寫的溫度與等待信件回覆，則是另一種期待的幸福。

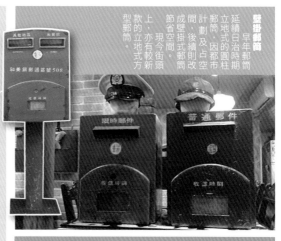

壁掛郵筒

早年郵筒延續日治時期的圓柱立地式的郵筒，因都市計劃及占空間，後續掛壁式郵筒改成壁掛式郵筒，節省空間。現今街頭上，亦有較新款的方型立地式方型郵筒。

郵徽

以古篆體表現的「郵」字，代表中華郵政架構方正，代表中華郵政處事嚴謹、可靠穩重的企業特性，其精神內涵以「圓」，展現中華郵政「嚴」以律己，「寬」以待人的最高服務精神。

日本昭和年代老郵筒及郵便鐵牌。

郵票代售處

為方便買郵票寄信，由郵政單位授權並指定該店家為授權可代理賣郵票，通常在書局、雜貨店或郵筒附近的店家尋找合作，早期合作店家會懸掛黃色代售處鐵牌，後期則改為綠色。

郵政代辦所

由民間商店和郵政單位合作，代辦簡易郵政相關工作，一般大都以書局、柑仔店為代辦所，並在門口懸掛這個鐵牌。

郵差帽

和綠色的制服是郵務士的標準配備，帥氣的外型，是許多人嚮往公務新鮮人的選項。

郵務士公仔

中華郵政也跟起流行，每年都設計不同造型的郵務士公仔，不同款外型各有，每年特色也都，吸引收藏家注意及收藏。

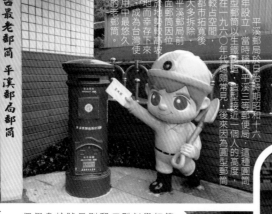

台最老郵筒 平溪郵局郵筒

平溪郵局於日治時期昭和十六年設立，當時稱為平溪三等郵便局，這種圓筒型郵筒以生鐵製造，造型接近一個人的高度，在一九六〇年代還頭常見，後來因為圓型郵筒較占空間，都市拓寬後、大多拆除，平溪郵筒因位在地勢較高且幸存下來，而成為台灣使用的老郵筒中最悠久的郵筒。

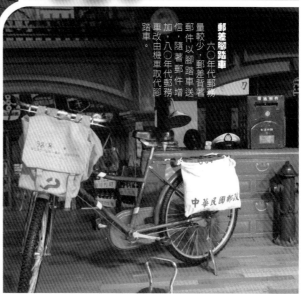

郵差腳踏車

六〇年代郵務量較少，郵差背著郵件以腳踏車送信，隨著郵件增加，八〇年代郵務車改由機車取代腳踏車。

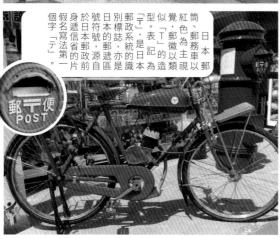

日本郵政系統的標誌、郵務車以紅色為主視覺，郵筒、郵務車以類似造型的，郵徽「〒」的標記為日本郵政識別符號，「〒」是日本型郵政遞信省的，源自日本郵政遞信省第一個假名寫法「テ」的第一片。

車輛

時代隨著工業科技進步，交通工具也由人力車、三輪車、自行車、機車慢慢進化。

四〇～五〇年代的街頭巷尾，隨著叫賣聲不同，會出現肉粽車、叭噗車、香腸車、醬菜車等，在火車站附近就會有人力車、攤販車、計程車等。這些常民交通工具隨著年齡老舊、政府法規、汰舊換新，老車在現今只能在博物館內欣賞了。

兒時記憶裡，每到下午三、四點，隨著放學時間就會出現在校門口的有麵包車、水煎包車、蔥油餅車、雞蛋糕攤車等，這些造型獨特的三輪拼裝車，隨著工作器具不同而有所差異，唯獨各車所乘載的美味，那是小學時最美好的氣味。

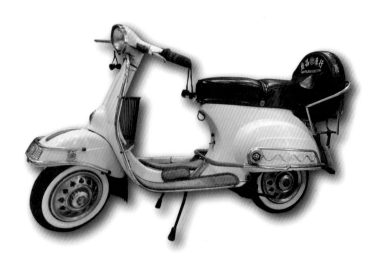

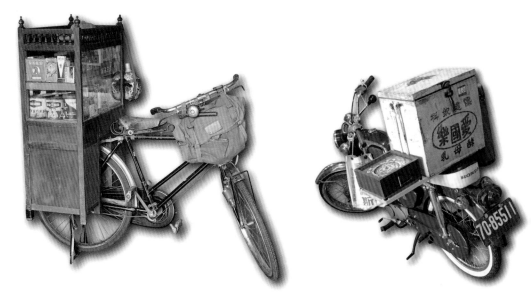

喊玲瓏雜貨車，可以說是偏遠鄉村、部落重要的日常品專賣車，在固定的週期出現在固定村落，方便居民採買，也可預訂下週的指定商品，讓老闆先行備貨。

阿爸帶著阿母坐在人力三輪車上，一起去看電影的路上，那應該是一段最美麗的愛情道路。懷舊電影院播放由洪一峰主演的《舊情綿綿》，我想，這是五〇年代最幸福的畫面。

雜貨車

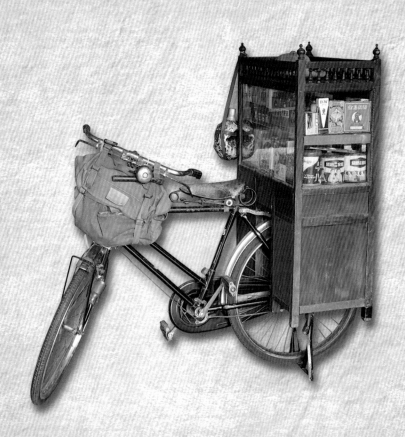

　　1940～50 年代的台灣街道上，曾出現多種叫賣車文化，賣香腸、肉粽、豆花、養樂多等，都有專屬的配備腳踏車。其中又以「喊玲瓏雜貨車」最引人吸睛，好奇雜貨櫃內到底賣了哪些商品？

　　雜貨車通常在街頭巷尾穿梭叫賣，叫賣方式及用詞也會有所不同，如「喊玲瓏，賣雜細，賣搖鼓，對這過，看你買啥物貨。」（台語）

①台灣戰後初期，社會物資缺乏，交通公共建設有待擴充，人力三輪車成為當時最普遍的交通工具。②六〇年代交通部為了整頓市容，輔導三輪車轉業，能以分期付款的方式換購裕隆小轎車，作為營利交通工具，三輪車也因此被時代進步而淘汰。

燒肉粽雜貨車

台灣早期夜間的宵夜，就是期待賣肉粽的阿伯到來，一陣陣粽香撲鼻而來，那是童年最棒的午夜餐食，這種貨車後面載著木箱。保溫桶，前面則掛著雜物袋、斗笠及販售的肉粽，現今的都市裡已不多見。

喊玲瓏雜貨車，可以說是偏遠地區重要的日常用品專賣車，在固定的週期出現，方便居民採買，也可訂下週的指定商品，讓老闆先行備貨。

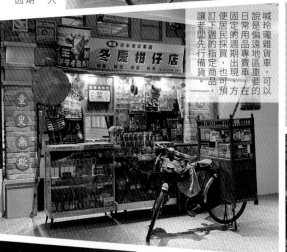

紙戲故事表演車

日治時期從日本帶到台灣的一種文化表演事業。通常說故事的主要目的是賣糖果營利，一開始先用木棒敲一敲，表示故事即將開始，然後在重要情節時停下來賣一下糖果，之後畫板更換圖片來講述內容，實在非常有趣。

二輪手推販售車

花蓮手作麻糬相當知名，也成為台灣名產之一。早期店家會出動手推車至花蓮街頭販售，圖片中這台已成為花蓮「玩味蕃樂園園」經典收藏品。

叭噗三輪車

台灣早期的夏天，在巷弄裡常聽到搖鈴或按叭噗的聲音。這種三輪載運冰品的貨車，通常也會販售其他糕糉之類的商品，來增加營業額，到了冬天就改販售麻糬或洋菜熱食商品，是童年不可或缺的零食之一。

養樂多車

親切熱情的販售員
養樂多媽媽

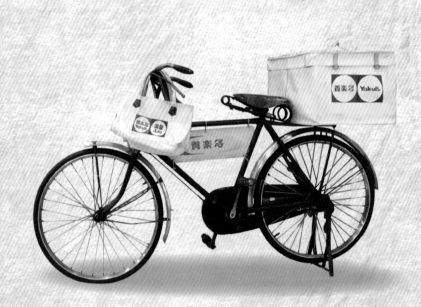

　　每輛養樂多車，都會有一位養樂多媽媽販售員，親切熱情的服務每位客人。台灣第一代的養樂多，是胖胖瓶身的玻璃瓶。養樂多媽媽騎著腳踏車，除了後座大袋子外，把手兩邊也掛著紅綠標章的袋子，裡面的玻璃瓶相互磕碰的聲音，在小時候聽起來感覺特別熟悉，一定吵著母親要喝，酸甜滋味直至今日依舊懷念。

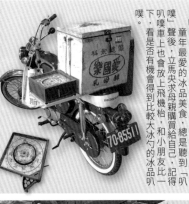

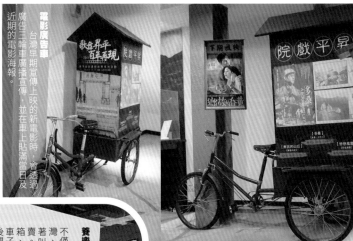

叭噗車

童年最愛的冰品美食，總是聽到「叭噗」聲後，立馬央求母親買給自己，記得叭噗車上也會放上飛機枅，看是否有機會得到比較大冰勺的冰品叭噗。

電影廣告車

台灣早期宣傳上映的新電影時，曾透過廣告三輪車廣播宣傳，並在車上貼滿當日及近期的電影海報。

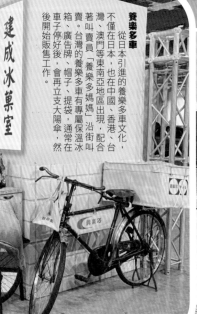

養樂多車

從日本引進的養樂多車文化，不僅在日本，也在中國、香港、台灣、澳門等東南亞地區出現，配合著叫賣員「養樂多媽媽」沿街叫賣。台灣的養樂多車有專屬保溫冰箱、廣告牌、帽子、提袋，通常在車子停好後，會再立大陽傘，然後開始販售工作。

建成冰菓室

人力三輪貨車

台灣四〇～五〇年代常見的貨車，以人力踩踏，這種車型輸運的優勢就是最大。是載貨量大，非常實用，是台灣早期的主力貨車的主力人是，亦是人力貨車的主力商品。

味榮醬菜車

味榮公司創立於一九五四年，以台灣優良農作物製作味噌、醬菜產品。為推廣台灣釀造文化精神，成立全國第一座味噌釀造文化館。醬菜車是台灣早期農業社會，在早晨的街頭巷尾很常見的手推車，車上裝有搖鈴，沿路叫賣，小時候常在醬菜車上，挑買自己喜歡的小醬瓜，早餐配著白稀飯，非常好吃！

味榮 Sauce Co. SINCE 1945

天然釀造 醬油 味榮 SINCE 1945 味噌 釀造元 味榮食品

醬油 味噌 天然釀造 釀造元 大榮本家

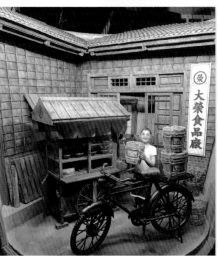

大榮食品廠

香腸車

十八仔啦！
溢滿香氣的叫賣車

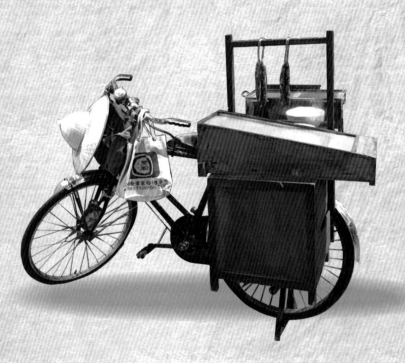

　　香腸車，台灣特色的叫賣車，直至今日依舊看得到它的身影。台灣各類型黑道電影，都喜歡用香腸車做場景氣氛，吆喝著「十八仔啦！」增加台灣本土兄弟味。無論時代如何變遷，香腸車在每個年代都有它的市場，或許這樣在街頭和老闆相互較勁吆喝，原比烤香腸本身來得有趣吧！

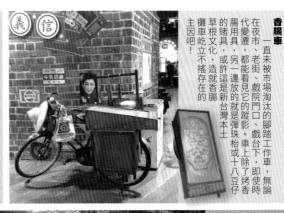

香腸車

香腸車一直未被市場淘汰的腳踏工作車，無論在夜市、老街、戲院門口、戲台下，即使時代變遷，都能看見它的蹤影。車上除了烤香腸用具，另一邊放的就是彈珠枱或十八豆仔的賭具，或許這是新台灣本土草根文化，造就香腸攤車屹立不搖存在的主因吧！

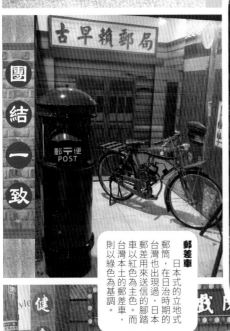

喊玲瓏雜貨車

行動式的柑仔店，有點類似中野營時的「小蜜蜂」。隨時隨地販售生活用品、貨、零食、妝品、小醫藥等商品，由於行動相當方便，販售足跡遍佈各鄉鎮，也可以先登記預購，下回再取貨。後期隨著柑仔店普及後，雜貨車也就逐漸消失了。

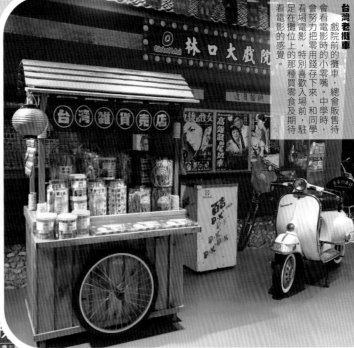

台灣老攤車

戲院前的攤車，總會販售待會看電影時的小零嘴。中學時，和同學會努力把零用錢存下來，看場電影，特別喜歡入場前，駐足在攤位上，那種買零食及期待看電影的感覺。

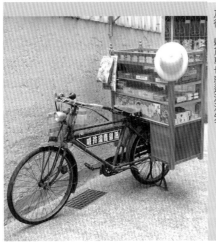

郵差車

日本式的立地式郵筒，在日治時期的台灣也出現過。日本的郵差用來送信的腳踏車以紅色為主色的，而台灣本土的郵差車，則以綠色為基調。

人力娃娃車

這是用人力三輪車「翠阿迏」所改裝的娃娃車，將原有的三輪車車架裝上鐵包起鐵殼的車體，供幼稚園小朋友乘座。現今看起來娃娃相等有陳舊的交通工具，但在台灣早期卻是家庭富裕的小孩，才坐得起的交通工具。

新三東機車

台灣第一台國人自製機車

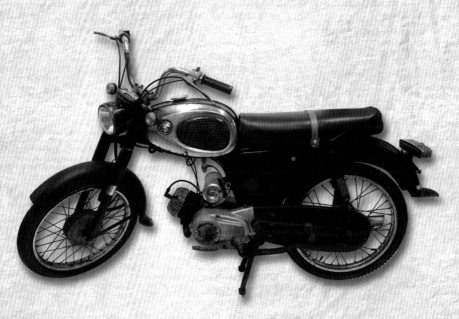

　　1966 年，新三東工業股份有限公司，出產台灣國人自製的第一台機車，機車引擎
採用旋閥式，馬力大、扭矩強、四段變速、耗油量少、價格便宜，是一部經濟實惠的
機車。新三東 50SA-1 以三葉機車 50 CC 為原型設計，以低廉的價格及優越的性能一炮
而紅。

新三東工業公司，在吳清雲的經營下，業績蒸蒸日上，公司為了適應社會需要，每月量產可達三千輛。另外，也正在設計三75CC及100CC兩種機車。吳清雲他不平凡的成就以及刻苦耐勞的創業精神，在一九六五年膺選為中華民國第一屆十大傑出青年，而成為全國青年的典範。

一九六○～一九七○年代，台灣街道上的各品牌機車。

新三東機車創業故事

創辦人吳清雲台南人，出生於一九二九年。十五歲畢業於台南將軍國民小學，之後當了六年鐘錶行學徒，由於熱愛機械力學，在二十一歲的時候轉到電機工廠上班，學習電機知識，並在二十三歲時開始製造手工吹風機販售，並將賺來的錢投入研發馬達，在一九五九年時賺到人生的第一個一百萬。

吳清雲擁有相當資金後，便在台南郊區設立了一千三百坪的馬達工廠，並成立「新三東工業股份有限公司」。擁有了製作機車的啟動馬達關鍵技術，加上協力廠商協助及聘請日本技術人員，開始生產台灣第一台機車。

新．新潮・輕快・美觀的
新三東機車
SHIN SAN TONG 50 SA-1型
統一售價每台 8,500

一九六七年新三東以日本山葉機車 YF1-50 為原型，設計第一款新三東 50SA，所以在外觀上與當時的山葉野馬50機車相當類似。

50SA新三東機車

山葉YAMAHA50機車

除了台灣本土新三東外，六○年代機車品牌以日本山葉、鈴木、本田及義大利偉士牌為主。

本田機車

輕型機車售價
重型機車馬力

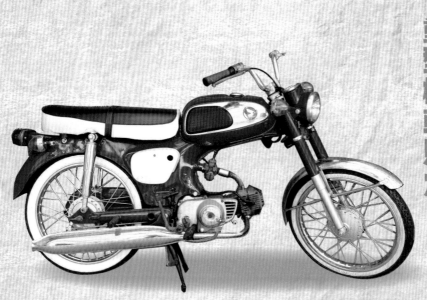

　　1961 年，三陽電機廠改組為「三陽工業股份有限公司」，資本額新台幣一千萬元。1962 年，與本田技研合作，成為台灣第一家機車製造公司。1970 年代左右，三陽機車主要生產 50cc 與 80cc 車種，65cc 則由日本本田公司直接引進台灣，打出「三陽豹65」品牌。由於當時法令規定 50cc 輕型機車不能雙載，這種 65cc 機車或許可以迴避這個限制，而受到消費者喜愛。

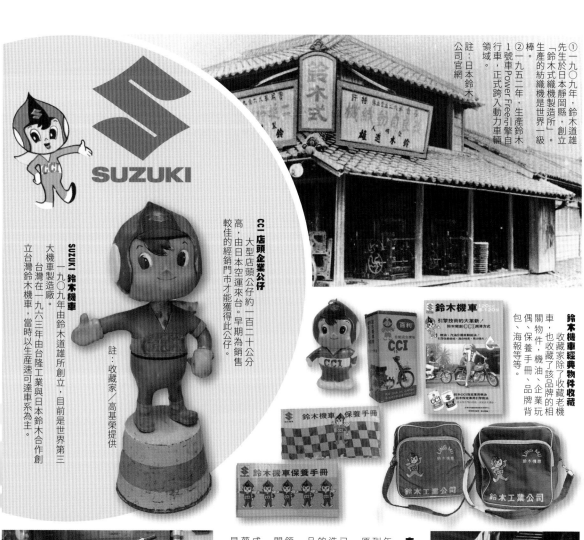

SUZUKI

① 一九〇九年，鈴木道雄先生於日本靜岡縣，創立「鈴木式織機製造所」。生產的紡織機是世界一級棒。
② 一九五二年，生產鈴木1號車Power Free引擎自行車，正式跨入動力車輛領域。
註：日本鈴木公司官網

CCI 店頭企業公仔
大型店頭公仔約一百二十公分高，由日本空運來台。早期為銷售較佳的經銷門市才能獲得此公仔。
註：收藏家／高基榮提供

SUZUKI 鈴木機車
一九〇九年由鈴木道雄所創立，目前是世界第三大機車製造廠。台灣在一九六三年由台隆工業與日本鈴木合作創立台灣鈴木機車，當時以生產速可達車系為主。

鈴木機車經典物件收藏
收藏家除了收藏該品牌的老機車，也收藏了該品牌的相關物件、機油、企業玩偶、保養手冊、品牌背包、海報等等。

鈴木機車 保養手冊

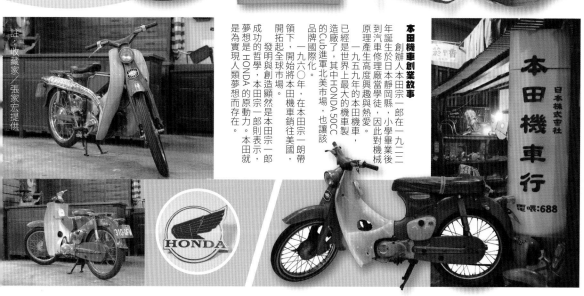

本田機車創業故事
創辦人本田宗一郎在一九二二年誕生於日本靜岡縣，小學畢業後到汽車修理廠當學徒，因此對機械原理產生高度興趣與熱愛。一九五九年的本田機車，已經是世界上最大的機車製造廠了，其中HONDA 50CC的Cub進軍北美市場，也讓該品牌國際化。
一九六〇年，在本田宗一郎帶領下，開始將本田機車銷往美國，開拓起全球市場。發明與創造的哲學，本田宗一郎的原動力。本田就是為實現人類夢想而存在。
夢想是HONDA的原動力，本田宗一郎則表示，本田就
註：收藏家／張家宏提供

HONDA

本田機車行 日本株式會社 電喏:688

偉士牌機車

大黃蜂造型
文人雅士坐騎

　　早期重型機車中，偉士牌是唯一可以合併雙腳，安置在前方踏板的一款機車。擁有這款機車的騎士，通常給人書生感，感覺就是文人雅士的座騎。1946 年，義大利偉士牌創立以來，一直維持相同造型，僅有少量的改變。約莫 50 年代，當偉士牌引進台灣時，售價非一般民眾購買得起，起初的消費者以醫生、地方紳士、公司老闆為主。所以在當時醫生外診時，常見身穿白袍醫生，把診療包安放在踏板區，騎著偉士牌帥氣的模樣。

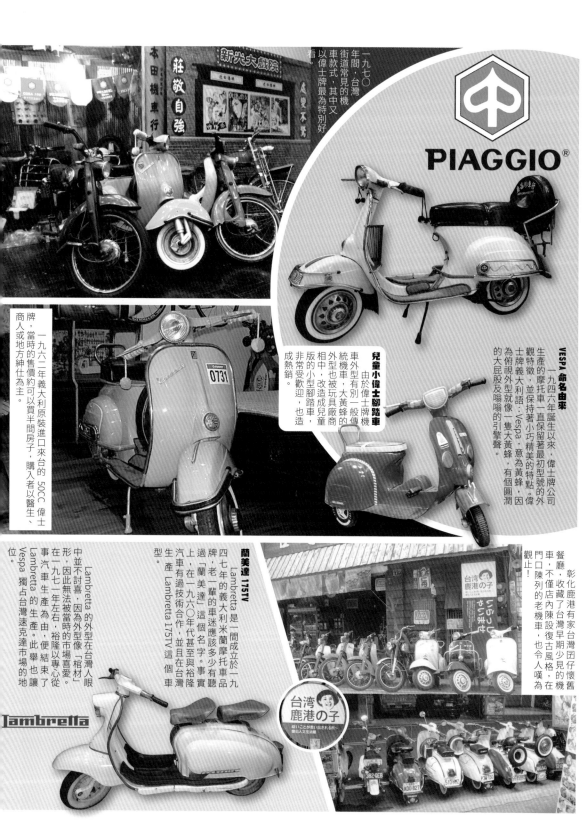

一九七〇年間，台灣街道常見的機車款式，其中又以偉士牌最為特別好看。

VESPA 命名由來

一九四六年誕生以來，偉士牌公司生產的摩托車一直保留著最初型號的外觀特徵，並保持著小巧精美的特點。偉士牌義大利語：Vespa，意為黃蜂，因為俯視外型就像一隻大黃蜂，有個圓潤的大屁股及嗡嗡的引擎聲。

兒童小偉士腳踏車

由於偉士牌機車外型有別一般傳統機車，大黃蜂的外型也被玩具廠商相中，改造成兒童版的小型腳踏車，非常受歡迎，也造成熱銷。

一九六二年義大利原裝進口來台的 50CC 偉士牌，當時的售價約可以買半間房子，購入者以醫生、商人或地方紳仕為主。

蘭美達 175TV

Lambretta 是一間成立於一九四七年的義大利米蘭摩托車品牌，老一輩的車迷應該多少有聽過「蘭美達」這個名字。事實上，在一九六〇年代甚至與裕隆汽車有過技術合作，並且在台灣生產 Lambretta 175TV 這個車型。

Lambretta 的外型在台灣人眼中並不討喜，因為外型像「棺材」形，因此無法被當時的市場喜愛。在一九七一年左右，裕隆以專心從事汽車生產為由，便結束了 Lambretta 的生產。此舉也讓 Vespa 獨占台灣速克達市場的地位。

彰化鹿港有家台灣囡仔懷舊餐廳，收藏了台灣早期少見的機車，不僅店內陳設復古風格，在門口陳列的老機車，也令人嘆為觀止！

台湾鹿港の子

食品

老台灣的食品包裝實在太有趣了，豐富的圖樣設計、高彩度的配色，讓整體視覺藝術達到了懷舊美學最高境界。

台灣四〇～五〇年代受教育這件事，對於貧困家庭是種奢侈，也造成了部分民眾不識字的情況。當時著作權保護尚未普及，很多相似的包裝同時出現在貨架上，通常是大品牌擁有高知名度的商品，成為被仿效的對象。

例如：味王、味全味素的貨架上，同時也出現如全王、大王、味力等品牌，不僅字形相似，就連包裝的圖樣也雷同，容易造成文盲消費者購買錯誤。

也有用相同的牛頭做為一奶粉粉罐包裝商標，例如：森永、環球、牛頭、聖母、牛王、永偉等，都是有相同的牛頭做為商標，當然只有「森永」才是擁有正確的牛頭註冊商標。

食品安全是食品商的良心事業，雖然品牌外觀相互抄襲，但內容物的食安就不容忽視。老台灣品牌的食品相當多，尤其是小朋友喜愛的零食，在塑膠尚未廣泛運用前，用玻璃瓶包裝，是大多數廠商的選項，而瓶身上的紙標設計，就成了整個商品價值之靈魂。

台灣早期紙標設計，是透過手繪圖像加上品名組合印製而成，那些手繪的特殊標準字、富有童趣的圖案，實在是相當讓人驚豔，也成了現今懷舊美學風格的重要參考文獻，乖乖、王子麵、森永牛奶糖、黑松汽水等，這些都是五年級生共同的回憶，現在便利商店隨處可買，無限重溫童年歡樂時光，也謝謝這些在台灣的老品牌在地行銷，繼續創新一百年。

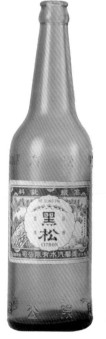

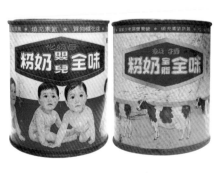

懷舊零嘴

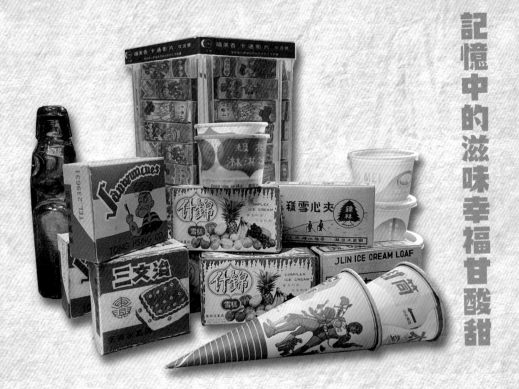

　　小學下課後，第一件事就是衝到福利社買零食，福利社裡什麼都會有，就是口袋裡沒有錢。記憶中和同學共舔一隻冰棒是最幸福的滋味。泡泡糖、芒果乾以及加滿不健康的化學色素糖果，都是小孩最愛的商品。

　　小美冰淇淋、雪糕、卜派三文治，是冰箱內最受歡迎的冰品，另外有著各式各樣的卡通包裝的吹泡糖，更是我童年最愛的零食！

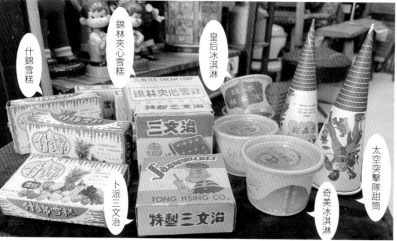

什錦雪糕

錦林夾心雪糕

皇后冰淇淋

太空突擊隊甜筒

奇美冰淇淋

卜派三文治

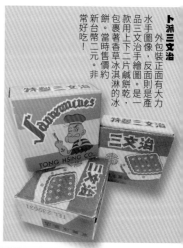

卜派三文治

外包裝正面有大力水手圖像，反面則是產品三文治手繪圖片。是一款用上下二片鹹餅乾，包裹著香草冰淇淋的冰淇淋餅乾。當時售價約新台幣二元。非常好吃！

註：台灣森永公司官網

新高製菓與森永牛奶糖

這二款糖果都是日治時在台灣的高檔零食，包裝拆開後，內部是小盒裝。有趣的是該產品販售一開始是以成人為對象，主打可以戒菸或運動員補充營養使用。

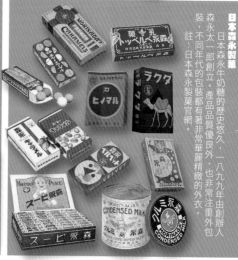

日本森永製菓

日本森永牛奶糖的歷史悠久，一八九九年由創辦人森永太一郎創立。產品品質優良外，也非常注重外包裝，不同年代的包裝都有非常華麗精緻的外衣。
註：日本森永製菓官網。

小泰山
吹波糖

小泰山吹波糖

出現在台灣早期傳統柑仔店內的一種泡泡糖，外包裝打印著當時知名的卡通人物，內附小紙卡供小朋友收集兌獎使用。這類型的口香糖咀嚼口感偏硬，糖分較少，但因卡通包裝色彩鮮豔，還是很受歡迎。

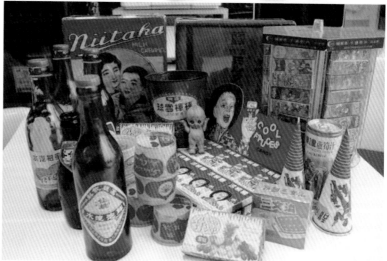

方桶餅乾盒

台灣早期柑仔店內，常見的餅乾方桶包裝，也是拜訪朋友時的最佳伴手禮。其中泰康的金雞餅乾及以新娘、新郎為圖案的龍鳳餅乾，都以紅底為主色調，再加以金色文案來凸顯餅乾品牌，這些方桶餅乾盒，呈現出來有濃厚的上海風格及華麗風情。

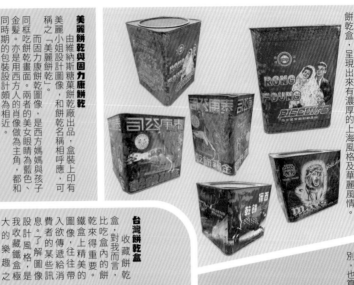

孩童肖像鐵盒

一九七○年代很多糖果，或餅乾的外盒圖像，都會使用西方孩童肖像做為外盒包裝設計，或許是崇洋心理，認為外國人的產品比較優質吧！這些畫風細膩的鐵盒，經過多年收集，把相關類似的圖像分類收藏，並研究包裝設計、出產公司、食品類別，也算是另一種美學文化資產。

餅乾圖像鐵盒

除了以西方美女或孩童肖像為設計主角的餅乾盒外，另一種就是傳統的以餅乾本身為主角的鐵盒外包裝，例如義美食品出產的夾心餅乾、煎餅，或台富食品公司出品的快樂什錦餅乾。

美麗餅乾與固力康餅乾

由維納斯糖菓餅乾廠出品，盒裝上印有美麗小姐設計圖像，和餅乾名稱相呼應，可稱之「美麗餅乾」。而固力康餅乾畫面，同框吃餅乾圖像，是西方人的肖像，兩者的美女眼睛為藍色、金髮。亦是用西方人的肖像做為主角，都和同時期的包裝設計頗為相近。

台灣餅乾盒　收藏餅乾

對我而言，餅乾比盒內的餅，來得重要。餅乾盒上精美的鐵盒圖像，往往欲傳遞給消費者的某些訊息，了解圖像設計，是我設計風格。我收藏鐵盒，極大的樂趣之一。

中秋月餅禮盒

①計重相當年節賀禮的台灣人，中秋節一定和家人團聚，中秋月餅回鄉遊子回家。台灣早期的八角月餅，為了保護月餅，盒內會放七彩繽紛的尼龍保護紗，很特別的包裝方式。

②香港的奇華餅家是港式公司知名餅家公司，該公司的月餅鐵盒，以古裝美女及應景的中秋山水風景為主。

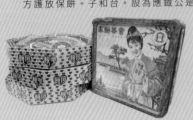

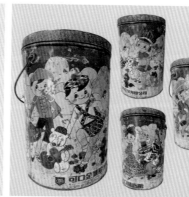

可口開心糖

可口企業所生產的開心糖，是七０年代柑仔店糖果玻璃櫃內必備糖果之一。有牛奶、橘子、椰子、巧克力等不同口味。量販桶裝的外鐵皮上，印刷精美的童話彩繪相當討喜。

資果發達糖VS上海什錦糖

兩組不同品牌的鐵盒，仔細端詳圖樣，其中的糖果竟然完全相同，只是改變了糖果上的小道標及排列方式。這樣有趣的收藏，可以知道台灣早期糖果類型商品，有相互抄襲設計的慣例，不僅在糖果外盒、奶粉罐、味素盒、洗衣粉盒、餅乾盒等，都出現過這樣有趣的抄襲手法。

椥水仙果汁糖

這是當年在台灣相當具知名度的糖果，在外盒包裝上，以台灣四季水果為主角，做為該品牌形象設計圖像，極具台灣本土形象色，外盒圖像也有不同圖案款式，都有濃濃的台灣味設計。

可口鮮孔糖

一種以牛奶口味為主的糖果，外鐵盒以黃底、可愛企鵝為主要圖案，上方則同時以中、英文命名。是款屬於可愛型的鐵桶包裝設計。

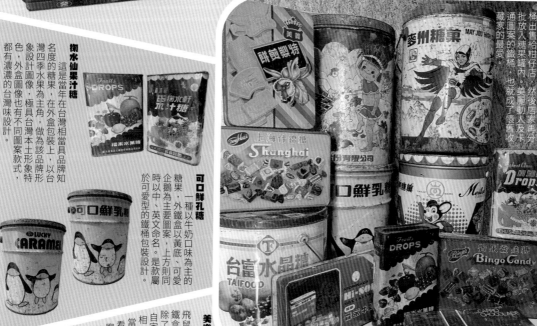

台灣糖果桶

因應柑仔店糖果零售，製造商會以量販桶裝做包裝，糖果桶出售給柑仔店，然後店家再分批放入糖果罐內。美麗動人及卡通圖案的鐵桶，也成了懷舊收藏家們的最愛。

美樂糖菓

以美國卡通《太空飛鼠》主角為該糖果鐵盒包裝設計。除了太空飛鼠，也導入自家糖果的品牌形象，做為相互襯托品牌形象。當年很多商品包裝都看得見太空飛鼠圖案，例如「司令小朋友」牙膏、小朋友塑膠托鞋，當然被製成玩具是最常見的。

麥州糖菓桶

以卡通科學小飛俠中的鐵雄做為鐵桶外包裝圖樣。下方也印製該公司所生產的糖果圖像。

科學小飛俠1號鐵雄

味全奶粉

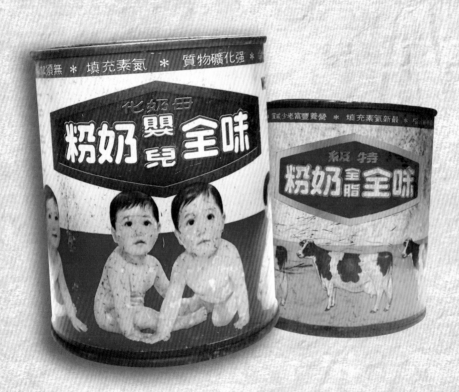

台灣第一罐國人自製奶粉

　　1964 年，第一罐台灣製造的奶粉在 5 月 24 日上市，由味全公司生產，鐵罐外包裝有藍色主標文案及多位小嬰孩的味全嬰兒奶粉，當時售價新台幣 23 元，同時也出產紅色主標文案及多頭乳牛圖案的味全全脂奶粉。

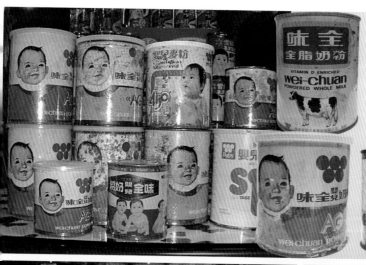

味全品牌的故事

以紅色五圓點造形為標誌，構成要素，與味全 Wei. Chuan 英文字首「W」相互輝映，象徵「圓潤可口」，意涵「五味俱全」。

一九五三年，味全奶粉開啓國人自製奶粉首航，也是早期和眾多日本奶粉相互競爭的唯一台灣品牌。

紅牛奶粉

常顯眼，以黃色為基底商標，放隻鮮紅乳牛為商標則為澳洲原廠包裝。紅牛奶粉包裝非牛皮紙袋量販包裝。

克寧奶粉

「長得像大樹一樣」是克寧奶粉最為知名的廣告詞，早期原裝進口包裝全為英文標示，後期就有中文字樣了。

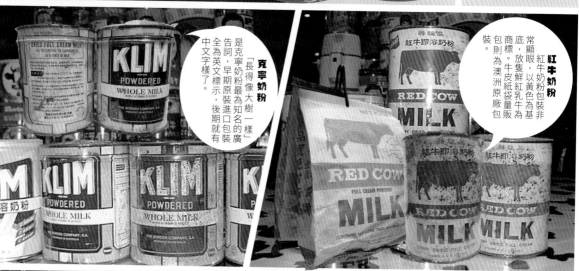

台灣早期代奶粉

台灣在二戰前後，因奶粉昂貴，一般民眾大都以代奶粉為育嬰食品，以米粉、麥粉再添加維他命為主要成分。同時期出現的量販鐵桶包裝上，手繪嬰孩圖都相當精緻可愛！也成為收藏家追求的夢幻逸品。

環球母奶粉　育才代奶粉　仙童代奶粉

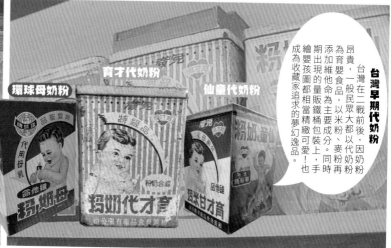

103

牛頭牌奶粉

台灣自製奶粉在 1964 年由味全公司出品開始，在此之前，有品牌的奶粉大都仰賴日本、美國、澳洲等國進口，由於日本進口的森永奶粉品牌名氣大、信譽好，該品牌牛頭商標，也成為多家台灣本土自創品牌爭相仿製的對象。在收藏到以「牛頭」做為商標的舊奶粉當中，除了日本森永外，台灣本土亦有奶王、聖母、金牛頭、新牛、牛頭、環球、牛王、永偉等八支以相同牛頭商標，做為自家奶粉商標的產品，市場上也形成牛頭牌奶粉大戰。

牛頭牌商標

可愛的乳牛牛頭，頭上戴著菊花及小花，脖子上配掛鈴鐺。此標準的乳牛商標，也超過一甲子的歲月了。

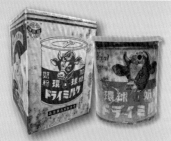

天使商標的誕生

創辦人森永太一郎先生，把製菓視為使命，希望為小朋友帶來幸福與希望。Morinaga，M代表太一郎先生，T代表希望，後延伸出小天使緊握TM降臨的logo。

日本森永奶粉

森永奶粉為日本知名大品牌奶粉，正統的森永牛頭標誌，成為台灣早期各小廠仿效複製的商標。

商標登錄　森永　M

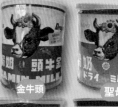

台灣牛頭系列奶粉

一九六○~一九七○間，著作權保護尚未在台灣執行，很多牛奶廠商看中了森永牛奶大賣，於是仿效了相同的商標放在自己的品牌上。這些不同品牌但是相同的牛頭標誌，成為藏家熱衷的藏品。

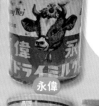

環球　　永偉

牛頭　　金牛頭　　聖母

牛王　　新牛　　奶王

森永奶粉

森永乳業於一九二○年研製第一代森永育兒用奶粉。

這二罐奶粉，分別為「牛頭」與「金牛頭」，僅一字之差即分屬不同廠家使用奶粉，但同時都使用相同乳牛頭商標，形成有趣的對比收藏。

早期柑仔店的招牌，由廠商贊助，把自家品牌凸顯處，用來凸顯品牌行銷，牌外包裝放入招牌，同時也和店家有友好合作關係。

環球奶粉

由老日發食品廠出品，台灣在尚未有製造奶粉技術前，大都使用進口的米、麥奶粉，成為其他主料添加維他命混合，也會成為代奶粉。盒上標註：代用母乳字樣。

明治奶粉

百年乳品創新技術
寶寶的營養食品

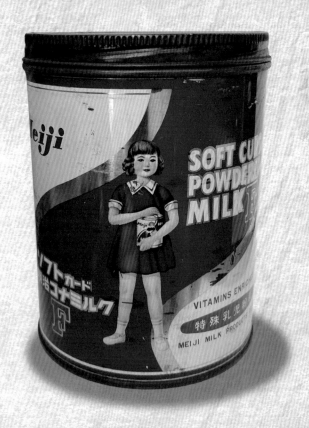

　　明治奶粉於 1917 年創業至今，近百年乳品研發經驗，以獨步創新技術，鑽研適合寶寶營養配方。1923 年，日本首創在奶粉中添加維生素 B1；1953 年這年，也出產第一罐實現蛋白質的軟凝乳化，幫助寶寶消化吸收的奶粉。

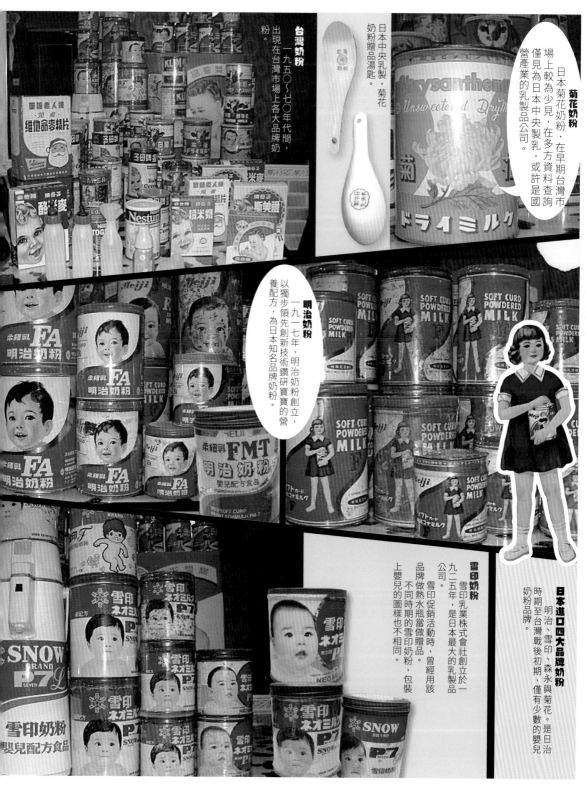

菊花奶粉

日本菊花奶粉，在早期台灣市場上較為少見，在多方資料查詢僅見為日本中央製乳，或許是國營產業的乳製品公司。

日本中央乳製，菊花奶粉贈品湯匙。

台灣奶粉

一九五〇～七〇年代間，出現在台灣市場上各大品牌奶粉。

明治奶粉

一九一七年，明治奶粉創立，以獨步領先創新技術鑽研寶寶的營養配方，為日本知名品牌奶粉。

雪印奶粉

雪印乳業株式會社創立於一九二五年，是日本最大的乳製品公司。

雪印促銷活動時，曾經當該品牌做熱水瓶當做贈品。不同時期的雪印奶粉，包裝上嬰兒的圖樣也不相同。

日本進口四大品牌奶粉

明治、雪印、森永與菊花。是日治時期至台灣戰後初期，僅有少數的嬰兒奶粉品牌。

黑松汽水

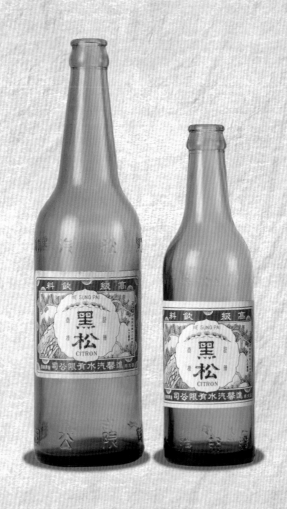

　　知名的黑松汽水，是由張氏家族創立的「進馨商會」生產，創辦人為張文杞先生。
1924 年，台北後火車站鄭州路附近，一家生產彈珠汽水的「尼可尼可」商會（ニコニ
コラムネ）有意出讓，於是張文杞先生籌措大部分資金，買下「尼可尼可」商會設備，
七位堂兄弟合股，於 1925 年組成「進馨商會」，奠定現今黑松企業發展的基石。

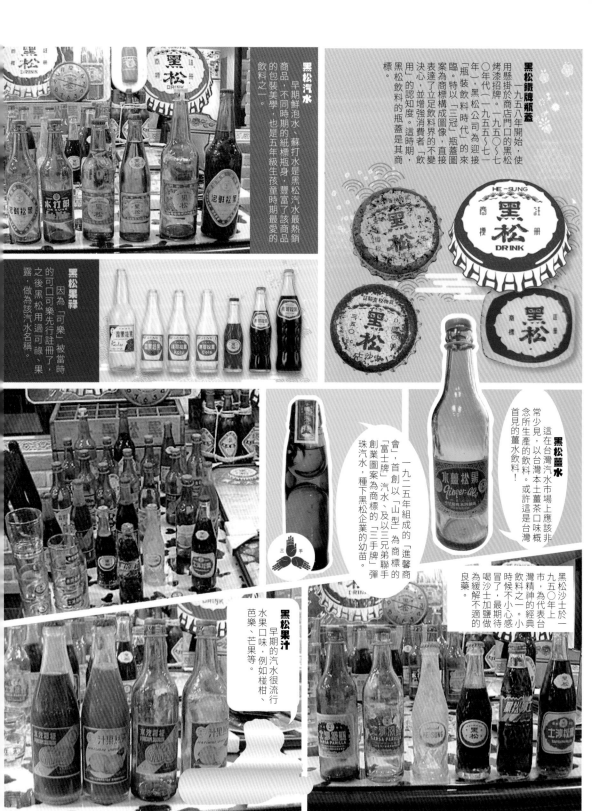

黑松鐵牌瓶蓋

一九五八年開始，使用懸掛於商店門口的黑松烤漆招牌。一九五○～七○年代（一九五五～七○年），黑松公司為迎接「瓶裝飲料時代」的來臨，特以「三冠」瓶蓋圖案為商標構成圖像，直接表達了立足飲料界的不變決心，並增強消費者的「飲用」的認知度。這時期，黑松飲料的瓶蓋是其商標。

黑松汽水

早期鮮泡水、蘇打水是黑松汽水最熱銷商品，不同時期的紙標瓶身，豐富了該商品的包裝美學，也是五年級生孩童時期最愛的飲料之一。

黑松樂綠

因為「可樂」被當時的可口可樂先行註冊了，之後黑松用過可樂、果露，做為該汽水名稱。

黑松薑水

這在台灣汽水市場上應該非常少見，以台灣本土薑茶口味概念所生產的飲料。或許這是台灣首見的薑水飲料！

一九二五年組成的「進馨商會」，首創以「山型」為商標的「富士牌」汽水、及以三兄弟聯手創業圖案為商標的「三手牌」彈珠汽水，種下黑松企業的幼苗。

黑松果汁

早期的汽水很流行水果口味，例如椪柑、芭樂、芒果等。

黑松沙士

黑松沙士於一九五○年上市，為台灣本土精神的經典飲料之一。最期待喝沙士的時候，不小心感冒了，這時候沙士加鹽做為緩解不適的良藥。

三凉汽水

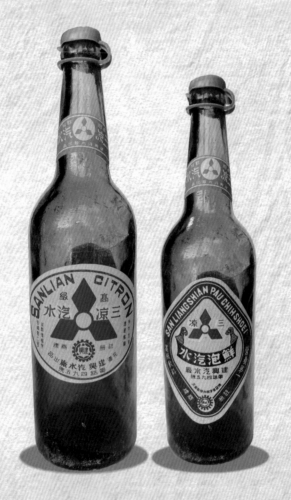

三菱標記三凉汽水

　　1970 年，建興汽水廠在花蓮設立，以三個菱形為商標，取名「三凉汽水」。

　　汽水名稱中，「凉」字為寒冷、冰凍之義，或許是說飲用三凉汽水可以在夏暑帶來冰凉之意，也有可能是當時設計者在設計紙標上少畫了一點，把「涼」字寫成「凉」。該廠現今已經撤銷執照，詳細取名由來目前尚未證實，不過不管是涼或凉都屬同音字，在名稱發音上也相同，在花蓮當地曾是相當知名的地方性汽水喔！

誰是王牌

在台灣尚未嚴格執行商標法規前，廠商都會追隨知名品牌去重製類似的口味、圖像、容量、瓶身，然後於市場上相互競爭、對比，現今看來，也形成有趣的汽水收藏。

美國榮冠果樂

又稱RC可樂，曾在一九七○年代來台設廠生產，隨著美軍撤離台灣，榮冠果樂也成為老台北城回憶裡的一種懷念味道。當時除了報紙廣告外，也生產廣告鐵牌供店家縣掛。

RC可樂在美國是十分經典的老牌可樂，口味獨特、味道率性豪爽。

三涼汽水

位於台灣花蓮的建興汽水廠，所生產的飲料，是老花蓮人的共同記憶。三個菱型所構成的商標，和日本三菱汽車有些相似，現在遺留下來的汽水紙標瓶身不多，已變成花蓮歷史文物之一。

冷藏式冰箱

早期冰箱是以冷藏方式、將冰商品保冰的冰箱，常見於傳統的冰店，通常水果行的水果也會放冰塊冰，箱內也會放冰塊冰來保持低溫。

三劍汽水

在尚未有進口汽水進入台灣時，東台灣的三劍汽水、三涼汽水，曾是當地屬一屬二的大品牌。

在花蓮市忠孝街上的華東汽水廠，所生產的三劍汽水、沙士、天然鮮果汁、果露、養樂奶，可以媲美當時的台北黑松汽水。

仙桃牌汽水

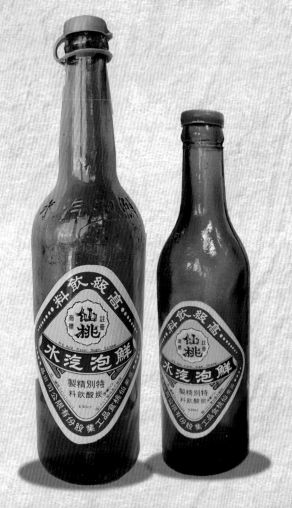

鮮桃註冊商標
鮮泡汽水

　　50 年代的台灣汽水市場相當競爭，從北部、東部、中部、南部、西部各地，都有地方性品牌產品。或許是天氣炎熱，冷氣機尚未引進台灣，在夏天吹風扇喝汽水，成了最佳消暑方式，汽水市場因而百家爭鳴。早期汽水使用玻璃瓶身，方便回收使用，很多地方性品牌會收到不同汽水廠的瓶身，貼上自家紙標即可再次使用，也成了收藏家有趣的汽水瓶收藏。

台灣早期汽水

五〇～六〇年代，台灣本土陸續設立諸多汽水廠，品牌也相當多。例如嘉義的白菊汽水、高雄的日東汽水，又稱「阿婆水」的台南萬年富汽水廠。阿婆水，買的是一種懷舊味道，每瓶十五元，喝起來香甜甜的香蕉水味道，又像西打，其名稱是「APPLE水」諧音，這樣有故事，也是當地飲食文化資產。

仙桃牌汽水

由苗栗仙桃食品工業有限公司出品，紙標瓶身的設計約莫是台灣四〇～五〇年代的汽水。細看菱形的紙標，設計相當精細，除「仙桃」標準字外，黃色底紋也類似紙鈔般有識別效果，或許是延續原日治時期汽水廠的設計。

可爾必思

一九〇二年，僧侶出身的三島海雲，造訪中國內蒙古，以當地的一種酸奶飲料為基礎，在一九一九年開發出了可爾必思，並將飲料名取為公司名。

早期黑松汽水是以紙標做為瓶身商標，廠商將瓶子回收清洗後重複使用，不同時期紙標也見證了黑松文化。

七星汽水

一九五四年，楊水音夫婦起初以「涼香汽水廠」生產紅茶、橘子汽水。隨著消費口味喜好流行，後期研發S可樂及七星汽水，並於一九六五年成立富泉食品公司。

汽水箱

每瓶汽水都有自己的汽水箱。以年代的草繩綑綁；五〇～六〇年代的木板瓶；七〇年代則改用塑膠製；二〇一二年瓶裝訂製改。

軍用香菸

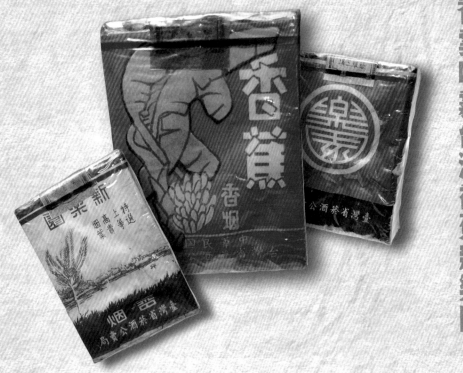

　　1492 年，當哥倫布的船員們在巴哈馬群島上，看見印地安人吞雲吐霧的吸食菸草後，菸草便開始傳播全球。日治時期的台灣總督府專賣局，從 1910 年代即已嘗試推出自產的紙捲菸。早期香菸在軍中也有配給，且不同軍種有著不同類型包裝的香煙。

復興香菸

等軍菸，「復興」、「中興」都是以復興基地的現代化建設為繪圖主題，以高樓、煙囪、鐵塔等具有現代化意象圖形，傳達出復興基地台灣建設成果的表現方式。

勝利香菸

「勝利牌」香菸，是繪製整齊通過巴黎凱旋門裝的部隊做為其包裝設計主視覺，用來象徵戰時的國軍行軍勝利的威武精神，並藉以鼓舞人民及軍人戰鬥士氣。

寶島香菸

金門、寶島香菸，則以本島及外島是地區來分類包裝，除了區域名稱特別，其繪圖騰也相當手有趣。

金門香菸

金門香菸的包裝圖像，是以金門地圖上作為的堅固碉堡圖像「固若金湯」。精神象徵之一。一九八九年，自己也剛好在金門服役，曾在金門度過二年兵役時間，現在看來也特別有感覺。

台灣菸酒公賣局零售

酒菸

台灣省菸酒公賣局零售
07321

台灣菸酒公賣權經銷及授燈箱及鐵牌。

粵華香菸

軍用香菸不只區分軍種，更細分部隊，像粵華香菸以步兵圖像表達，為步兵專用菸。此香菸為「粵華合作總社」委託菸酒公賣局生產。

雙喜香菸

非常具有中國風的表現手法，以底為圖，雙鳥綠色相當報喜喜氣。

國軍香煙配售

早年台灣官兵，每月有五包軍用香煙配售，如果是外島當兵則有十包配額。一九六〇年代左右，配額的軍煙每包售價約三元～三．五元，相當便宜。代號軍種菸分為陸、海、空不同數字，各代表了不同戰役及時代背景。

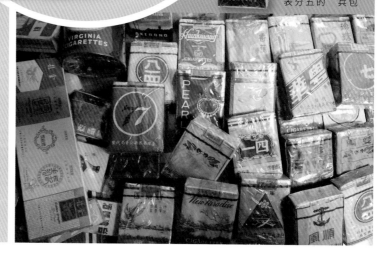

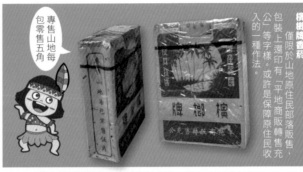

檳榔牌香菸

僅限於山地原住民部落販售，包裝上還印有「平地商販轉售充公」等字樣。或許是保障原住民收入的一種作法。

專售山地每
包零售五角

日治時期的煙草、酒即開始屬於政府專賣，以增加國庫收益，一般商店不得私營。當時就有「煙草、酒」授權販售的燈箱。下圖則為日本昭和年代的煙酒授權經銷商鐵牌。

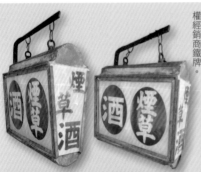

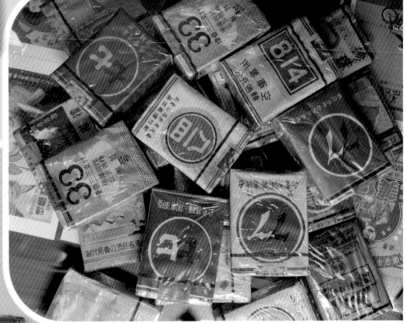

初期「樂園」香菸的包裝，以簡單的紅、黑配色及台灣地圖作設計，上市不久即改以菸葉圖形為主設計，不僅傳達出產品的製造來源，更具有農業生產之圖像特徵。

一九四八年上市的「新樂園」香菸，其包裝一開始即作台灣傳統農村中恬靜之田園風光的設計，畫面中隨風飄逸的柳樹，雖然後來改為椰子樹，仍具有台灣農村象徵之植物圖像。

新樂園火柴盒

新樂園香菸

樂園香菸

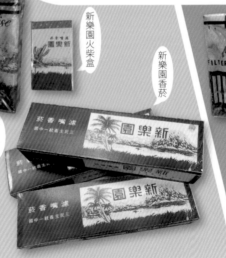

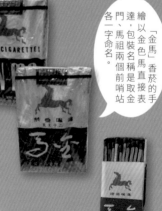

「金馬」香菸的手繪以金色馬直接表達，包裝名稱是取金門、馬祖兩個前哨站各一字命名。

嘉禾香菸
以特殊幾何動物圖案表現，圖像內似乎有鶴、魚或其他圖騰。

個人非常喜歡香蕉香菸，有濃濃的台灣味，或許是台灣香菸的設計畫，整個就是台灣香蕉產香菸的代表。

珍珠香菸同時以中英文命名，以加上珍珠項鍊為圖案。有紅、白兩色，相當有女性專屬香菸的意涵。

軍用香菸
一九四九年，國軍撤退台灣後，為應大量國軍的香菸需求，初期軍方仍自行設置菸廠以製造各式軍菸，但不久即經省政府協調，其設備由公賣局收購，統一代為製造，以供應各種需求。

聯勤專用 四一聯勤
香菸包裝上面有駱駝背著商品的圖騰，把太陽、金字塔、椰子樹及輪運的商品，把太陽、金字塔、椰子樹及輪運後勤補給成的生動構圖。

4

空軍專用
一九三七年八月十四日，空軍第四大隊在杭州筧橋迎擊日本鹿屋航空隊，首創擊落日本轟炸機紀錄，八月十四號因此成為空軍節。

陸軍專用
有著坦克圖騰、33、77部隊特殊戰役番號為標誌，側邊印著「剿共抗俄」字樣。

海軍專用
顧名思義就是海軍專用香菸，也有軍艦、船錨、繪樣的手繪圖。

「順風」

3　**2**　**1**

日治時期的「曙」牌紙盒日本菸。

運用日治時期曙牌包裝變身為專賣香蕉牌香菸，最為當時消費者所喜愛，承接了戰前曙牌香菸的暢銷，成為當時專賣局香菸之主力，直到「樂園」、「新樂園」等產品問世之後始被取代。

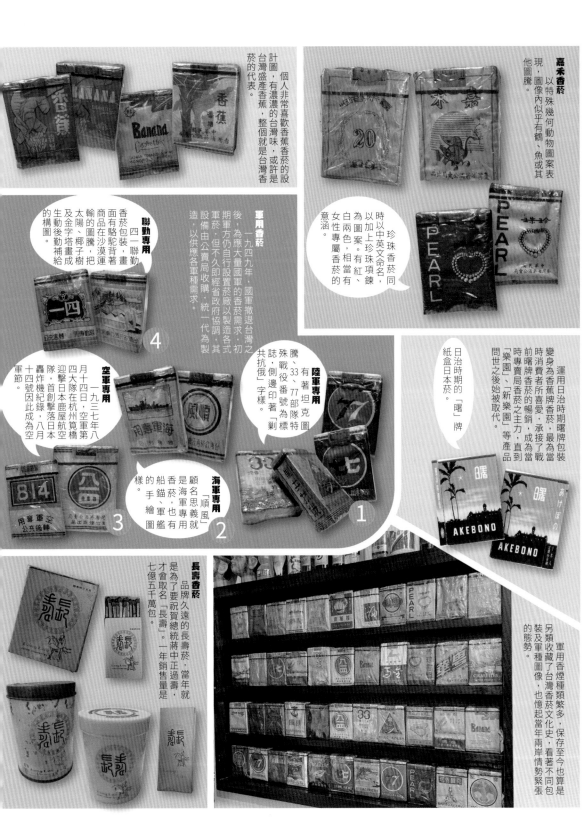

長壽香菸
品牌久遠的長壽菸，當年就是為了要祝賀總統蔣中正過壽，才會取名「長壽」。一年銷售量是七億五千萬包。

軍用香煙種類繁多，保存至今也算是另類收藏了台灣香菸文化史，看著不同包裝及軍種圖像，也憶起當年兩岸情勢緊張的態勢。

台灣啤酒

在地生根風味歷久彌新

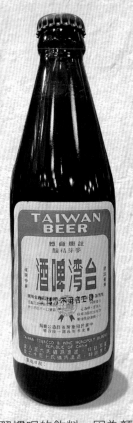

　　啤酒，一開始並不是台灣人習慣喝的飲料，因為顏色偏黃，老一輩說起啤酒，會叫它是「馬尿」。因為酒精濃度不高，口感也清涼，很適合台灣炎熱的天氣，於是啤酒開始在台灣盛行。日治時期，酒商安部幸之助已有經營芳釀社株式會社，並生產清酒的成功經驗。1918 年，開始招募資本，購入廠房基地。1919 年 1 月，於橫濱正式成立「高砂麥酒株式會社」，在台引入日本國內啤酒生產技術人才，開始規劃興建廠房。隔年，廠房完工；6 月，第一批產品出品。第一瓶台灣在地生產的啤酒，正式粉墨登場！這座由日本人興建的啤酒工場，就是今日位在八德路的「建國啤酒廠」。（註：文化部／國家之化記憶庫）

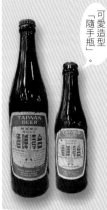

可愛造型「隨手瓶」。

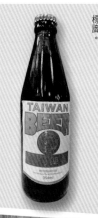

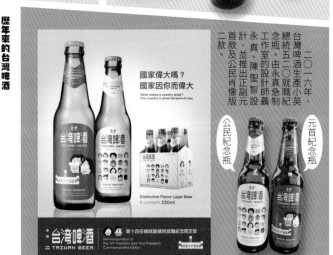

初期由於造型可愛酷似手榴彈，又稱「手榴彈瓶」。

一九二〇台灣啤酒問世

日治時期，隨著啤酒在台灣漸受歡迎與普及、如同日人受到西化影響，與日本政商往來密切的台灣人，是最先開始飲用的族群。因地利之便，該商品一開始販售於大稻埕、艋舺這類重要的台灣商人市街之中。

早期的台灣啤酒款式很多，其中也生產過類似「隨手瓶」330ml容量的可愛款。當年只有單一口味，或許是為了吸引女性消費者而設計的吧！

外銷瓶裝

一九九七年榮獲世界酒精評選會特等金質獎的台啤，以此款有別於在台販售的包裝文品名字樣大於中文，用來以外銷為主的特殊英標識。

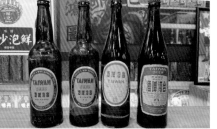

歷年來的台灣啤酒

不同年代的瓶身及不同款式的紙標設計，相同的都受台灣本土消費者喜愛，正港的台灣味啤酒就是好喝。

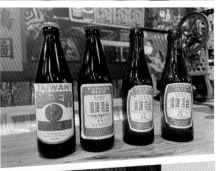

二〇一六年，台灣啤酒生產小英總統五二〇就職紀念瓶。由永真急制工作室的設計師聶永真、陳聖智設計，並推出正副元首款及公民肖像版二款。

元首紀念瓶

公民紀念瓶

國家偉大嗎？
國家因你而偉大
What makes a country great?
This country is great because of you.

Distinctive Flavor Lager Beer
6 content 330ml

台灣啤酒
TAIWAN BEER

The Inauguration of the 14th President and Vice President Commemorative Edition

第十四任總統副總統就職紀念限定版

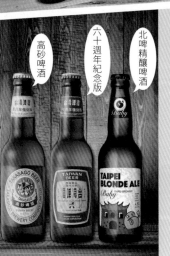

高砂啤酒
六十週年紀念版
北啤精釀啤酒

二〇一九年，台灣啤酒生產復刻版高砂啤酒、六十週年紀念版以及雙北限定版的北啤精釀啤酒。

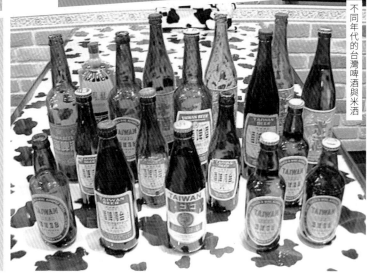

不同年代的台灣啤酒與米酒

萬家香醬油

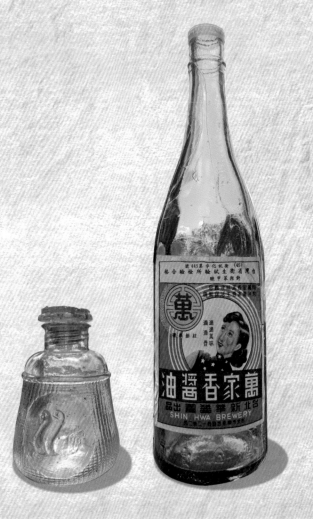

一家烤肉萬家香
滴滴美味滴滴香

　　萬家香創辦人吳文華先生，日治時期在日商醬油工廠擔任業務。1945 年，吳文華經日本醬油釀造之神梅田博士指導下，在台北南京西路開設第一家醬油工廠，名為台北新華醬園，出產的醬油名稱為「萬家香醬油」。

萬家香企業商標

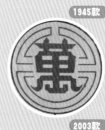

1945款

2003款

WAN JA SHAN
萬家香

一九四五年第一瓶萬家香醬油的瓶身，貼著婦女穿旗袍的媽媽圖像，左上角用圓形黃底萬字當作企業商標，後期萬家香在官網上出現的商標，則以紅色圓型為底，二滴醬油的圖案，正意謂著它的廣告詞：「二家烤肉萬家香，滴滴美味、滴滴香」。

萬家香品牌故事

萬家香從迪化街發跡，早年民眾開車經過三重工廠時，總會聞到濃濃的醬油香。後來配合都市更新計畫，工廠搬遷到創辦人吳文華先生的故鄉屏東。屏東大武山擁有絕佳的水質，加上南台灣得天獨厚的好天氣，讓萬家香能持續釀造出品質優良的天然好醬油。一九七三～二〇一五年，陸續在海內外設立工廠，擴大生產規模，因應全球市場需求。

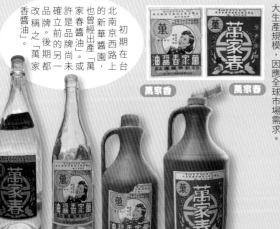

萬家香

萬家春

初期在台北南京西路上的新華醬園，也曾經出產「萬家醬油」，或許是品牌尚未確立前的另一品牌。後期都一一改稱之「萬家香醬油」。

醬油瓶設計

一九六一年，日本設計師榮久庵憲司，為龜甲萬株式會社設計桌上醬油瓶。這種以水滴狀、透明玻璃製成的瓶身，上方紅色蓋有小孔設計，除了可以清楚看見剩餘容量及防止醬油逆流，造型也精緻美觀。這款醬油瓶，不僅出現在日本所有家庭及日本料理店中，也把龜甲萬醬油和日式料理畫上了等號。

龜甲萬醬油的標誌是烏龜在龜甲殼上的象徵長壽的圖形，中間嵌的是「萬」入六角形的標誌，繁體字體「萬」，已成為醬油品牌中最具權威性的標誌。

KIKKOMAN 龜甲萬

一九六〇～八〇年代，柑仔店內販售的醬油商品。

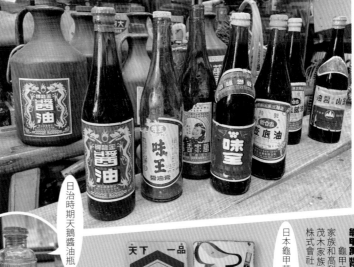

日治時期天鵝醬油瓶

龜甲萬醬油故事

龜甲萬醬油自日本的千葉縣野田市起家。野田市以茂木家族和高梨家族為中心的醬油製造業特別盛行。一九一七年茂木家族、高梨家族以及堀切家族合併後，設立了野田醬油株式會社，並於一九八〇年改名為現在的龜甲萬株式會社。

日本龜甲萬醬油廣告鐵牌

天下一品 萬 キッコーマン / キッコーマンソース

江戶時代～昭和初期的醬油桶

十九世紀時期的龜甲萬瓶裝醬油

註：龜甲萬博物館

六〇年代的夜市攤販販賣，或路邊攤小吃，常見這種大的醬油手提桶裝。考量需求量較大的提桶裝醬油，所以設計了以方便使用及活動式的醬油口，方便廚師使用。

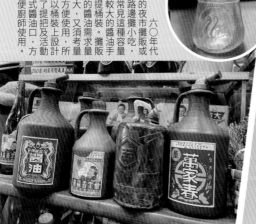

台灣味素

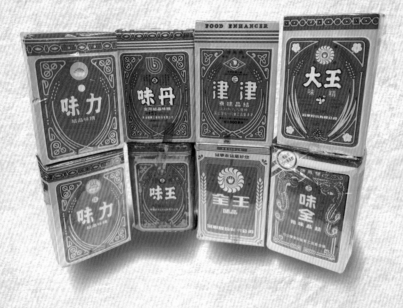

　　台灣早期味素市場競爭激烈，不僅有味王、味全、味丹、津津等大品牌，地方性的小品牌也相當多，且在外包裝的品牌命名、色系、圖案上，都刻意與知名品牌相似。紅底、黃邊、白字，似乎成了「味素」標準配色，若仔細端詳，就連稻穗幾何圖案、容量大小也極為相同。經過市場競爭的味素戰役後，小品牌終究難以立足，現今在市面上已經看不見這樣有趣的小品牌味素，僅剩的數量大概都被用心的台灣文物收藏家，細心呵護收藏著。

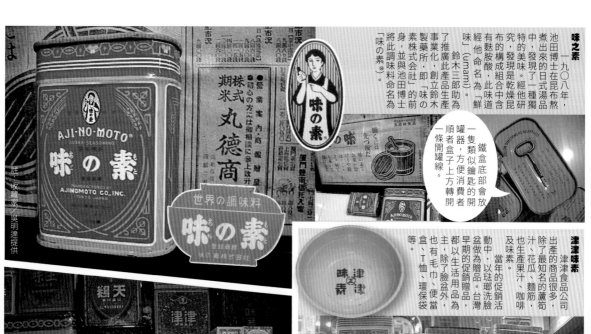

味之素

一九○八年，池田博士在昆布熬煮出來的日式湯品中，發現了一種獨特的美味。經他研究，發現是一種乾燥昆布的構成組合中含有麩胺酸，此味道經他命名為「鮮味」(umami)。鈴木三郎助為了推廣此產品生產事業化，即與池田博士本身，創立鈴木製藥所（即「味の素株式会社」的前身，並將此調味料命名為「味の素®」。

鐵盒底部會放一隻類似鑰匙的開罐器，方便盒子上方轉開者順者消一條開罐線。

世界の調味料 味の素 登記商標 味の素株式會社

津津味素

津津食品公司出產的商品很多，除了最知名的蘆筍汁、花瓜、麵筋汁，也生產果汁、咖啡及味素。當年的促銷活動中，以琺瑯臉盆做為贈品。台灣早期的促銷贈品，都以生活用品為主。除了臉盆外，也有毛巾、便當盒、T恤、環保袋等盒。

味丹

味丹味素

味丹企業創立於一九五四年，當年名為味正食品廠。一九五七年開始生產雙喜牌味丹味精：一九七二年更名為味丹味素，早期以生產味素為主，現已多元擴展，並有飲料、調科、保養品、調味品等產品，是台灣知名企業公司。

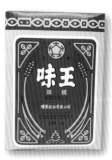

台灣本土味素

台灣早期味素品牌眾多，紙盒包裝也極為相似。如味王、味全、味力、津津、大王、味全等，都以紙盒裝出現。家庭號，都以紙盒裝出現，除了包裝一起時，這些文字些許差異之外，有些難分辨的，消費者應該也會常常拿錯吧！

註‧收藏家○吳明達提供

味王味素

百味之王
調味聖品

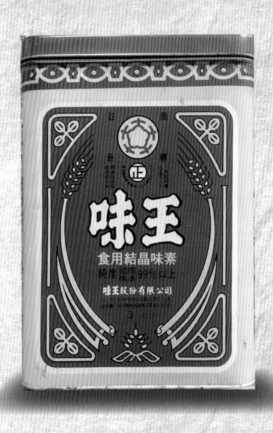

　　味素又稱為味精，味王味精屬台灣知名大品牌，在台灣味精市場上占有非常大的比例。味精也稱為 L- 麩胺酸鈉或 MSG，是一種麩胺酸的鈉鹽，屬於自然形成、豐富的非必需胺基酸之一。利用醱酵法從糖大量轉化為麩酸，經一系列酸化、中和、結晶等分離純化步驟而製得，與自然界成分完全相同，一般消費者到大廚在料理時，偶爾會酌量添加，提增菜餚的鮮美滋味。

七〇年代的柑仔店外牆，很常見一些手繪商品鐵牌釘掛在樹上，算是一種戶外的招牌廣告，這些鐵牌不一定是廠商提供，有些是店家發揮創意，自行用油漆繪製，增添了童趣味，吸引路人目光，而達到廣告效果。

味王食品公司

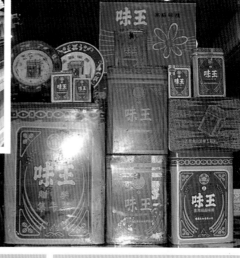

原名「中國醱酵工業股份有限公司」，於台北成立。一九五九年在樹林鎮籌建味精廠乙座，命名為「台北廠」，並與日本「協和発酵工業株式会社」技術合作。

味王贈獎集卡箱

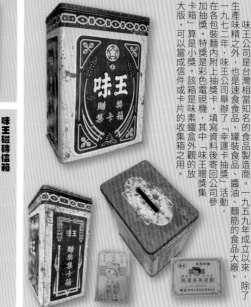

味王公司是台灣相當知名的食品製造商。一九五九年成立以來，除了生產味精之外，也是速食食品、罐裝食品、醬油、麵筋的食品大廠。一九七二年，味王公司舉辦了「幸運生肖抽獎」活動，在各包裝麵內附上抽獎卡，填寫資料後寄回公司參加抽獎。特獎是彩色電視機，其中「味王贈獎集卡箱」算是小獎。該箱是味素鐵盒外觀的放大版，可以當成信件或卡片的收集箱之用。

味王味精鐵盤

味王公司在七〇年代，在促銷活動中曾製作鐵製或鋁製的琺瑯盤子當做贈品。記得小時候我常常在臭豆腐攤，看見老闆用這種盤子來盛裝臭豆腐及泡菜給客人使用，而我也有用過，好懷念呀！

味王磁磚信箱

味王公司曾經生產過的贈品或獎品頗多，例如王子麵公仔、鐵盤子、集卡箱、帆布環保袋等等。其中這款用鐵件包裹著磁磚彩繪信箱並不多見，其構造簡單，僅是用鐵件及彩繪味王食品圖的磁磚相結合。

天鵝、味丹、銀味、津味全、味丹、銀味、津津，這些容量大約都在二五〇公克或六十兩左右的鐵盒包裝，排列在一起尺寸很接近。這些不同品牌，有著類似元素的包裝設計。主要元素有紅底黃線、麥穗、幾何圖形及線條，再加上各家的企業商標、容量、使用說明。在沒有強制規範下卻做出雷同包裝，「味素」統一規格吧！

天鵝味素

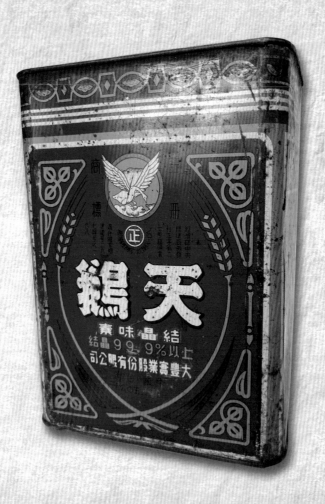

廚房珍寶中華國產

　　味精，是普遍使用於食品的世界性大宗調味品。1908 年，日本東京大學的池田菊苗教授分析海帶的成分，發現海帶中含有多量麩胺酸，而首次確認麩胺酸是賦予食品鮮味的由來。1909 年，日本的鈴木商店和池田教授合作，開始生產 MSG 的結晶狀調味料，迄今已有百年的歷史。味精的鮮味，目前在國際上稱為 Umami。

味素禮盒包

台灣人好客也重視禮數，凡年節期間或拜訪親戚朋友，都會帶著禮盒。台灣早期禮盒品項多元，除了餅乾、糖果外，也有以「味素」做為禮盒包。津津、味王、味丹都曾出現用來做為伴手禮的禮盒包。

味全龍鳳味素

一款極具中國風的龍鳳呈祥圖像，用來做為味全味素的鐵盒包裝。一九五三年，以生產醬油為主的味全公司成立之初，收購台北牧場為擴充味素的工廠設備，生產的味素也是當時設立的大品牌。

天鵝味素遮陽棚

大豐實業股份有限公司生產的天鵝味素，以一隻展翅的天鵝結晶味素，做為品牌商標。廠商為增加品牌知名度，會在遮陽棚上印製該品牌商標的圖案，或是柑仔店商家友好，另一期，用來贈送給經銷商或店家，多方面多賣自家味素，在待客方面也可增加品牌曝光率。

台灣味素收藏

早期台灣味素品牌相當多，在包裝設計上卻出奇的統一或類似，大致上分為量販型桶裝、二二五○公克鐵桶裝、家庭號小包裝等。

母親未受過教育，認識的字不多，買味素以價格低者為首選，所以常買到很像味王、味全的「全王」或「味力」、「大王」等，這種極為相似的品牌。現在看起來，非常有趣，也覺得廠商的命名方式有玄機。

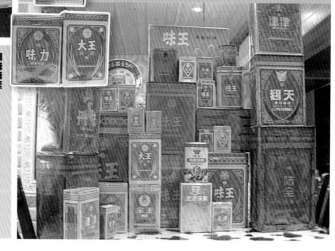

銀味味素

由天一調味料製造廠所出品的銀味結晶味素，在市面上留下來的鐵盒並不多見，該品牌屬於地方性的品牌，相較於味王、味全、津津、味丹等知名品牌，算是稀有少見的味素品牌。

養樂多

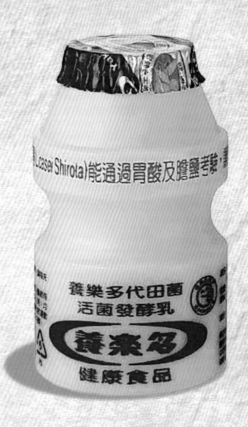

　　養樂多（日語：ヤクルト，英語：Yakult），是一種乳酸菌乳飲品。日本京都大學醫學部微生物學教授代田稔，於 1930 年成功培養出有益人體腸道健康的乳酸菌，因此以其名字命名為「代田菌」（學名：Lactobacillus casei strain Shirota）。其後並於 1935 年正式生產及銷售養樂多產品。

　　1962 年，台灣公司與日本「關東養樂多株式會社」合作籌劃「國際酵母乳業股份有限公司」，在台灣也開始生產養樂多。

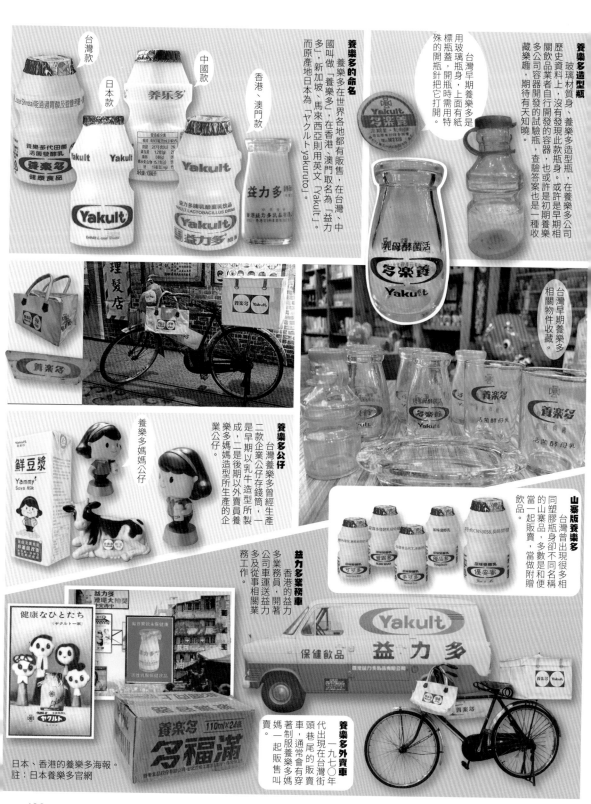

養樂多造型瓶

玻璃材質瓶身，養樂多造型瓶歷史資料上，沒有發現此款瓶瓶身。

或許是早期相關飲品業者自行開發的容器，也或許是初期養樂多公司容器開發的試驗瓶，查驗答案也是一種收藏樂趣，期待有天知曉。

台灣早期養樂多是用玻璃瓶瓶身，上面有紙標瓶蓋，開瓶時需用特殊的開瓶針把它打開。

養樂多的命名

養樂多在世界各地都有販售，在台灣、中國叫做「養樂多」，在香港、澳門取名為「益力多」，新加坡、馬來西亞則用英文「Yakult」。而原產地日本為「ヤクルト yakuruto」。

台灣款

日本款

中國款

養乐多

香港、澳門款

益力多

台灣早期養樂多相關物件收藏。

山寨版養樂多

台灣曾出現很多相同塑膠瓶身卻不同名稱的山寨品，多數是和便當一起販賣，當做附贈飲品。

養樂多公仔

台灣養樂多曾經生產二款企業公仔存錢筒，一是早期以乳牛造型所製成，二是後期以外賣員養樂多媽媽造型所生產的企業公仔。

養樂多媽媽公仔

鮮豆漿 Yammy' Soya Milk

益力多業務車

香港的益力多業務員，開著公司車運送益力多及從事相關業務工作。

養樂多外賣車

一九七〇年代出現在台灣街頭巷尾的販賣車，通常會有穿著制服養樂多媽媽一起販售叫賣。

Yakult 益力多 保健飲品

日本、香港的養樂多海報。
註：日本養樂多官網

台灣叭噗

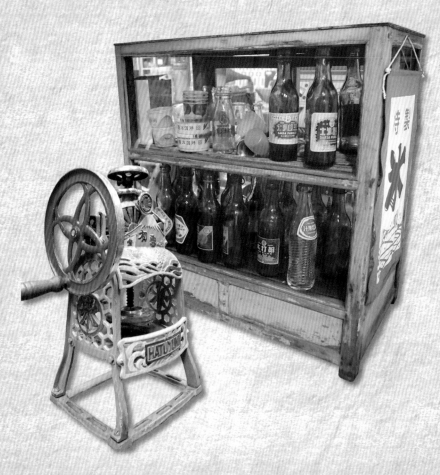

阮阿母賣剉冰
真材實料有夠好吃

1950 ～ 1970 年代間，在台灣巷弄裡或道路旁，很常見賣剉冰的小攤位。

我的母親也是在這個年代用這樣的器具謀生養家。想像回到從前舊時光，蹲在牆角幫阿母洗碗的情景，雖然辛苦卻很快樂！依稀記得那個以四方冰桶為桌，小四腳凳為椅的讀書環境，一邊寫功課一邊陪著阿母做生意的樣子。生活雖清苦，但母親用勞力及汗水，滋潤著小孩血液中欲盡孝的每一大小分子。

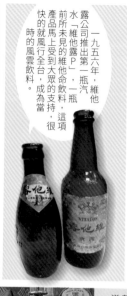

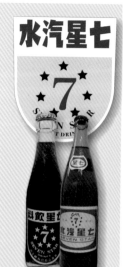

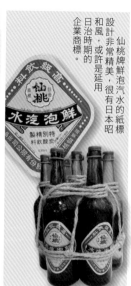

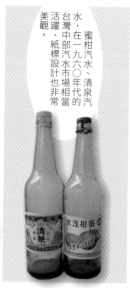

台灣老牌汽水

台灣早期汽水很多元，也造就許多小品牌。維他露汽水、仙桃鮮泡汽水、七星汽水、清泉汽水、日東蜜柑汽水等等。

一九五六年，維他露公司推出第一瓶汽水「維他露P」，一瓶前所未見的維他命飲料命名的維他露，這項產品馬上受到大眾的支持，很快的就風行全台，成為當時的風雲飲料。

蜜柑汽水、清泉汽水，在一九六○年代的台灣中部汽水市場相當活躍，紙標設計也非常美觀。

仙桃牌鮮泡汽水的紙標設計非常精美，很有日本昭和風，或許是延用日治時期的企業商標。

台製天鵝剉冰機與日製初雪剉冰機。兩者機體大小不同，但鑄造的立體雕刻都相當精緻，尤其是初雪剉冰機台，訴說著初雪就像降在富士山上第一道初雪那樣綿密好吃！

母親陳今永曾在現在新北市永和新生路上的熱鬧騎樓及利用屋遮簷上搭個方棚，和幾項簡單但重要的器具，開始賣剉冰的生意。

天霸王旋鑄枱

有這些好玩的叭噗車上一定的標準配備。早期南部一閬一閬的旋轉枱，其中多是天霸王旋轉枱，一些冰品大小，用來換取的是老遊戲枱。

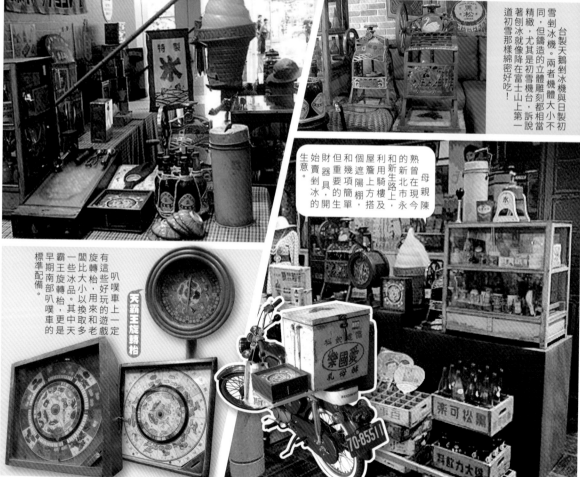

糕餅舖

傳承老味道飄香一百年

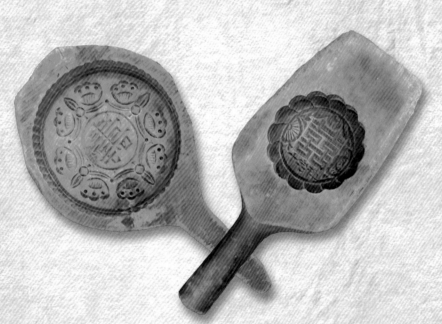

　　「十字軒糕餅舖」開設在日治時期的大稻埕，是台北最繁華的地區之一。

　　最早，一個叫邱炳星的 12 歲小學徒，進入一家由日本人經營的麵包店「富福堂」學手藝。1930 年，邱炳星與四、五位友人合資，在現今的延平北路二段 60 巷內，開設了「玉山堂」糕餅店，幾年後，獨自頂下店面，創立了十字軒。從西點麵包起家，後轉往漢式糕餅。至今，香火鼎盛的大稻埕霞海城隍廟，逢年過節祭祀用的糕餅均是出自十字軒。

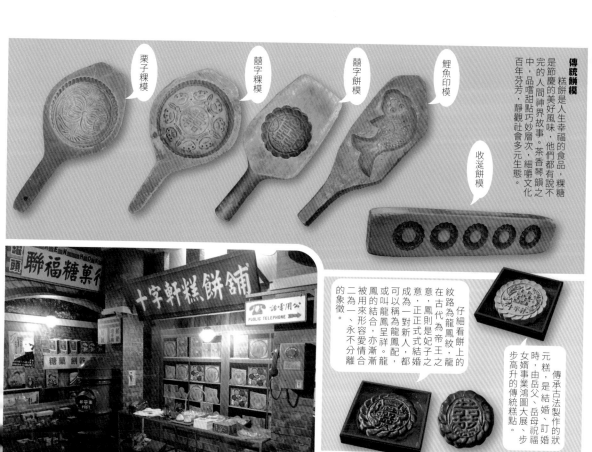

傳統餅模
栗子粿模
囍字粿模
囍字餅模
鯉魚印模
收涎餅模

糕餅是人生幸福的食品，粿糖是節慶的美好風味，他們都有說不完的人間神界故事。茶香琴韻之中，品嚐甜點巧妙層次，細嚼文化百年芬芳，靜觀社會多元生態。

仔細看餅上的紋路為龍鳳紋，在古代為帝王之龍鳳，鳳則是妃子之意，鳳為一對新人，結婚可以稱為龍鳳呈祥。配成為正式結合，亦稱龍鳳或叫鳳的結合，龍被用來形容夫妻感情漸漸的二為一、永不分離的象徵。

傳承古法製作的狀元糕，是結婚、訂婚時，由岳父、岳母祝福女婿事業鴻圖大展、步步高升的傳統糕點。

富貴禮盒
綠豆冰糕
竹塹餅
小酥餅
太陽餅

十字軒博物館
十字軒糕餅舖內設有一間微型的博物館。館內介紹了創辦人創業的故事、糕餅文化、粿模介紹等，十分精彩有趣。

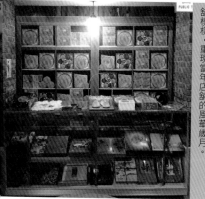

十字軒博物館內，復刻五〇年代時期店舖模樣，重現當年店舖的風華歲月。

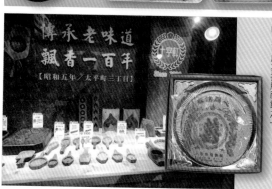

傳承老味道 飄香一百年
【昭和五年／太平町三丁目】

素芝麻禮餅
此餅不像古早禮餅使用油膩的豬油，而以冬瓜條、白豆沙、葡萄乾、花生粉加入內餡，甜而不膩，素食的禮餅也可以如此好吃，已成為招牌禮餅之一。

玩具

幼年家境小康，家中實在沒多餘的費用購買玩具，阿爸是厲害的木匠，燈籠、踩高蹺、積木、木劍等木製玩具，全出自阿爸那雙巧手；布袋戲、尪仔仙、塑膠玩具、抽當、圓牌、陀螺等小型玩具，就用零用錢購買。至於鐵皮玩具、大型兒童坐騎、昂貴的鐵金剛等，則是不敢奢求的夢幻玩具，只能以羨慕之姿看家境富裕的同學把玩。

一九六〇年代的知名玩具，大都與當時的卡通有關，應該是廠商置入性行銷的一種手法，例如《科學小飛俠》、《無敵鐵金剛》、《海王子》、《頑皮豹》、《宇宙戰艦》等，都有相關的玩具出品，有些是高檔的日本進口玩具，有些則是台灣玩具廠商自行復刻的台版玩具。

經過歲月洗禮，那些早期台灣自製的台版玩具，反倒成為現今收藏家收藏的主流，喜歡那樣樸實、笨拙的外觀，卻有台灣在地製造的歷史痕跡，哪怕是小破損或污穢，在老玩具收藏市場中，都占有相當高的市場收購行情。

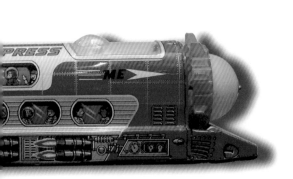

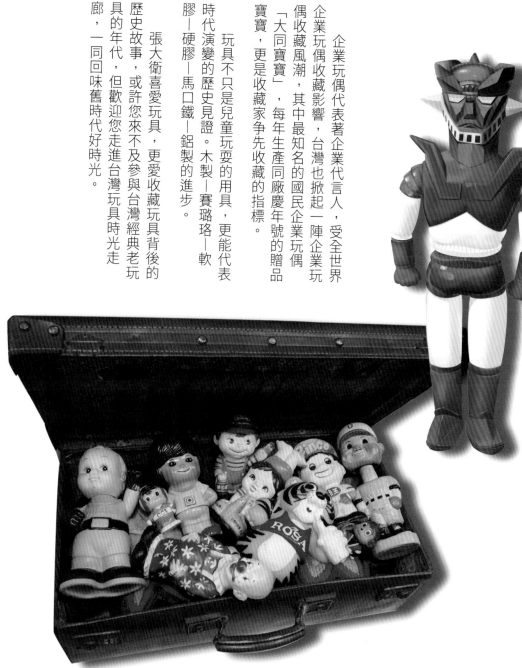

企業玩偶代表著企業代言人，受全世界企業玩偶收藏影響，台灣也掀起一陣企業玩偶收藏風潮，其中最知名的國民企業玩偶「大同寶寶」，每年生產同廠慶年號的贈品寶寶，更是收藏家爭先收藏的指標。

玩具不只是兒童玩耍的用具，更能代表時代演變的歷史見證。木製—賽璐珞—軟膠—硬膠—馬口鐵—鋁製的進步。

張大衛喜愛玩具，更愛收藏玩具背後的歷史故事，或許您來不及參與台灣經典老玩具的年代，但歡迎您走進台灣玩具時光走廊，一同回味舊時代好時光。

兒童坐騎

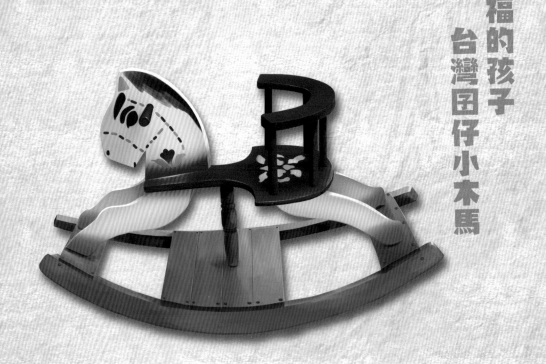

幸福的孩子
台灣囝仔小木馬

　　每位孩童人生的第一台「兒童坐騎」應該都是從嬰兒推車開始吧！

　　乘坐著父母所推的娃娃車，更是一生中最大的幸福之一，慢慢長大後木製搖搖馬也開始出現在家中客廳，那種邊搖邊被餵食的情景，是否也跟我一樣記憶猶新呢？

　　無論是鐵製或木製的底座，功能都是為了讓騎乘者前後搖晃產生騎動感。時代進步了，很難再看見這類復古式的搖搖馬，留在腦海裡的，僅剩父母餵食的養育之恩。

公雞學步手推車

適合學齡前的幼兒使用，這種學步車的前方，有動物造型的鐵片，用來敲擊前方的蹺板，用動物造型的鐵片，發出不同音階大小的聲響，也算是一邊學步一邊聽音樂吧！

無椅背小木馬

以黃色為基底，彎底基座配上Tiffany藍的木馬，非常少見。因為沒有椅背，多了些危險性，比較適合三歲以上的小朋友乘坐。若以特殊造型而言，非常適合行家收藏。

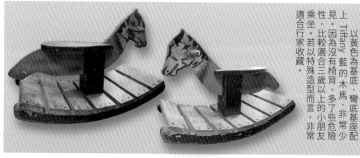

飛天搖搖馬

以塑膠飛天馬造型，外加鐵製圓管的彎板基座所設計成的小搖馬。此款式出現在台灣南部玩具市場上，收藏家特別放上Q比娃娃當乖騎者，非常有趣可愛。

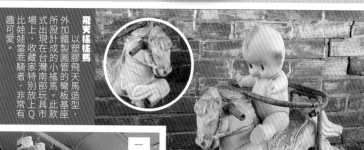

一九六○～七○年代，出現在台灣家庭客廳中的小木馬。

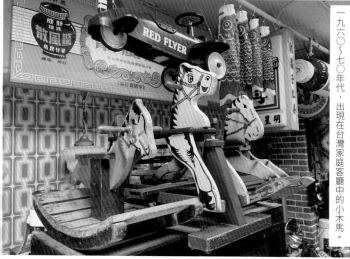

平底基座小木馬

後期出現的小木馬，被廠商改良為更具安全性，原來的彎形基底，換成平面式的與地面接合，再利用鐵條把座更平穩的與地面接合，讓上方做搖擺支撐，依舊是木馬造型。此款後期的小木馬，依舊是屬於坐騎型玩具。

傳統小木馬

這是在六○年代很常見的小木馬，在市面上依舊可以找到。這種適合一～三歲的兒童坐騎，可以說是「國民小木馬」。

安全椅背

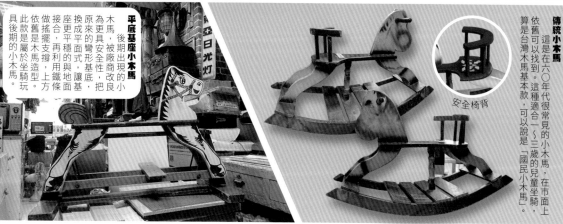

三輪車

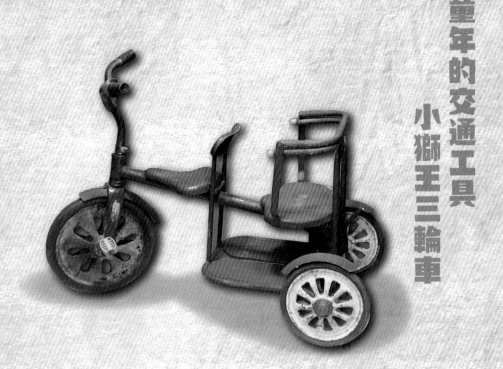

童年的交通工具

小獅王三輪車

　　兒童三輪車，小時候常用這輛三輪車載著妹妹四處遊玩，有時候也載洋娃娃或超人，總覺得後座一定要有人坐著，我喜歡當司機，那種擁有控制方向的成就感。這台三輪車在 60 年代，算是台灣兒童國民車，只要家中有小朋友，應該都有一輛。這也是五年級生共同的童年回憶。

鐵皮三輪車

台式鐵皮三輪車，是童年之際很常見的兒童坐騎，可以搭載乘客，或是載著洋娃娃。日式單座鐵皮三輪車，是日治時期留下來的兒童坐騎，純手工打造，就連坐墊也是用牛皮製作，上方還烙印著大象圖像，屬夢幻逸品之收藏。

日本製

台灣製

這些兒童車，看似老舊卻有歲月留下的歷史痕跡。每一台都是收藏家的寶貝。註：收藏家／張濟鴻提供

一九六○～七○年代左右，一般台灣家庭客廳中常見的兒童坐騎。一～二歲以騎乘固定式的小木馬較多，年紀較大的小朋友，則騎乘移動式的鐵皮三輪車，或經典的小偉士牌。

速克達兒童車

同樣為小獅王品牌，屬塑膠、鐵皮複合材質所製成的兒童車。車身貼著 My Scooters，非常可愛有型。

四輪腳踏驅動車

這是款費用較高的兒童坐騎，車身由鐵皮完全打造，配合雙腳踩踏驅動前進。紅色款設計為軍用吉普車造型，黃色款則被藏家改為可口可樂計程車。

軍用吉普車

可口可樂計程車

小獅王腳踏三輪車

用鐵皮外殼打造車身，由鏈條及腳踏板驅動傳動，是款高級的兒童車，收藏家也稱之「小偉士」。在一九七○年代前後，出現在市場上，亦屬經典款之作。

YOUNG LION

註：收藏家／張濟鴻提供

1951～57 年 VESPA 125 FLESSIBILE

這是一台讓偉士牌揚名全球的車款於一九五○年在米蘭發表之後，很快的出現在世界各地的經銷據點，尤其是在一九五三年電影《羅馬假期》中奧黛麗赫本騎乘《羅馬假期》之後，讓它快速的置入行銷方式，成為世界經典機車之一。

經典 Vespa 兒童車

電影《羅馬假期》裡，女主角奧黛麗赫本與男主角騎著偉士牌穿梭在羅馬的街道上，這款擁有義大利風格血統的特殊樣式，也被廠商翻版製造成兒童坐騎。

註：《羅馬假期》電影宣傳海報

搖 搖 馬

驅動搖擺

甜蜜幸福滋味

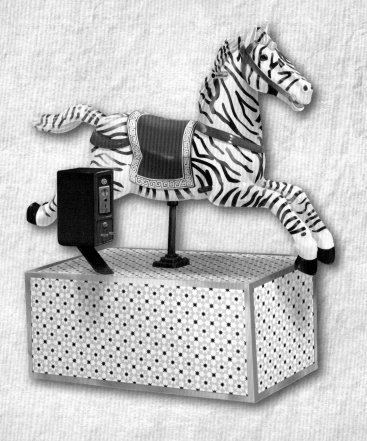

　　童年之際,最愛牽媽媽的手一起上市場。並不是真心入喜歡上市場,而是期待市場旁柑仔店門口的搖搖馬。回家前,媽媽總會先買瓶養樂多,然後把我抱上搖搖馬,投入二元驅動馬兒前後擺動,並交給我一瓶插上吸管的養樂多。短暫的三分鐘,我卻幸福的永遠記得,那是我和媽媽獨處最歡樂的幸福時光。

電動搖搖馬

一九七〇年代左右，出現在台灣的動物造型電動搖搖馬，有黑天鵝、小蜜蜂、斑馬，也有以卡通造型出現的搖搖馬，例如無敵鐵金剛、木蘭號，都非常可愛！

金龜車造型搖搖馬

基底用厚高的賽道元素，加上起跑線的紅綠燈，此款是以左右搖擺方式驅動。

小蜜蜂搖搖馬

進日本卡通《小蜜蜂》，一九八九年，台灣引收視率相當高，製造商看見商機，也因此製作了小蜜蜂造型的電動搖搖馬。

公車造型搖搖馬

此款機台可搭載雙人，造型雖然簡樸，但屬客製款，非一般市面量產，在搖搖馬市場中並不多見。

無敵鐵金剛搖搖馬

這是一款未授權由台灣廠商自行開發的搖搖馬機台，雖然和日本原版造型有很大的差異，甚至有些笨拙，卻也相對的變成可愛版。

佐藤象搖搖馬

一九六五年，日本佐藤製藥公司所生產的藥品，開始在台灣銷售，同時也製作了SATO象造型的搖搖馬，放在西藥房門口供小朋友騎乘，順便成了置入行銷的廣告。

一九七〇～八〇年代，台灣市場上的兒童電動搖搖馬。

大同寶寶

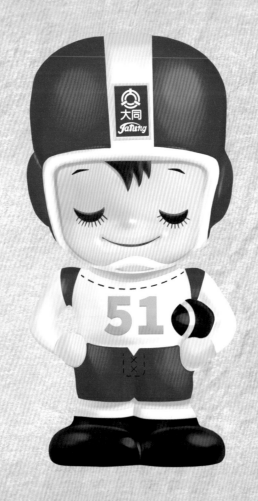

娃娃為什麼閉上了眼睛？

　　第一批大同寶寶的造型設計與現今的不太一樣，「閉眼沉思」的表情及頭盔上的長方形企業商標是其特色。因當時成品出爐時，高階主管們認為，閉著眼睛的表情顯得較沒精神，因此新設計了張眼的大同寶寶。所以在市面或坊間，幾乎看不見大同寶寶「閉眼沉思51」的蹤跡。

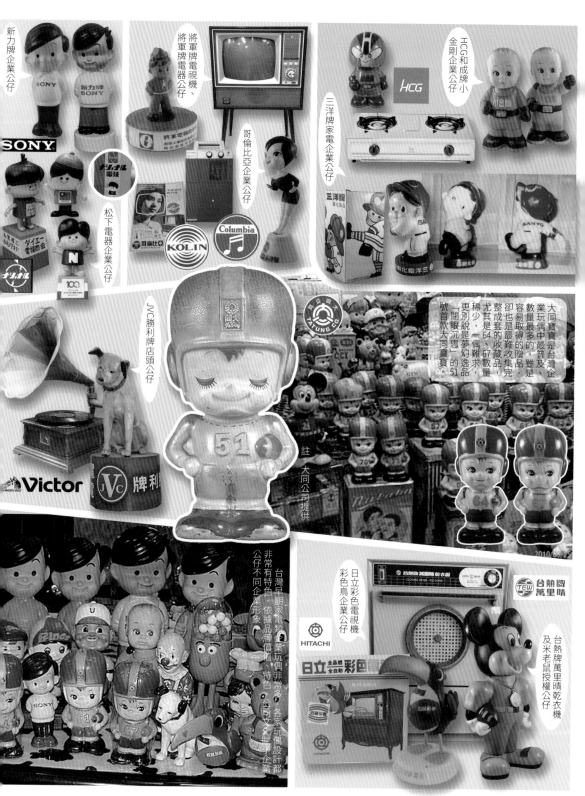

新力牌企業公仔

將軍牌電視機、將軍牌電器公仔

HCG和成牌小金剛企業公仔

三洋牌家電企業公仔

哥倫比亞企業公仔

松下電器企業公仔

JVC勝利牌店頭公仔

註：大同公司提供

大同寶寶是台灣企業玩偶中最普及、數量最多的。雖是容易取得的贈品，卻也是最難收集完整成套的收藏品，尤其是一偶，64、67數量更稀少，別說是夢幻逸品「閉眼沉思」的51號首款大同寶寶。

台灣早期家電類企業玩偶非常多，各家玩偶設計都非常有特色，依據品牌價值、特色、公司文化塑造企業公仔不同企業形象

日立彩色電視機彩色鳥企業公仔

台熱牌萬里晴乾衣機及米老鼠授權公仔

143

羅莎虎寶寶

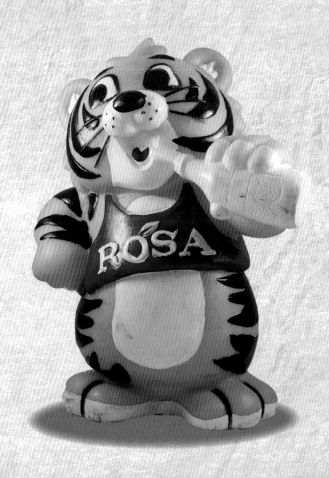

喝著麥汁手插腰
驕傲的羅莎虎

台灣的羅莎飲料公司，是 1980 年代專門生產阿薩姆奶茶的一家公司。早期羅莎公司也生產羅莎咖啡、羅莎麥汁、阿薩姆奶茶、阿薩姆蘋果奶茶等相關飲料產品，現今卻很難在台灣飲料市場中看見該公司產品。羅莎虎在企業玩偶界中，是以擬人化的方式來呈現企業玩偶形象。雖然是一隻老虎，卻用人的站姿喝飲料之形態，來表現羅莎料企業形象。市面上的莎虎，並非年代久的企業老玩偶，但由於數量稀少，擬人化的站姿體態，也吸引藏家相互高價競標，是收藏家眼中一隻稀有的寶物。

CCI

CCI企業

CCI企業公仔，以機車造型的滴油機頭公仔，造型設計尤其安全帽頭戴機車騎士的設計，有非常帽的設計，企業感是店頭公仔品牌非常大，更是絕品仔的其公仔店頭公型。

註：收藏家／高基榮提供

註：收藏家／許益源提供

扶桑藥品

一九六九年創立的中國扶桑生晃製藥公司，以生產康貝特口服液為主。一九七一年成立葡萄王食品公司，生產食品與藥品。這隻扶桑企業玩偶，身體內建小碟盤，可感應播放日文「歡迎光臨」，常放置藥局櫃枱做為迎賓公仔。

胖維他粉

胖維他寶寶，約莫在台灣六〇年代出現的企業玩偶，是台灣武田製藥「胖維他粉」的贈品玩具。目前在坊間收藏家出現有二個顏色，此款數量極為稀少，能見度頗低。

亞當與夏娃

一對可愛的情侶「亞當」與「夏娃」，是味全公司所生產的活菌酵母乳公仔。一九八四年全年舉辦「花小錢中大獎」，亞當、夏娃大贈送「活動，以回瓶蓋二枚寄回公司參加抽獎。人偶相當精緻可愛，存留數量不多，屬夢幻藏品之一。

廚師豬

日本泡麵

「王牌食品」企業公仔，以廚師造型的小豬做為該品牌的代言人，造型非常可愛又有美食意函。

註：收藏家／郭久武提供

美固漆寶寶

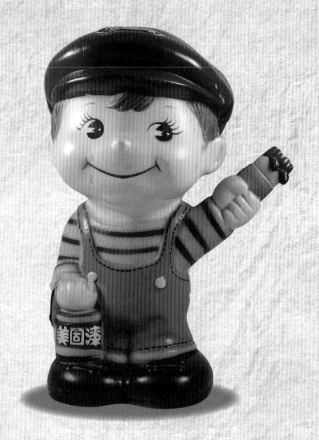

先天下之漆而漆
要漆就漆美固漆

　　美固漆是台灣彰化埔心鄉一家名為「元陽油漆工業股份有限公司」所出品的油漆。該公司具有永續經營的企業概念，設計出美固漆企業玩偶。除了企業玩偶當贈品外，也贈送壁掛式鏡子給經銷商，當年的廣告詞，曾挪用「世界大同篇」中的一段話仿生而成：「先天下之漆而漆，要漆就漆美固漆」。

　　美固漆寶寶是 1980 年代元陽油漆公司的商品，在台灣油漆界裡，也是唯一的企業玩偶。玩偶造型是一位油漆工，穿著橫條 T 恤，搭配吊帶褲，並頭戴鴨舌帽、右手提公司生產的「美固漆」、左手拿油漆刷，十足的油漆工造型，非常明確的說明代言的油漆商品，可見當年美固漆企業玩偶設計者的用心。

佐藤象

大象，是一種極為長壽的動物，平均壽命八十～九十歲。非常適合做為藥品廠商的代言人。一九五九年佐藤製藥的初代版店頭公仔問世，之後陸續推出不同年代的 SATO 佐藤象企業公仔。

SATO
HEALTHCARE INNOVATION
佐藤製薬

註：收藏家／郭久武提供

愛肝口服液

愛肝口服液，是一九九○年愛肝生物科技公司所生產的產品，當年以人見人愛的財神爺造型、手持愛肝口服液、虎骨膏為自家產品代言，是一尊置入行銷非常成功的企業公仔。

財神

台灣本土企業偶

一九七○年代，台灣企業或商品，會依品牌特色生產出不同造型的公仔，這些公仔也見證了台灣不同企業文化。

台灣有許多企業玩偶收藏達人，其中郭久武先生以日本企業公仔收藏為主，藏量相當驚人，對於每隻玩偶故事更能如數家珍。

註：收藏家／郭久武提供

147

霹靂貓

霹靂貓 霹靂！霹靂！

霹靂貓造型玩具在美國相當風行，主因是受到電視影集的影響，造成此款系列玩具熱賣。台灣在 1986 年由中視播出《霹靂貓》後，也跟隨潮流生產霹靂貓造型玩具，其中一款就是持有的神秘之劍的主角霹靂星王子最為熱銷，因為神秘之劍上面的霹靂眼有著神秘無比的力量。在當年的文具店、柑仔店的玩具區，幾乎都可以看見這款玩具的身影。

台灣玩具店

一九六九～一九七
九年這十年，算是我的
童年時光。記得小時候
很少有真正的玩具專賣
店，玩具的大都和文
具店，或許這就是台灣早
在，或柑仔店同時存
期的複合式商店。
下課後通常不是急
著回家，而是先到有賣
零食和玩具的柑仔店，
看著店家琳瑯滿目的玩
具和糖果，心裡就非常
滿足。若是口袋有二
元，我會用伍角買二顆
糖，再用一塊伍角買玩
具，手裡拿著玩具，嘴
巴吃著糖，那是我童年
最快樂的下課時光。

鐵甲機槍

哇！這印製有
原子小金剛、蝙蝠
俠的機關槍玩具，
是五年級生男孩最
愛的玩具。由於物
件大，拿在手上或
夾在腋下，進行機
關槍掃射的動作最
為帥氣！是小男孩
最希望得到的生日
禮物。

上官亮娃娃

上官亮是台灣一
九七〇年代知名電視
節目《兒童世界》主
持人，在節目中被小
朋友尊稱為亮叔叔，
該節目更是當年華視
招牌節目。電視偶送
給小朋友的相關益智
目，答對者能取得益
記得當年還有獎題
刊登廣告，讓讀者猜
亮叔叔寶寶存錢
筒，可放多少個一元
硬幣，答案正確也可
獲贈一隻。

尪仔標

尪仔標
和彈珠、陀螺一樣，是賽
滿口袋的玩具之一。尪仔標
上，除了印卡通或大明星圖像，上方還標註剪刀、石
頭、布及撲克牌花色、象棋圖樣，供玩家有不同比賽玩
法。童年最常見的玩法，是把圓牌堆高後。指定其一比賽玩
王牌，由參賽者手持單張牌，將指定王牌打出即為獲勝
者。

太空戰士

一九八四年台灣第一部本土製作的科幻特攝片影集，當年在華
視播出，共一百五十五集。隨著高收視率，主角玩具金龍、金虎、
金鳳也賣得相當好。

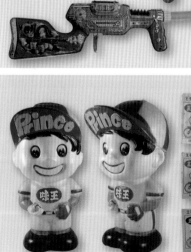

王子麵寶寶

由味王公司出產的速食「王子麵」，上
市於一九七〇年，是台灣孩童零嘴龍頭之
一。當年每包王子麵內會附上一張隻字卡，
若集滿王、子、麵三字就能寄去公司，獲得
一位王子麵寶寶。

洋娃娃

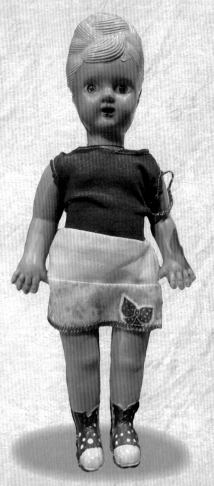

走到花園來看花
妹妹背著洋娃娃

台塑企業源起於 1954 年，台塑的興起，也帶動了利用塑膠生產塑膠玩具的開端。由於成本較低、可塑性高，很常用來生產洋娃娃。塑膠娃娃有簡樸的外型，搭配小洋裝，真是可愛極了。台灣小女生會自行為洋娃設計衣服，以娃娃本身光溜溜的軀體為模型，需自行用碎布拼接或用毛線編織衣物，穿著在娃娃身上，國中女生家政課就有這樣的課程。

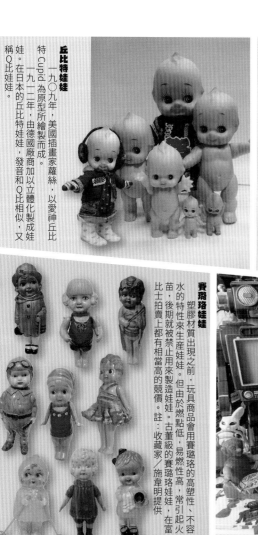

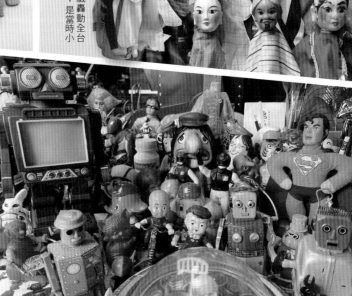

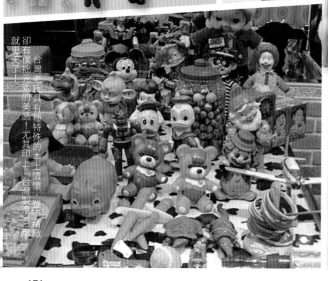

丘比特娃娃

一九〇九年，美國插畫家蘿絲，以愛神丘比特 Cupid 為原型所繪製而成。一九一二年，由德國廠商加以立體化製成娃娃。在日本的丘比特娃娃，發音和Q比相似，又稱Q比娃娃。

布袋戲

一九七〇年，由黃俊雄領軍的布袋戲轟動全台灣，一坊間的柑仔店也隨時可以買到布袋戲，是當時小朋友重要玩具之一。

賽璐珞娃娃

塑膠材質出現之前，玩具商品會用賽璐珞的高塑性、不容水的特性來生產娃娃。但由於燃點低，易燃性高，常引起火苗，後期就被禁止用來製造娃娃。古董級的賽璐珞娃娃，在富比士拍賣上都有相當高的競價。註：收藏家／施韋明提供

塑膠娃娃

台灣早期有一段時間，很流行玩家自己為洋娃娃剪裁服裝。玩具商會販售裸體的素娃娃，由玩家自行縫，服及臉部上色。是款讓玩家可以發揮創意及設計理念的娃娃。

台灣老玩具有種特殊的本土情懷，雖不精緻卻有憨拙質樸的美感！尤其印上「台灣製造」那就更美了！🎵

賽璐珞娃娃

塑膠玩具的前身
可愛貝蒂賽璐珞

收藏玩具娃娃多年，台灣是否有自製生產賽璐珞娃娃，作者目前尚未得知，但應該有用此材質生產過玩具才是。超級可愛的「貝蒂賽璐珞娃娃」，其實還有另一種「痱子粉容器」功能，娃娃頭頂上有數個小洞，供痱子粉灑出，背部則有填裝口，當填滿痱子粉後，再用紙膠封口，這樣一來，除了娃娃可以美觀陳列，同時也是一瓶實用的痱子粉罐。

台灣鐵皮三輪車

這是台灣五年級生共同的回憶，小時候在柑仔店、玩具店、文具行，甚至是菜市場、路邊攤都可以看見它，算是一款台灣國民玩具，也是台灣經典老玩具之一。

鐵皮三輪車幸福玲瓏轉

原地打轉並帶有七彩車尾圓盤，鈴鐺聲作響的鐵皮三輪車，是很多四、五、六年級生共同的玩具。物美價廉隨處可買，是「它」給人親切的印象。鐵製的旋轉鈕，不但使之驅動，同時也啟動了許多人歡樂的孩童時光。註：收藏家／施韋明提供

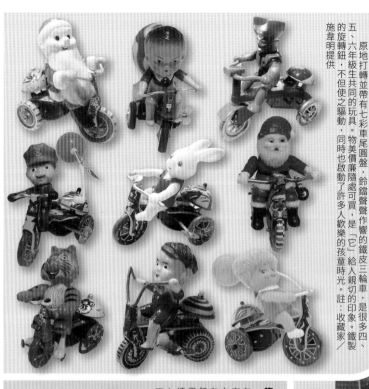

旋轉頭娃娃

面部表情有喜、怒、哀、樂四個面向，頭部上方有一個黑色旋轉鈕，隨著轉動露出不同表情。屬於台灣七○年代的代工外銷玩具之一。

喜

怒

哀

樂

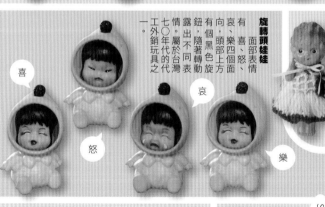

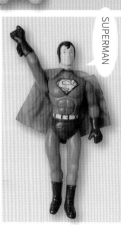

SUPERMAN

握壓玩具

利用手掌握壓驅動，讓玩偶在單槓上自由爬升轉動，款式相當多款，看過有小丑及其他卡通人偶，米奇、唐老鴨、小丑及其他卡通人偶造型，是七○年代很常見的塑膠玩具之一。

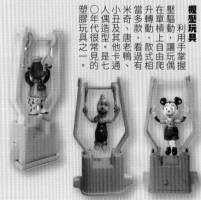

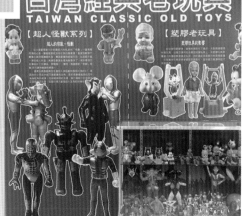

台灣經典老玩具
TAIWAN CLASSIC OLD TOYS

【超人怪獸系列】

【塑膠老玩具】

孫 小 毛

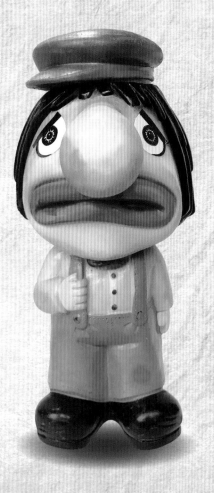

曾提名為金鐘獎
最佳主持人的玩偶

　　《嘎嘎嗚啦啦》於 1984 年在華視正式開播後，節目由陶大偉和頂著超大鼻子臘腸嘴的孫小毛布偶一起主持。當年開播後，創下 30% 以上的高收視率，成為兒童節目的經典之作。其中，玩偶孫小毛在當時廣受觀眾歡迎，並曾一度被提名為金鐘獎最佳主持人，可惜因玩偶並非真人的理由，被迫取消資格。

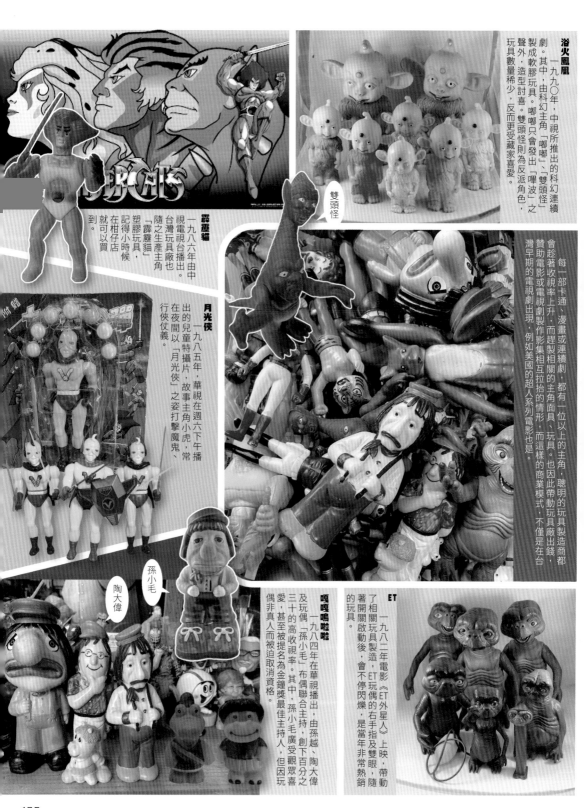

浴火鳳凰

一九九〇年，中視所推出的科幻連續劇。其中，由科幻主角、嘟嘟、雙頭怪製成軟膠玩具。嘟嘟只會發出「嘟嘟」之聲外，造型討喜。雙頭怪則為反派角色，玩具數量稀少，反而更受藏家喜愛。

雙頭怪

霹靂貓

一九八六年由中視電視台播出。隨之生產主角「霹靂貓」塑膠玩具，記得小時候，在柑仔店就可以買到。

月光俠

一九八五年，華視在週六下午播出的兒童特攝片，故事主角小虎，常在夜間以「月光俠」之姿打擊魔鬼、行俠仗義。

每一部卡通、漫畫或連續劇，都有一位以上的主角，聰明的玩具製造商都會趁著收視率上升，而趕製相關的主角面具、玩具。也因此動玩具廠出錢，贊助電影或電視劇製作影集相互拉抬的情形，而這樣的商業模式，不僅是在台灣早期的電視劇出現，例如美國的超人系列電影也是。

孫小毛

陶大偉

嘎嘎嗚啦啦

一九八四年在華視播出，由孫越、陶大偉及玩偶「孫小毛」布偶聯合主持，創下百分之三十的高收視率。其中，孫小毛廣受觀眾喜愛，甚至被提名為金鐘獎最佳主持人，但因玩偶非真人而被追取消資格。

ET

了相關玩具製造，ET玩偶的右手指及雙眼，隨著開關啟動後，會不停閃爍，是當年非常熱銷的玩具。

一九八二年電影《ET外星人》上映，帶動

哆啦Ａ夢

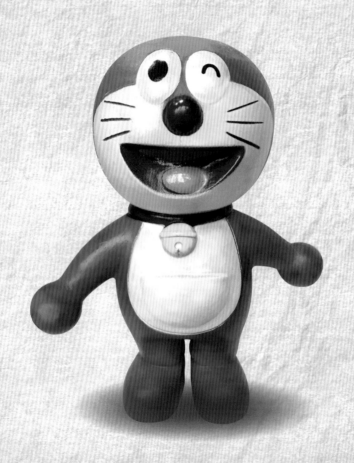

台灣的小叮噹
手腳都好長喔！

早期台灣玩具製造商，往往未經授權，即靠自己的想法重新設計，例如把原創的小叮噹手腳都加長了，比例卻完全錯誤，在當時也淪為玩具販售商的滯銷品。然而，玩具本身不按原廠比例的特殊造型，反倒成為台灣特仕版，也因「台灣製造」四字，進而成為台灣本土玩具收藏家眼中的夢幻逸品。

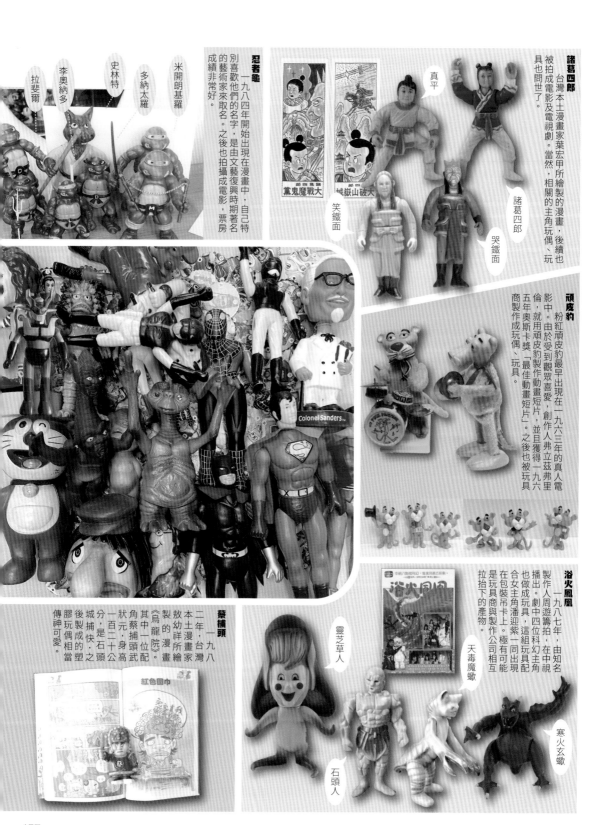

忍者龜

拉斐爾
李奧納多
史林特
多納太羅
米開朗基羅

一九八四年開始出現在漫畫中，自己特別喜歡他們的名字，是由文藝復興時期著名的藝術家來取名。之後也拍攝成電影，票房成績非常好。

諸葛四郎

台灣本土漫畫家葉宏甲所繪製的漫畫，後續也被拍成電影及電視劇。當然，相關的主角玩偶、玩具也問世了。

大戰魔鬼黨　大破山嶽城

真平
笑鐵面
諸葛四郎
哭鐵面

頑皮豹

粉紅頑皮豹最早出現在一九六三年的真人電影中。由於受到觀眾喜愛，創作人弗立茲弗里倫，就用頑皮豹製作動畫短片，並且獲得一九六五年奧斯卡獎「最佳動畫短片」。之後也被玩具商製作成玩偶、玩具。

浴火鳳凰

一九八七年，由知名製作人周遊籌拍，在中視播出。劇中四位科幻主角也做成玩具，這組玩具配合女主角潘迎紫一同出現在包裝吊卡上。極有可能是玩具商與製作公司相互拉抬下的產物。

靈芝草人
天毒魔蠍
寒火玄蠍
石頭人

蔡捕頭

一九八二年，台灣本土漫畫家敖幼祥所繪製的漫畫《烏龍院》。其中一位配角蔡捕頭武功高強，身高一百二十一公分，是石頭之城捕快。當塑膠後製成的玩偶相，傳神可愛。

紅色圓巾

抓物機

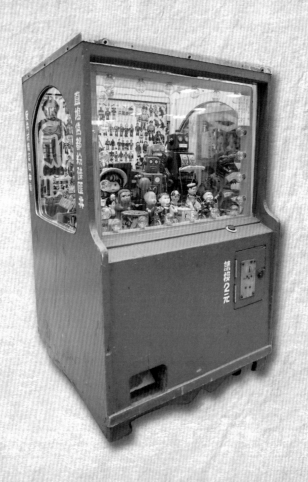

台灣第一台夾娃娃機

　　1975 年左右，在我小學時候，這種機台常出現在柑仔店或文具店。當年的夾娃娃機只有一個按鈕，加上前方與左右兩側的玻璃，及下方邊條帶點巴洛克式風格的裝飾，外觀簡約。

　　機內的商品以泡泡糖或是糖果、小玩具居多，為了刺激買氣，老闆也會加放紅色的獎品小紙捲，增加消費者投幣的意願。

台灣第一台夾娃娃

約莫一九七〇年代，台灣在文具店、柑仔店門口開始出現第一代的夾娃娃機。機台本身比例方正、內部結構分上下二層，上層為展示台及夾具工作區，下層則為機械設備區。

遊戲操作方法：

① 消費者須先看準預夾物件。

② 投幣新台幣二元使機台運作，此時櫃內的拖拉機開始轉動。

③ 當機械夾具轉至商品物件上方時，即按下按鈕，夾具則下放並自動夾取商品。

④ 無論是否夾中商品，機械夾具會自動上拉並轉回原先待機位置。

⑤ 夾中商品會掉入前方機台左下方出口，消費者領取。

UFO CATCHER 娃娃機

原本挖掘機造型的機台，由歐美流行至日本後，由日本人於一九八四年，將機台改為巨型的（UFO CATCHER）夾娃娃機，很快受女性消費者喜愛，並用粉紅色塗裝。

蒸汽挖掘機

二十世紀時，為了巴拿馬運河的開鑿，工程設計師設計了這款蒸氣挖掘機，遊戲廠商用這款機台為雛形，設計出「抓物機」的原型。

夾娃娃機因涉賭博曾被禁止

這款歐美立地型抓物機，早期出現在酒吧、快餐速食店內，由於店家會將獎品改為錢幣，就變成了賭博設備，在一九五一年就被美國法律明令禁止，之後的抓物機即慢慢在市場上消失。

小型起重機

歐美 JUNIOR CRANE 款夾娃娃機，以起重機造型做為夾物機台，它用起重機吊掛夾具，將小玩具或零食吊進左右兩側的糖果城堡內。是款非常精緻有趣的造型機台。

桌上型糖果挖掘機，屬歐美初代型抓物機，早期是用手旋轉下方的旋轉棒，將夾具放下並夾取糖果。

這款鐵爪挖掘機台，每次需二十五美分，屬高端收藏品。目前被博物館保存中。

每次遊戲只需五美分，櫃內的商品應該就是小糖果之類的商品。這種歐美早期的夾娃娃機留存至今，已是不可多得了。

彈球運動機

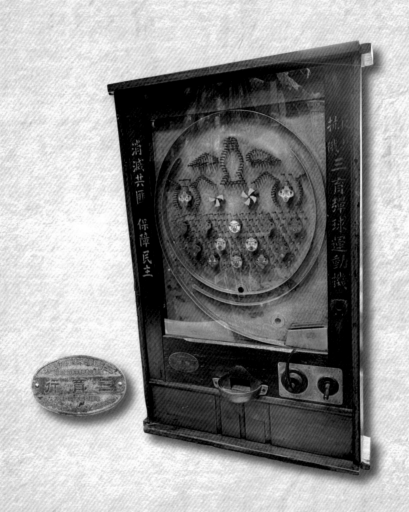

娛樂不忘救國台灣柏青哥

　　「柏青哥彈珠機」在 20 世紀初期的日本名古屋市出現,起源於大正時代一種兌換獎品的遊戲機,當時只是供給兒童遊玩的遊戲機,後因遊戲內容改變,變成成人博弈的賭博工具,在 1942 年被日本政府禁止,直到 1946 年又獲得解禁。

十二生肖飛機旋轉枱

台灣戰後初期，出現在柑仔店內的獎品兌換機。當然投幣後的獎金額是壹角，投入之後依飛機停止位置兌獎。

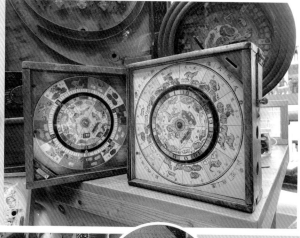

兒童樂園彈珠枱

以卡通《石頭族樂園》為底圖的遊戲機，整體造型簡單，以木作材質製成，底圖有多款不同卡通圖案。年代是款熱銷的玩具，在七〇

天霸王叭噗機

在台灣中南部出現的天霸王旋轉枱，枱面以十二生肖、四季水果為襯底，最外框是大、中、小的兌換結果。這個機枱通常和叭噗車放在一起。

三育彈珠運動機

一九七〇年代，這一款特殊的彈珠運動機，是由日本老師傅所設計製造的，整體的外觀與內部功能，都和現在的柏青哥相同。因當時代變遷及兩岸情勢緊張，各類民生用品及遊戲機都會附上反共標語。隨著時代變遷及兩岸經濟貿易頻繁，這台印有標語的彈珠運動機，也成了兩岸歷史文物的見證者。

台灣60～70年代的彈珠枱，皆以手工製成，功用大都以博奕來兌獎方式進行。彈珠枱通常會和各類攤車結體，再依不同販售的商品改變遊戲規則。

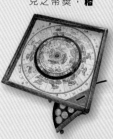

小瑪莉麻仔枱

出現在八〇年代的復古賭博遊戲機，曾瘋狂流行台灣大街小巷，因影響社會善良風氣，也被政府禁止及警察掃蕩，後期改為娛樂性質自娛留存。

諸葛四郎旋轉枱

以台灣知名畫家葉宏甲，在一九五八年風靡全台的《諸葛四郎》漫畫人物為襯底，所製作而成的飛機旋轉枱，這機枱也適用在賣叭噗、香腸、甜不辣的攤車上。

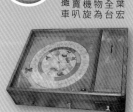
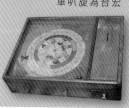

台灣自製彈珠運動機

外觀設計粗糙，內部的結構鬆散，沒有太多的設計感，有趣的是，機內銅片上刻印有台灣寶島，還有貓、大象、鴨子、蝦等多種台灣本土動物圖案。而背部機械構造則以簡單結構製成的外觀及年代久遠，也是不錯的收藏品。但因樸拙

台灣老玩具

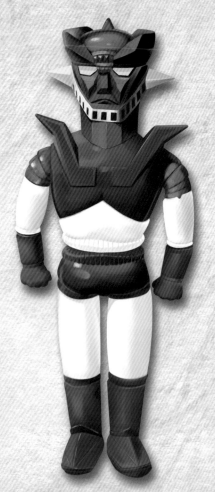

無敵鐵金剛
台灣版的鐵金剛好樸拙呀

　　台灣在 1978 年由華視公司開始播映《無敵鐵金剛》卡通。受當時卡通熱潮影響，聰明的玩具廠商，開始紛紛仿製該鐵金剛玩具，大都以薄塑膠射出成形或硬塑膠模製而成。

　　因為未經過日本東映動畫授權，台灣的無敵鐵金剛略顯粗糙，形體與真版鐵金剛也有所差異。或許正因是台灣製造的那份歸屬感，目前在市面上流通的台版無敵鐵金剛，價格常高得嚇人。

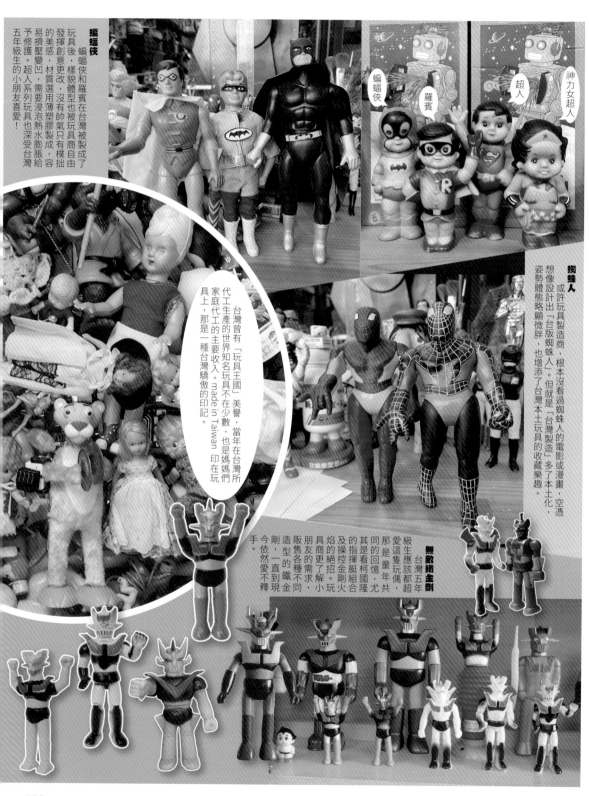

蝙蝠俠

蝙蝠俠和羅賓在台灣被製成了玩具後，樣貌體型也被玩具商自由發揮創意更改，沒有帥氣只有樸拙的美感，材質選用薄塑膠製成，容易擠壓變凹，需要浸泡熱水膨脹給予修護。超人系列玩具也深受台灣五年級生的小朋友喜愛！

蝙蝠俠　羅賓　超人　神力女超人

台灣曾有「玩具王國」美譽，當年在台灣所代工生產的世界知名玩具不在少數，也是媽媽們家庭代工的主要收入。made in Taiwan 印在玩具上，那是一種台灣驕傲的印記。

蜘蛛人

或許玩具製造商，根本沒看過蜘蛛人的電影或漫畫，空憑想像設計出「台版蜘蛛人」。但就是「台灣製造」多了本土化，姿勢體態略顯微胖，也增添了台灣本土玩具的收藏樂趣。

無敵鐵金剛

台灣五年級生應該都愛這隻玩偶，超人那是童年共同的回憶。其是看柯國隆及的指揮艇金剛火合隆朋友商的更招。剛造型的鐵，販售各種不同的需求了解。小玩具的絕招操控金剛組國，今剛一直到現金同，手依然愛不釋。

鐵皮三輪車

幸福玲瓏轉

台灣國民玩具

原地打轉並帶有七彩車尾圓盤鈴鐺,聲聲作響的鐵皮三輪車玩具,是台灣很多四、五年級生的共同玩具。物美價廉隨處可買,是「它」給人親切的印象。鐵製的旋轉扭,不只驅動了玩具三輪車,同時也啟動了許多人歡樂的孩童時光。

164

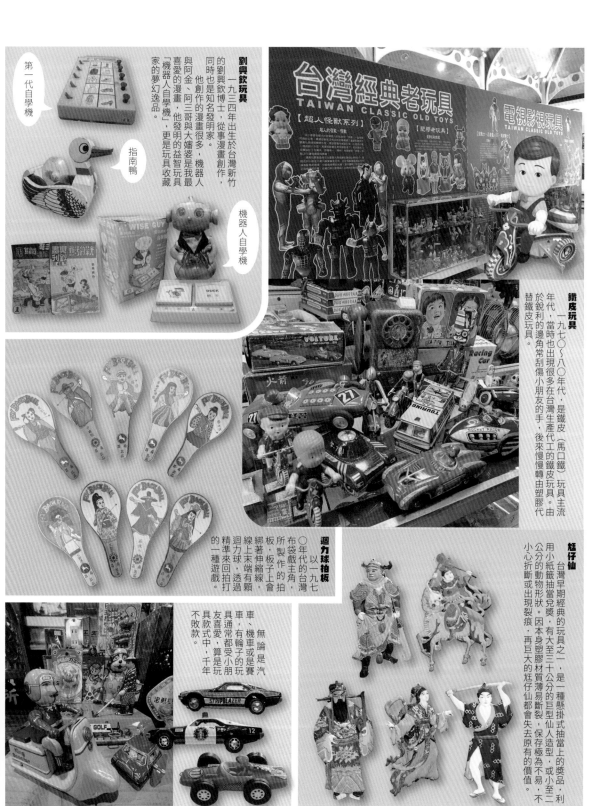

劉興欽玩具
一九三四年出生於台灣新竹的劉興欽博士，從事漫畫創作，同時也是知名發明家。他創作的漫畫很多，與阿金、阿三哥與大嬸婆的漫畫，他發明的益智玩具「機器人自學機」，更是玩具收藏家的夢幻逸品。

第一代自學機

指南鴨

機器人自學機

台灣經典老玩具
TAIWAN CLASSIC OLD TOYS
【超人怪獸系列】
超人的怪獸－怪獸

【塑膠老玩具】

電視影視玩具
TAIWAN CLASSIC OLD TOYS

鐵皮玩具
一九七〇～八〇年代，是鐵皮（馬口鐵）玩具主流年代，當時也出現很多在台灣生產代工的鐵皮玩具。由於銳利的邊角常刮傷小朋友的手，後來慢慢轉由塑膠代替鐵皮玩具。

迴力球拍板
以一九七〇年代的台灣布袋戲主角所製作的拍板，板子上會綁著伸縮線，線上末端有顆迴力球，透過迴力打來回打的精準一種遊戲。

尪仔仙
台灣早期經典的玩具之一，是一種懸掛式抽當上的獎品，利用小紙籤抽當兌獎，有大至三十公分的巨型仙人造型，或小至二公分的動物形狀。因本身塑膠材質薄易斷裂，保存極為不易，不小心折斷或出現裂痕，再巨大的尪仔仙都會失去原有的價值。

無論是汽車、機車或是賽車，有輪子的玩具通常都受小朋友喜愛，算是玩具款式中，千年不敗款。

165

火星大王

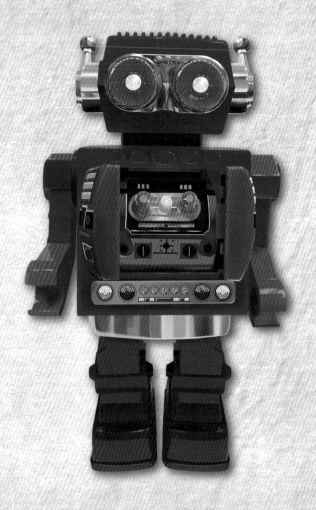

　　1965 年左右出現的火星大王，是機器人收藏玩家的經典寶物。台灣在 70 年代也曾為日本的火星大王代工生產，並在外銷的紙盒上打印 MADE IN TAIWAN。不同時期的火星大王，製造的材質也有些許不同，塑膠與鐵皮合成製作，或是全鐵皮製作都有，在外型上也有小變化，這些不同的小變身，也造就玩家收藏的樂趣之一。

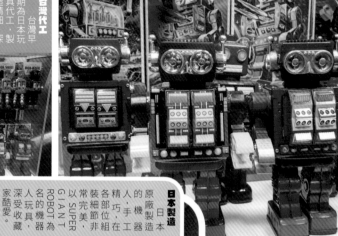

火星大王

機器人玩具中最具知名的款式，尤其胸口打開有機槍連動設計，上半身亦能 360 度旋轉，是隻影音聲光效果俱佳的機器人。

台灣代工

台灣早期為日本玩具代工，製造精細，深受各國玩具廠喜愛，在台灣玩具，七〇年代，台灣又有「玩具王國」的美譽。

日本製造

日本製造的機器人玩具，為原廠製作，手工非組裝，在工器人的精巧，常裝各完美細部節位，以完美細部聞名的 SUPER GIANT ROBOT 機器人玩具，深受收藏家酷愛。

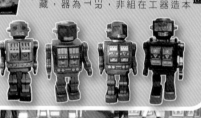

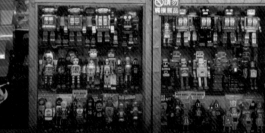

⊗請勿觸摸展品

活塞機器人

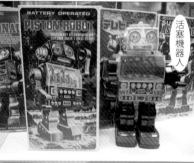

中國製火星大王

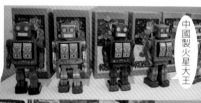

電視機器人

機器人的胸口置入螢幕，隨著畫面轉動播放火箭升空及音樂，電視機器人依年代不同，款式也越來越精緻。

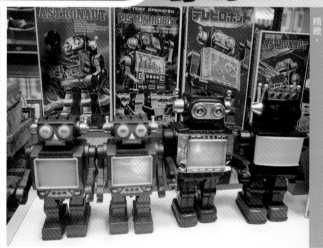

噴煙機器人

一款可以從嘴巴吐煙的機器人，行走間吞雲吐霧的設計，有別於一般傳統戰鬥機器人，也是藏家相當喜歡的款式。

機器人電風扇

一九六九年，人類登陸月球，開啟了太空風潮的設計概念。電器廠商發揮想像空間，把風扇置入機器人造型上，或許這是第一代的變型金剛吧！

恐龍機器人

恐龍原身的宇宙星人

　　這是一款 70 年代台灣製造的機器人，原型為日本製的恐龍變型機器人。在尚未變身前，看似有宇宙外星人的外觀，擁有紅色外殼的頭罩，極具神秘感。當玻璃頭罩開啟，則露出恐龍原貌，原來是隻恐龍變型機器人。雖是塑料且粗糙的玩具，在當年已是台製玩具中，相當高科技的機器人玩具。

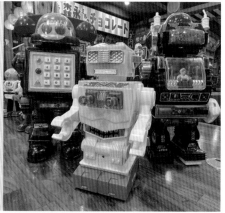

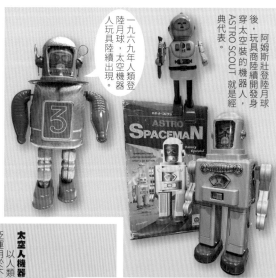

台型機器人

七〇年代在玩具店或文具店，可以看見這類塑膠、鐵件複合材質製成的機器人，款式設計以日本機器人玩具為原型加以改造，樸實的外觀少了機器人感，卻多了些可愛！

阿姆斯壯登陸月球後，玩具商陸續開發身穿太空裝的機器人，ASTRO SCOUT 就是經典代表。

一九六九年人類登陸月球，太空機器人玩具陸續出現。

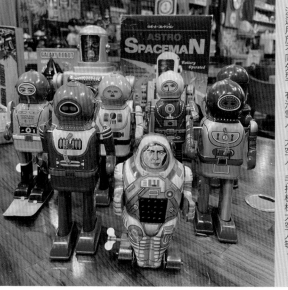

太空人機器人

以人類為主角穿上機械裝，像是太空人造型，此類機器人被廣泛運用於不同外型，有滑雪人、太空人、手持機槍太空人等。

機器人紙盒上的手繪圖，也是收藏家非常注重的藏品。因年代久遠，完整的紙盒保護不易，漂亮又完整的外包裝，也是非常重要。

銀河電子線控機器人

線控類型機器人，必須利用搖控器上的開關來控制前進方向，後期為了復古感，視覺上多了些古感，後期為了機器人行走，無礙動則把電池驅動設計直接放入機器人身上。

齒輪機器人

是由冒險小說中的人物，經過玩具設計師製成實境中的機器人玩具，其特色是行走時，啟動胸前六環齒輪轉動及噴火、眼睛亮燈，是款視覺效果極佳的機器人。

外星機器人

台灣味十足
塑料原料機器人

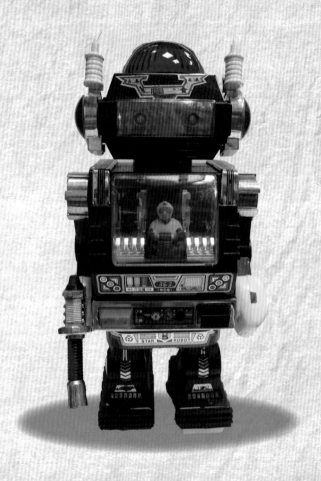

　　早期台製的機器人，大都以塑料外殼組裝，內建簡單的機械結構。由於當時多數的科技卡通影集，多以組合艇外加人力操控，例如無敵鐵金剛、大魔神、木蘭號等，於是聰明的玩具商立即開發出內有操控人的類型機器人，並廣受小朋友喜愛。記得這類型的機器人不貴，在夜市或路邊攤都可以買到。

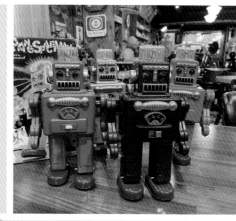

噴煙機器人

單單只是行走的機器人，已經不能滿足小朋友的樂趣，這款以嘴巴噴煙、電眼閃爍來增加機器人功能，內建噴煙相關機械裝置，提升了製作技術，是款較高階驅動設計的機器人。

雷電機械人

頭上頂著十字螺旋槳，雙手具有伸縮雷炮功能，行走時會啟動電眼閃爍，及螺旋槳飛旋。

超級小力士

這款小朋友坐騎的機器人，約出現在一九八〇年，並打敗了傳統的鐵皮三輪車與相關電動兒童車，在當年可說是兒童坐騎的最高境界。

特色：可乘載三十公斤以下的孩童，機器人雙臂可夾取輕物並配有擴音器，方便呼叫玩伴。

リリパット機器人（LILIPUT）字面上是指童話故事《格列佛遊記》小人國中的小矮人之意，就像人之意，就像它的外包裝盒上，有二位可愛小朋友手捧リリパット機器人，像極小了格列佛誤闖小人國。

アトミック・ロボット・マン機器人的外觀有個圓盤帽及鏤空的雙眼，造型簡約可愛，其中手腕部分更改過多次不同的材質，而機器人顏色，也因發行時間不同，略有稍稍改變。

長官機器人

171

廣告

在電視尚未普及之前，除了收音機廣播廣告外，報紙分類廣告算是台灣早期商品行銷中，扮演非常重要的廣告傳遞方式之一。

翻閱台灣舊報紙，尋找的不是歷史性新聞，而是那些豐富又精彩的圖文並茂小廣告。尤其是那些本土又具地方性特色的商品廣告，把商品和有趣的插圖，加上驚悚的台詞，串聯成一張張烙印在消費者腦海中的廣告。

老廣告中的商品類別頗為多元，大致分為醫藥、生活用品、日常器具、交通工具、食品、農業畜牧等。在沒有電腦繪圖的年代，那些精緻的手繪圖，大多能夠直白、正確的傳達商品訊息給消費者，尤其是在農業社會時期的台灣，尚有為數不少的文盲消費者，大都以圖代字來解讀廣告資訊，例如直接把商品原圖畫在廣告單上，加上售價就成了一正式廣告。也有畫著人打虎的圖案，以強調藥效；最多的是，畫上美麗動人的美女加上產品圖像，用來吸引女性消費者目光。

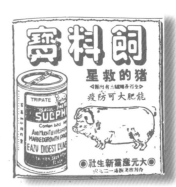

詳細閱讀老廣告，發現台灣各行各業在早期行銷活動設計中，特別喜歡用「盒內附券」參加抽獎方式做為促銷，一來可以用高額獎金來吸引消費者注意，二來必須先行購買該公司產品，才能在包裝盒內取得獎券。這代表了業者在尚未發獎金之前，已經先行販售出大量商品了。

對業者而言，這樣的廣告方式，成本最低，商品知名度卻可以快速提升。在資訊尚未發達的時代，有無中獎人，或是否內定中獎人，似乎也就不那麼公開透明了吧！

手繪方式的廣告，在現今看起來，特別有溫度、情感、同理心，那種以圖代文、以圖示藥的圖像，不但精彩又實實在在的傳遞商品功效。由於樸實的畫風大都能觸動人心，廣受消費者喜愛，近年來，也有用心人士廣收這些老廣告，一一列舉解讀，發展成有趣的文青商品或精彩絕倫的老廣告書籍。

舊報紙廣告

手繪圖示經典口語 成就百年品牌

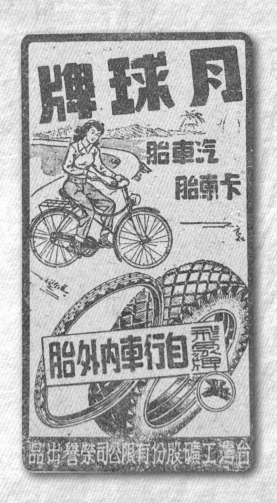

翻開一頁頁老報紙，尋找的不是老新聞，而是有趣的手繪廣告。那些年，沒有電腦繪圖及參考的圖庫，完全由業者口述，透過專業手繪師繪製而成，再加入有趣或驚悚的標題文案，形成一幅幅偉大的廣告作品。欣賞舊報紙老廣告，得知早年就有的老品牌，及當時彼此之間的競爭對手，能夠存在現今的品牌，則已不再是單一品牌，而是一座企業大山。

漁人牌乳白魚肝油

漁人牌乳白魚肝油的廣告中，在一九五六年的廣告中，附帶獎券在包裝中，頭獎獎金一萬元，在當年是相當大的彩金。

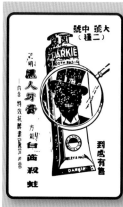

黑人牙膏廣告

黑人牙膏的廣告出現相當早，在一九四○、五○年代的報紙廣告就陸續可見，由於黑人品牌相當大，該品牌也常被其他商品仿用。

蝴蝶牌食品

由中國日利罐頭食品公司出品，以生產果汁、果醬、麥芽精、檸檬精、母乳粉、咖啡精、維他命果發粉，辣妹圖中繪製了成熟汁為主要產品，讀者報注意，吸引圖中繪製了成熟辣妹圖像，吸引讀者報注意，屬特殊廣告行銷手法。

哎呀

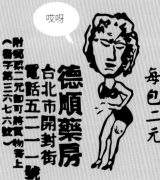

胃父良藥

胃父牌專製胃痛、腹痛的有效藥廣告，每包二元。手繪圖中，繪製了穿泳裝的女士，手抱腹部，臉部表情痛苦，描繪的手法相當傳神，以圖示藥的方式相當成功。

胃父腹痛有效　每包二元

德順藥房　台北市開封街　電話五二一一號
（附領第二元即可換貨物者上）（贈券第三六七六號）

黑人地板蠟

一九五五年的報紙中，常見以黑人為商標的商品，例如：牙膏、牙刷、鞋油、雨鞋，甚至有黑人牌巧克力。本廣告為天工實業廠出品，地板蠟與黑人鞋油均同一公司出品。

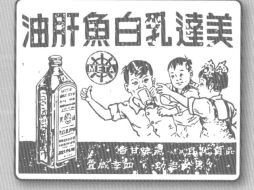

美達乳白魚肝油

文案打出品質優良，氣味甘香，男女老幼，四季咸宜。圖中以孩童搶食畫面呈現，用以表達該商品深受孩童喜愛之意。

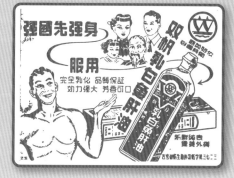

双帆乳白魚肝油

以一艘帆船為商標，主打「強國先強身」，強調完全乳化，品質保證、效力強大、芳香可口。該廣告還強調該牌漁肝油，依照英國藥典調製。

黑松老廣告

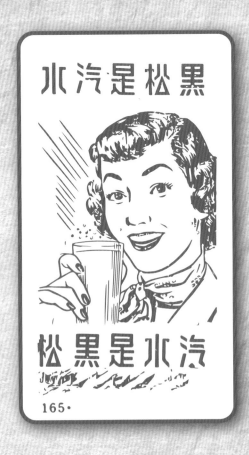

黑松是汽水
汽水是黑松

水汽是松黑

松黑是水汽

165·

　　1931 年黑松汽水上市至今，依舊深受全台民眾喜愛。翻閱舊報老廣告，也驚見當年圖文並茂的精采老廣告。舊報紙老廣告圖片中，黑松汽水主打家庭溫馨畫面，做為各個廣告的主軸圖像，並以男女老幼皆宜宣傳，將該汽水的消費者年齡層推至極限。也見報紙廣告中，常用「瓶蓋附獎」方式，推動開瓶行銷策略，是非常成功且多重廣告效益的作法。

者為壯會做出貢獻、爭取新聞自由的勇氣之節日。台灣的記者節定於九月一日，這是一九五四年記者節的黑松廣告。

沙松黑　水汽松黑
黑松 DRINK
泡鮮松黑　柑楂松黑

黑松瓶蓋是黑松公司企業商標，早年在報紙的廣告，以汽水、沙士、楂柑、鮮泡口味為主打商品。

鮮泡汽水、楂柑汽水，在現今已看不到這種瓶身加紙標的包裝瓶。黑松在三十週年紀念時，曾以瓶蓋附獎方式做促銷活動。

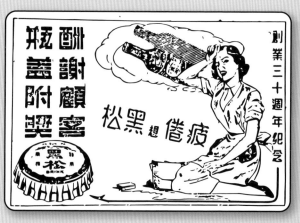

創業三十週年紀念
酬謝顧客
瓶蓋附獎
疲倦想黑松

以仕女圖冥想黑松汽水的插圖做為廣告主軸「疲倦想黑松」，並搭配瓶蓋附獎的文宣廣告。

黑松汽水　瓶蓋附獎

黑松創業三十週年時，推出瓶蓋附獎活動，最高金額有現金伍佰元的兌換大獎。

創業30週年紀念
勿失良机
瓶蓋附獎
黑松汽水

以服務生送餐之姿的圖像，用來形容上餐廳吃飯一定要搭配黑松汽水，並標註請用「老牌」，強調品牌悠久。

請用 老牌 黑松汽水

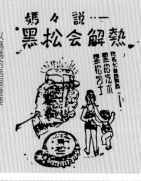

媽媽說… 黑松會解熱

以媽媽的話很重要，來闡述「黑松會解熱」的重要性。「豔名遠全省的飲料，黑松汽水、黑松沙士。」

歌唱会菁
前後来一杯快慢节奏

藝會唱歌活動時，前後來一杯黑松汽水，愉快萬分。精彩的手繪畫面，讓這張廣告單增加了可看性。

大贈送
黑松玻璃杯
壹拾壹式

黑松玻璃杯大贈送
一九五四年四月十五日～五月三十一日止，凡購買汽水貳打即贈送黑松玻璃杯一個，這個活動也讓收藏家收集起印有不同品名的黑松玻璃杯。

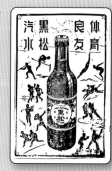

体育良友 黑松汽水

體育良友黑松汽水
黑松汽水，搭配政府推行運動風氣，以「體育良友、黑松汽水」做為主標，並標畫各式體育活動的圖型。

牙膏老廣告

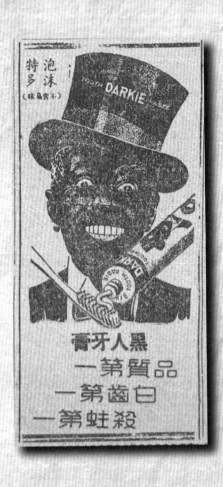

　　台灣早期使用「鹽」來刷牙，牙膏尚未問世之前的產品，是先有牙粉這項產品，再來才是牙膏。1933 年，好來化工的前身「好來藥物公司」，由原籍浙江寧波的嚴氏四兄弟創立於上海英租界，開始販售黑人牙粉及黑人牙膏。1949 年，因中國政局不穩而遷到香港、台灣繼續生產。

「君之家庭中如備用黑人牙膏，各人必可有健全潔白之牙齒」，以黑人之手握著牙膏為主視覺，而以後方浴廁間的刷牙圖像為背景，讓本廣告構圖有了前後景深，並凸顯前景產品圖的呈現，相當有震撼性的廣告圖像。

君之家庭中如備用 黑人牙膏 各人必可有健全潔白之齒

黑人牙膏中所含有的 SARNOSVL NL-100 ……以下詳述使用規典著處。

醫生牙膏

以「醫生」肖像為名的品牌牙膏，強調由醫生專業人士所推薦。產品主打白齒防蛀、多泡殺菌，並在盒裝內附上獎券，人人可得獎，品質第一，風行全國。

醫生牙膏 多泡殺菌 白齒防蛀 恭有支支 待可人人 品質第一 風行全國

紅運白齒牙膏

用撲克牌紅桃A做為襯底，上方放置該品牌牙膏，強調幸運之神眷顧的意思。此廣告圖像和《紅運白齒牙膏》呈現意象設計風格。在早期的老廣告中，算是相當有設計感的作品。

紅運白齒牙膏

第一牙膏

以誇張的醫師診療病患牙齒圖案，做主打圖像。在下方置入該品牌及牙膏圖像，強調本產品為醫療性牙膏，文案也相當豐富有趣，強調「三重殺蛀牙膏」，屬世界新發明產品之一。

世界又新發明 介紹 三重殺蛀牙膏 V1 TOOTHPASTE 迷白齒 第一牙膏

白玉牙膏

由中國化學工業社出品，以成熟女士手持牙膏圖像，凸顯適合成人女性使用。本廣告特色是左下的手繪牙膏包裝盒，畫得相當細膩好看。

白玉牙膏

中國化學工業社出品

黑美人牙膏

感覺上和黑人牙膏相較勁的意味濃厚，在命名和圖案設計都極為相似，但以女性區分差異。

黑美人牙膏

雙喜牌牙刷

由良友實業廠出品，以「囍」一字做為企業商標，極具古典中國風的設計感，該廣告強調經久耐用，一毛不拔，十分有趣的廣告文。

象頭牌牙膏

台灣早期四大品牌牙膏之一。當時以黑人牙膏為首，象頭、派克、四合一為次，占據了全台的牙膏主要市場。象頭牙膏以美齒、防蛀、除口臭為主打文宣。

象頭牌牙膏 美齒 防蛀

二友牙膏

這是支強調「藥製」產品的牙膏。在手繪圖上，以放大鏡將「藥」二字放大來凸顯該產品特色。

請用二友化工廠出品之 二友藥製牙膏 潔齒 防蛀 第一

留蘭香牙膏

利用添加草本植物留蘭香精，所製成的牙膏，有薄荷清香的口感。由華懋化學公司所出品的箭鵝牌，廣告特色在牙膏的繪圖技術上，表現得非常精緻，將天鵝及箭牌的圖像同時呈現在牙膏包裝上。外觀上有些類似箭牌口香糖的外包裝。

康樂牙刷

相當喜愛這張美女刷牙的手繪廣告，雖然只是黑白配色，卻能精彩呈現貴婦喜愛用康樂牙刷刷牙的表情與形態。康樂牙刷為康樂實業社榮譽出品。

黑人牙膏

這張廣告在四〇~六〇年代的台灣，很常被看見，例如大樓外牆廣告、電視媒體、報章雜誌、街頭巷尾宣傳單。是張能見度極高、廣告效益極大的一張成功廣告宣傳單。

看牙人黑
一第質品
一第齒白
一第蛀殺

鑽石牙膏

一九五四年，綜合化學工業推出鑽石牙膏，因年代久遠，同名品牌不知是否同為綜合化學工業出品。依該廣告的圖像及外裝盒圖案設計，皆與鑽石鞋油極為相似，或許真是同一化學公司的產品。

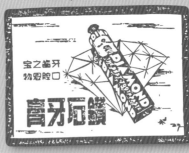

黑人牙膏與黑美人牙膏，在一九五四年的報紙廣告中相互提出警告，宣傳各自品牌形象，也請消費者認明互選商標，絕非仿造。可見商標著作權在當時已被相當重視。

黑人牙膏

黑美人牙膏

四合一牙膏

新業化工同時推出四合一、紅運雙品牌牙膏，以品質國際標準、售價驚奇低廉，來吸引顧客。新薄荷圖案及畫上美女及清，強調清涼口感的新品牙膏上市。

紅運牙膏

這張以穿著華麗裝扮的民眾，向牙膏揮手致意的圖像，用來表達該產品高貴形象，並以廣告文宣「驚世榮譽國產，願君常用紅運亨通」來祝福消費者。

愛國牙膏

當時兩岸情勢緊張，取「愛國」之名，確實吸引不少愛國情操的民眾。可惜這個品牌很快消失在牙膏市場中。

四合一牙膏

四合一牙膏為台灣新新業化工所出品，本廣告以「抗酵素」為主標。在當年牙膏中，有抗酵素功效的產品不多，故業者在右標用大字「驚人消息」四大字吸引消費者目光。

四合一牙膏

以噴射機的科學昌明、瞬息萬里，強調四合一「紅運白齒牙膏」。圖案下方也標註當時很受歡迎的「幸運獎券」的促銷方式。

四合一牙膏

四合一牙膏新貨頁獻廣告，當年以十位美女競選遊戲做為猜獎活動，並以高達壹萬元的獎金，吸引民眾購買後參加。

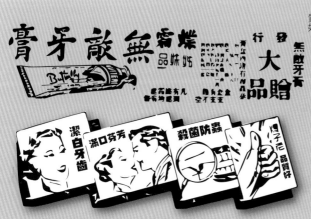

無敵牙膏

由知名品牌「蝶霜」同家公司所生產的姊妹品，以蝶霜現有經銷處，同時販售無敵牙膏。業者欲夾著蝶霜名氣順勢而為，將無敵牙膏打開知名度。廣告中以精彩的四格漫畫方式強調產品潔白牙齒、滿口芬芳、殺菌防蟲、品質好。

三軍牙膏

手繪陸、海、空三軍的軍人圖像，強調人人愛用、品質第一，承蒙各界一致推薦。是款主打陸海空軍、士、農、工、商、警察、學生等人士專用牙膏。

派克牙膏

早年台灣牙膏四大品牌之一，繼象頭牙膏轉賣市場，僅剩黑人牙膏獨占鰲頭。給黑人牙膏後，派克、四合一牙膏也陸續退出牙膏市場。

象頭葉綠素牙膏

由玉山化工廠所生產製造，以添加葉綠素清涼口感，為新品上市所刊登的廣告。當時在台北市的各大百貨均設有經銷處。

仁丹廣告

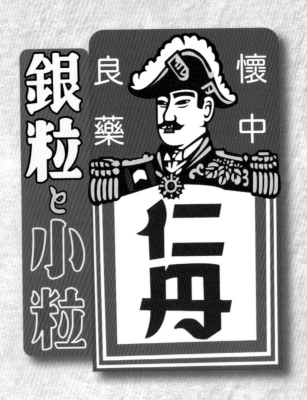

懷中良藥銀粒仁丹

良藥 懷中

銀粒と小粒

仁丹

　　在資訊尚未發達的年代，「廣告」這件事大都以報章雜誌做為媒介，電視尚未問世或未全面普及前，廣告牌就成了傳遞產品最好的方式。這些廣告牌會懸掛在電線桿上、柑仔店、西藥房、電器行、百貨行或戲院外牆上，為了抗雨水腐蝕，甚至使用琺瑯鐵牌做為底板材質。這些精美的廣告牌，日後隨著電視廣告播出，慢慢退去原有的廣告效益，保留至今的卻成古物收藏家追求的夢幻逸品物件。

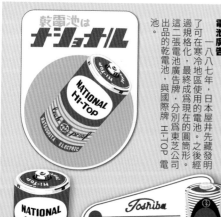

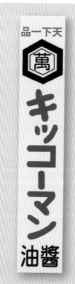

電池廣告

一八八七年，日本屋井先藏發明了可在寒冷地區使用的電池。之後經過規格化，最終成為現在的圓筒形。這二張電池廣告牌，分別為東芝公司出品的乾電池，與國際牌 HI-TOP 電池。

龜甲萬醬油廣告

以龜甲六角圖框，加上「萬」字所形成的企業商品，並標記「天下一品」四字，不難看出企業對自家產品的品質要求極高，期許為天下第一的醬油業者。

雪印牛乳廣告

一九二五年創立，起初以生產奶油、起士、牛奶為主力商品。這張牛乳廣告牌是為了一九五八年左右上市的「礦物質牛奶」所特別設計，以牛奶瓶身形狀加上品牌名稱，該商品也成了雪印暢銷產品之一。

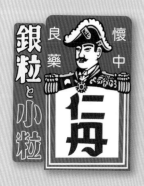

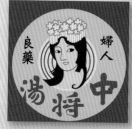

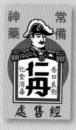

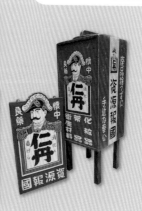

仁丹廣告

森下南陽堂的創始人森下博，在一八九三年成立之後，因應產品不同，陸續出現多款琺瑯材質的廣告牌，在日本街頭懸掛。日治期間的台灣，也出現多款不同的仁丹廣告牌。

中將湯廣告

專為婦女所用的婦人良藥，主要功效為調節產前、產後不適症狀。「中將湯」起源於日本奈良時期，一八九三年，津村重舍創立津村順天堂，並將中將湯廣為推廣。

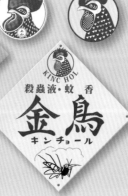

金鳥蚊香廣告

創辦人上山英一郎，於一九一九年創立。早期蚊香為直立式，後推出延長燃點時間的渦輪狀蚊香，並配合製作菱形的蚊香廣告牌，出現在台灣的有藍色渦輪蚊香廣告牌，及白色滅蚊殺蟲液廣告牌二款。

不二家廣告

　　不二家創始於明治 43 年 (西元 1910 年)，起初創辦人藤井林右衛門，只是在橫濱開了一家名為「元町商店」的西式糕點店。為了創造有媽媽的獨特味道，利用日本戰後未被炸毀的機器，使用來自北海道的牛奶製成糖果，因此而聲名大噪。1938 年，成立不二家公司。二戰後 1950 年，PEKO 牛奶妹企業商標誕生，招牌的吊帶褲配上雙馬尾，以及可愛的翹舌頭，是非常成功的企業標誌，也生產了 120 公分左右的店頭企業公仔，陳放在不二家店舖前，做為企業形象代言人。

鮮大王廣告

一九二七年鮮大王公司成立，一九四九年開始生產釀造醬油。當時最出名的廣告詞「家有鮮大王，清水變雞湯」，亦是家喻戶曉的品牌。除了報紙廣告，也印製店門口可釘掛在柑仔店門口的廣告鐵牌。

家有鮮大王《清水變雞湯

紙此一種　濟南路育才老牌正老牌

鮮大王A字醬油　豆麥釀造·滴滴開胃　瓶裝斤半·場裝十斤　門市部：中正西路八十四號

鮮大王氣球糖廣告

白雪公主泡泡糖廣告

由華懋化學企業有限公司出產，標榜「泡大且響、全國聞名」、「潔齒除垢、止渴生津」、「旅行良伴、兒童恩物」、「清涼解暑、止渴生津」。由於品牌大，當年也出現過類似包裝的仿冒品，相關的手繪廣告牌，也出現在柑仔店外的牆上。

贈送彩色畫片十重張　註冊商標　每小盒售價伍角　白雪公主泡泡糖　華懋公司出品

REFRESHING HEALTHFUL DELICIOUS

老牌天鵝　保證火泡　氣球糖　歡迎批售

華懋氣球糖報紙廣告

飼料廣告

農業社會時期的台灣，出現很多進口及本土的畜牧商品廣告牌。其中，本土糖公司出產的「養壽飼料」及日本進口的「福壽牌完全飼料」，設計都非常好看。

完全飼料牌壽福　養·豬雞·鴛

エビス　完全飼料

台糖　養雞飼料　司公業糖灣台

完全飼料

養雞飼料　台糖　品出司公業糖灣台

完全飼料　牌壽福

王子麵廣告

王子麵，是台灣五、六年級生的必備零食，在統一科學麵尚未上市前，幾乎獨霸吃零食速食麵市場。在香蕉新樂園餐廳的柑仔店外牆上，我看見了這張可愛的王子麵手繪廣告牌。

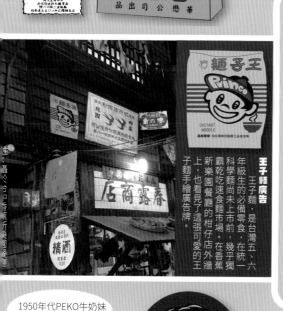

王子麵　Prince　INSTANT NOODLE

1950年代PEKO牛奶妹店頭公仔

不二家廣告

一名永遠只有六歲的女孩PEKO，為不二家糖果最佳推銷員，由於造型相當可愛，深受日本、台灣消費者所喜愛，後續也推出了永遠七歲的POKO牛奶妹的小男友。一九五〇年，不二家將PEKO牛奶妹立體化生產公仔，放置於店鋪前，做為最佳的產品代言人。

一代PEKO牛奶糖廣告牌

POKO巧克力廣告牌

二代PEKO牛奶糖廣告牌

固力果廣告

日本零食大廠江崎固力果的「跑步人」，是創辦人在一九二一年想出來的企業商標，靈感來自於跑步者舉高雙手到達終點的畫面。在廣告牌上的一粒三百，是指一粒糖果的卡路里，可以用來跑三百公尺之意。

グリコ　日本一の栄養菓子　一粒三百メートル

文化の滋養菓子　グリコ　一粒三百米突

電球廣告

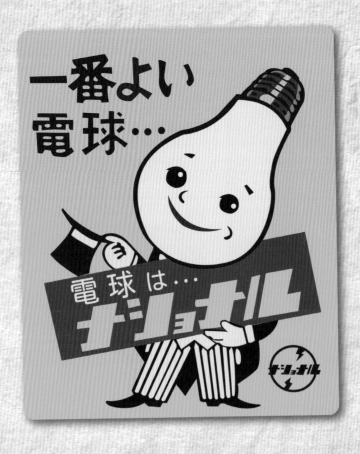

一番よい
電球…

電球は…
ナショナル

最好的電球
松下電器燈泡

在 LED 電燈尚未問世前,「燈泡」是做為照明的主要燈具。燈泡的使用壽命有限,一段時間後就會損壞必須更換,因此造就燈泡的大量需求。台灣早期路燈也是使用燈泡做為主要道路的照明,一般家庭照明更是。在燈泡電球的廣告牌中,較難發現台灣本土品牌,大都是日治時期遺留下來的松下電器、東芝電器所製的廣告鐵牌。

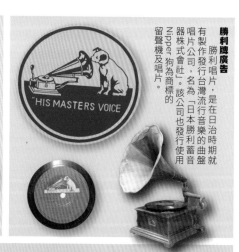

勝利牌廣告

勝利唱片，是在日治時期就有製作發行台灣流行音樂的曲盤唱片公司，名為「日本勝利蓄音器株式會社」。該公司也發行使用Nipper狗為商標的留聲機及唱片。

菸酒廣告

早從日治時期就有煙草鐵牌、煙草燈箱開始，戰後台灣菸酒公賣局也延續生產多款菸酒公賣局對於較大型的授權經銷商會提供於菸酒燈箱予以懸掛，方便在夜晚也能看見於菸酒販售處。

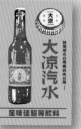

汽水廣告

台灣廣告鐵牌中，有非常多汽水類款式，這和台灣早期各地區汽水廠有關，由於汽水設品牌眾多，競爭激烈，各廠牌紛紛利用廣告鐵牌、零售商去懸掛廣告商。也讓我們見證了台灣復古美學的創意設計。

味之素、味王味素廣告

味之素，是在一九〇八年由日本池田菊苗博士，在昆布中發現麩胺酸鈉所研發製成。日本味之素鐵牌，是塊歷史久遠的老鐵牌上，有專人繪製廣告鐵牌，供零售店家懸掛在外牆上，也有可能是柑仔店製的手繪廣告。味王味素在六〇年代，可能由廠商聘請店家、自行繪製的廣告。

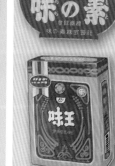

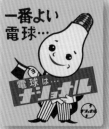

電球廣告

日文「電球」二字，就是我們俗稱的燈泡。這些不同品牌的燈泡鐵牌分別為東芝燈泡、松下燈泡。其中將燈泡擬人化的松下電球先生，穿著燕尾服，手持高帽的紳士模樣，帶給消費者有高級、耐用之感。是張精美又富設計感的廣告鐵牌。

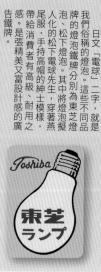

雪泡洗衣粉廣告

居全台第一，銷售量贏過外商的汰漬洗衣粉，除了派三部貨車巡迴全台當場販售外，大量廣告鐵牌曝光，也是打響品牌知名度、增加銷量的主因。

六〇年代天香化工廠所生產的雪泡洗衣粉，已經躍好的原因。

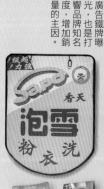

懷舊設計

傳承，那份獨一無二；復刻，專屬你的想念。

張信昌，一個十餘年來對復古、懷舊，有著近乎偏執的著迷與癡狂的設計師。在他心中每一段年代，都有一種餘韻繚繞的「舊」，有著具體而微的形象，透過他的細膩筆觸，一步一步替業主細細勾勒出屬於他們的懷舊記憶，重現那心領神會的時代氛圍。除了精準判讀各項歷史、文化、藝術、美學背景之外。熟稔於實體場景製作的各式工法與各項細節，務求一次到位。

在累積大量展場經驗後，為因應客戶需求，開闢了「故事館」的整體規劃製作，以最真實的復古場景，具體呈現最引人入勝的懷舊街景與人文故事。

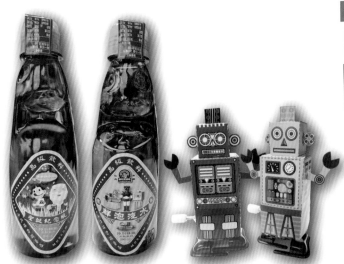

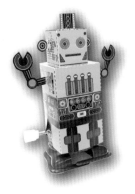

復古風潮方興未艾，懷舊氛圍儼然成為商機，不僅提升企業人氣，也連帶拉抬商品群買氣。同時，打造企業的專屬「博物館」，具有收藏、展示、研究、寓教於樂的多項功能，也逐漸蔚為風氣。

打造一間專屬企業的博物館，導入互動媒體科技，可完整介紹企業歷史文物及演進，而融入復古背景的時空，重現早期創業模樣，營造新穎有趣的互動體驗型態館，更能傳遞企業文化永續經營的理念。

昭和博物館

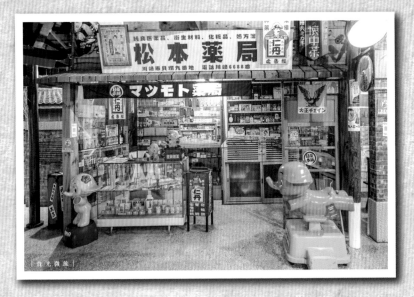

　　以日本昭和 36 年（西元 1961 年）為場景設計主軸年，將當時的復古商店糖果屋、美妝店、西藥房、老湯屋、神社、中藥舖等，一間間搬進我的設計內，加上街道配置的拉麵車、小診所、老郵筒，形成濃厚的懷舊昭和年代。或許您來不及參與這復古年代，希望完工時，，有這份榮幸邀您一起懷舊美好的「昭和年代」。

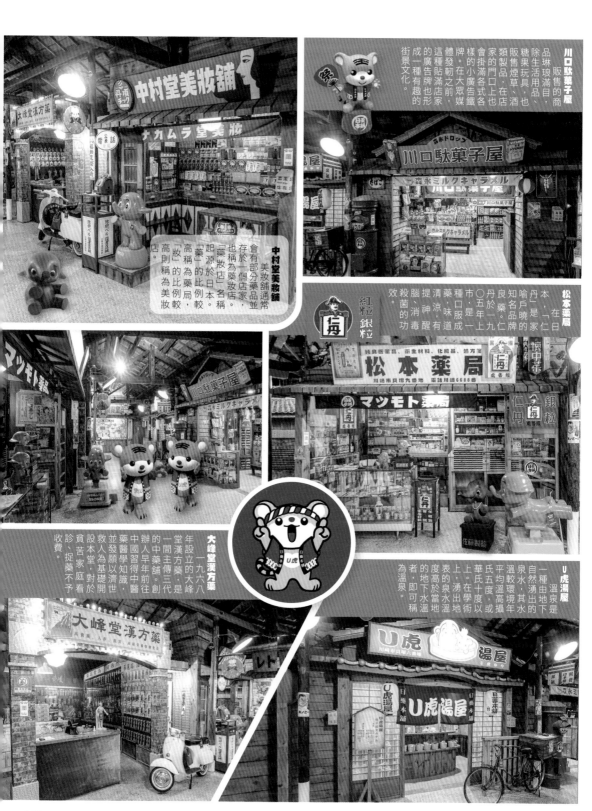

川口駄菓子屋

販售的商品琳琅滿目，除了生活用品、糖果玩具、菸草、酒品之類販售，煙也各種品牌之上也各店門口、在大眾媒體上也貼滿各式鐵牌廣告，這種各家小店前廣告牌製品會掛滿各式，樣也成的這種街景文化也是有趣的形式。

中村堂美妝舖

美妝舖通常會存於一個店家並也稱為藥妝店。「藥妝」起源於日本的名稱。「藥」的比例較高稱為藥局，「妝」的比例較高則稱為美妝店。

松本藥局

丹本是在日本家喻戶曉的一家仁丹品牌。○五於一上九年成道，良知名有丹喻名戶曉道一上九仁品牌。市口五於一。提神清涼、口味服有名道，腦提神清醒，清涼消毒、殺菌解毒的功效。

大峰堂漢方藥

一九六八年設立的大峰堂是主打漢方藥的一間中藥舖。三、創辦人早年前往中國習得知識，並發願以救醫濟世，對於開設本堂為基礎家庭不予看診，貧苦人家捉藥不收費。

U虎湯屋

溫泉是一種自然由地底湧出的泉水，溫泉水均較高。華氏五十度以上。氏溫度在學術上表上的泉水溫度高地，溫泉湧出的地下水當地水出水即可稱溫泉。

大食代美食廣場

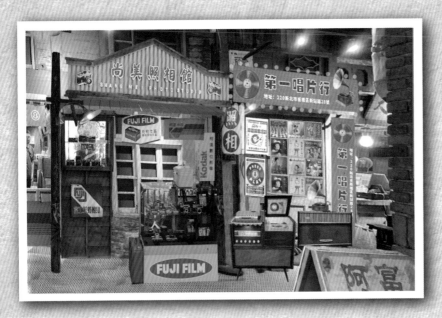

復刻重現
台灣經典老街

food republic 大食代

大食代美食廣場

　　時光停滯在台灣 50 年代，上著瀝青的木作電線杆、舊舊的老招牌、有趣的柑仔店、什麼都賣的雜貨舖、台灣老車站、電髮院等等，街上的屋瓦房舍，有的用紅磚、有的用木頭，各以不同材料建成，但卻更有一種古樸之美。

　　人聲鼎沸的台灣老街，攤位老闆熱情的叫賣聲此起彼落，員工們穿著碎花布與麻汗衫的工作人員，川流不息的在人群中穿梭，揮汗如雨的辛勤工作，復刻重現了台灣50 年代。

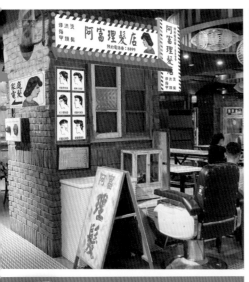

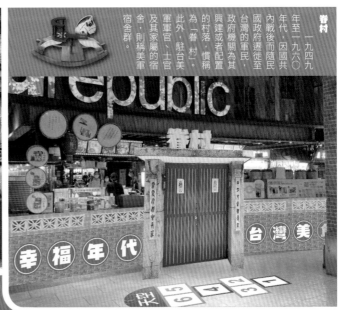

眷村

一九四九年至一九六〇年代，因國共內戰後而隨民國政府遷徙至台灣的軍民，政府將其興建或者配置的村落，慣稱為「眷村」。此外，駐台美軍軍官、士官及其家屬的宿舍，則稱美軍宿舍群。

百貨行

著名的台灣美食店家，販售日常生活所需的用品，以及至今仍沿用的原品牌。特別以場景入口的街道，呈現台灣美食文化的光點。

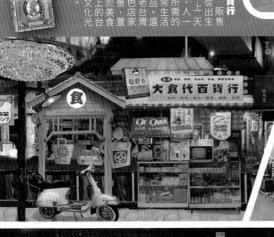

老戲院

運用轉角建物，營造台中老戲院場景，讓舊電影文化故事重溫舊夢，帶領遊客重返五〇年代的老台灣。

九份飽懷舊餐廳

九份飽

金山城

台灣懷舊美食

　　把老台灣元素一一集合，運用幸福年代的氛圍，打造經典復古老台灣。

　　蒐集 1969～1975 年左右的台灣老街景與人文故事，並從中延伸有趣的店家、廣告牌、老電影圖像、復古店頭廣告單、年節燈籠等復古物件，並搭配自行車行、電髮院、玩具店、冰果室、照相館、唱片行、郵局、柑仔店、雜貨鋪等老店意象，共同營造幸福老台灣情境。

　　每間店家的外觀造型，以台灣早期大稻埕街道仿巴洛克建築為主設計場景，再融入 50 年代街頭的電線杆、路燈、公車站牌、電影海報牆等有趣街景元素交互運用，進而呈現出經典老台灣巷弄街景美學。

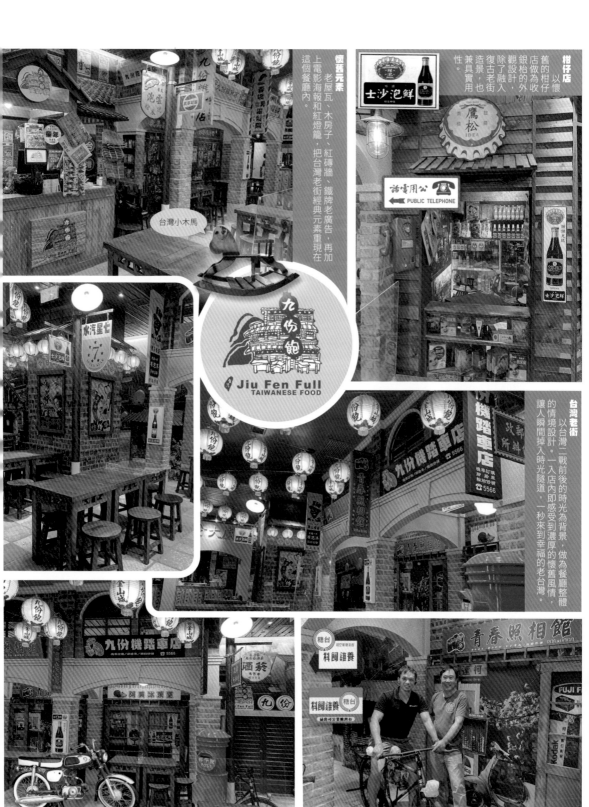

柑仔店

以懷舊的柑仔店做為外觀設計，店枱的收銀設計融入了老街銀枱，除了造景復古，老街也兼具實用性。

懷舊元素

老屋瓦、木房子、紅磚牆、鐵牌老廣告，再加上電影海報和紅燈籠，把台灣老街經典元素重現在這個餐廳內。

台灣小木馬

九份飽
Jiu Fen Full
TAIWANESE FOOD

台灣老街

以台灣二戰前後的時光為背景，做為餐廳整體的情境設計。一入店內即感受到濃厚的懷舊風情，讓人瞬間掉入時光隧道，一秒來到幸福的老台灣。

博物館咖啡

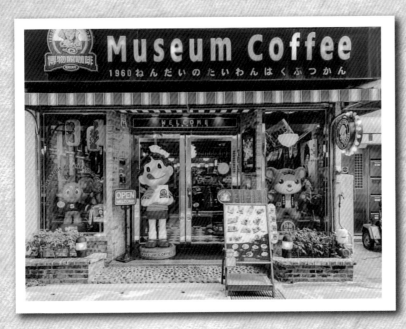

Museum Coffee，復古時尚人文咖啡館。

外觀簡約懷舊的店招，搭配手作磨石牆面與紅磚，用以呈現 50 年代的建材，孕育基礎美感。內部燈光以復古牛奶吊燈、懷舊老廣告燈箱、理髮旋轉燈的昏黃光束營造，表現咖啡館的樸拙美感。大量的藏書、懷舊的菓子屋、齒科診所，以及 1965 年的老金龜車吧枱，裝置著你我曾經擁有的懷舊歲月記憶。店內咖啡飄香的味蕾，與人文復古時尚的場景視覺，建構了這家獨特純真的「50 年代博物館咖啡」。期待您來體驗舊時光老台灣的美好。

厚生齒科診所

齒科診所
台灣早期的診療椅、牙醫診療器具，復刻重現厚生齒科診所。一種對歷史文化的眷戀，更是守護老台灣文物，讓下一代見證上一代的常民醫學故事。

MUSEUM COFFEE

鈴木機車行
以專售SUZUKI為主的鈴木機車行，品牌的老機車，並陳放當年各式老機車、老看板、老闆工具等，呈現早期台灣的街頭老店景，是的特色街頭老景。

1961年のたいわんむかしのつかん
博物館咖啡
昭和和年

Instagram
museum.coffee
Museum Coffee / 50年代博物館咖啡
520個讚
museum.coffee
#50年代博物館咖啡 #懷舊咖啡廳 #倡義區咖啡 #光復南路咖啡

森永ミルクチョコレート

菓子屋
兒時天堂的所在地，店內販售著琳瑯滿目的玩具寶物及美味的零食糖果，那是童年記憶中最重要的店家場景，也是最甜美的記憶。

店內販售各式美味的輕食料理，除了欣賞博物館級的情境式商店，極具特色的美食，更是吸引粉絲一再到訪朝聖的主因。

單 純 剪

簡單幸福

老台灣電髮院

　　單純剪，是台灣第一家以復古美髮為主題，並與懷舊藝術微型博物館融合在一起的復古美容院。這裡一幕幕復古的畫面，盡呈眼前，勾起心中不同時代的回憶——板橋郵局、愛嬌姨冰果室、街角的雜貨舖、尚美照相館、心意純美髮院，以及地上的跳格子、早期理髮院門口的旋轉燈、復古美髮椅子及大吹、牆壁上的花磚與窗花，每一個場景都演繹著不同的人生故事。此刻環繞著我們的是多變的生活及多元的選擇，而塵封已久的懷舊復古，更凸顯歷史價值的重要性，以及人們對過去美好年代的嚮往。

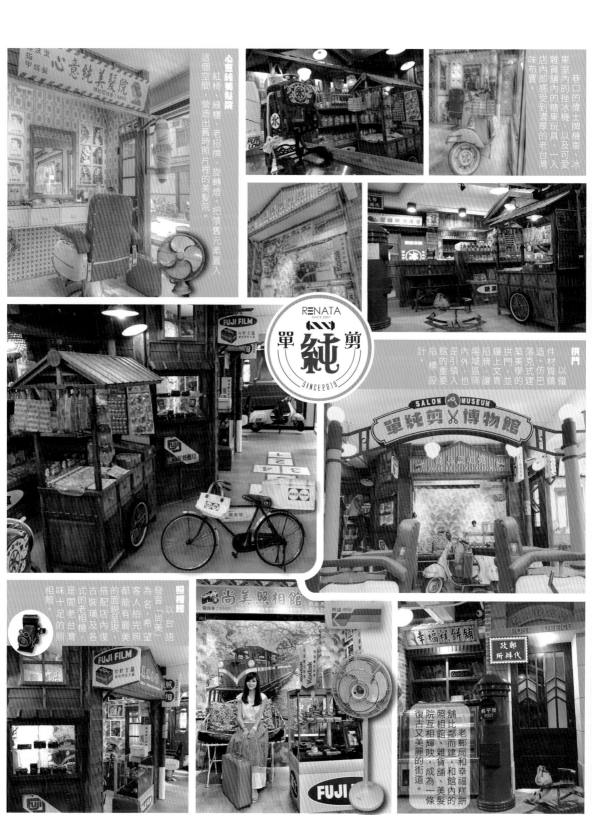

巷口的偉士牌機車、冰果室內的挫冰機、以及可愛雜貨舖內的糖果玩具，一入店內即感受到濃厚的老台灣味布置。

心意純美髮院
紅椅、綠櫃、老招牌、旋轉燈，把懷舊元素置入這個空間，瑩造出舊時照片裡的美髮院。

RENATA
SINCE 2007
單純剪
SINCE 2019

拱門
以鑄鐵仿巴洛克式建築並立的拱門，也引入場外招牌，讓青年文創領域重要入館指標的設計。

SALON MUSEUM
單純剪 博物館

照相館
以台語發音「尚美」為名，希望客人拍完的面貌都能有最完美呈現。古裝璜及搭配店內各復式的老相機，是間十足的老台灣相味館。

老郵局和幸福糕餅舖比鄰而建，和館內的照相館、雜貨舖、美髮院互相輝映，成為一條復古又美麗的街道。

江戶村

穿越時光
悠遊江戶村

日藥本舖博物館 /1603～1867 年江戶村。

　　在都市叢林中，仍保留了一片江戶時代的街景，等著您來親身體驗。這裡有梳著髮髻的武士、裝扮美麗的藝妓，甚至須提防忍者出沒！您也可以來到變身所體驗，成為江戶村的一員。

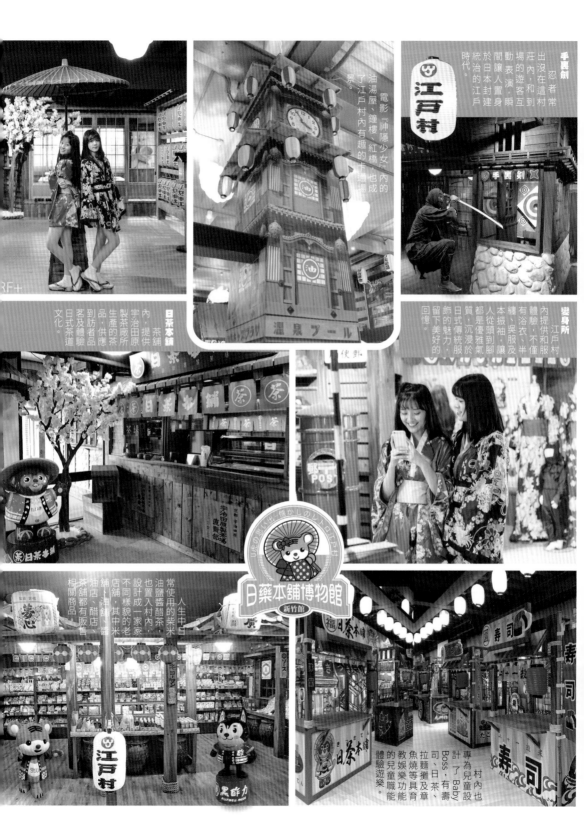

電影「神隱少女」內的油湯屋、鐘樓、紅橋也成了江戶村內有趣的卡通場景。

手裏劍
忍者常出沒在這裡，莊園內的和室，動態的遊客到場表演，讓人瞬間互動身於日本封建時代統治的江戶建身。

變身所
江戶村內提供江戶時代的浴衣、吳服及半服，都是從頭到腳，不和人本振袖，有體驗和式的傳統服飾，質沉浸於優雅的氣質裡，讓美好力的傳統服飾，留下的日式，回憶。

日茶本舖
內製茶舖宇治，提供生產製茶廠，品宇治田原製茶原廠，日茗及體驗，供應到訪者，品日式茶道文化。

日藥本舖博物館
新竹館

人生中日常使用的柴米油鹽醬醋茶，也設置成一家內，不同設計成其中米的老店舖、油舖、醬舖、茶舖店，油鹽醬醋店舖都有販售，相關商品。

村內也專為兒童設計了 Baby Boss，有壽司、日茶、壽司，魚燒及章拉麵攤等具教娛樂功能的兒童育成體驗遊樂。

台灣老店鋪

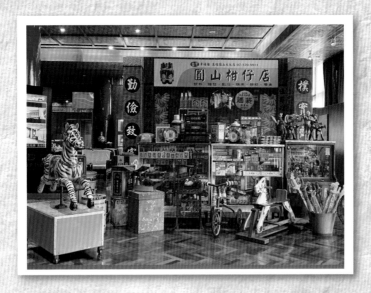

復刻老台灣
重溫舊夢好時光

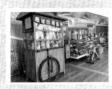 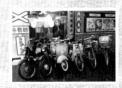

　　復刻一家家台灣老店，把店內的裝潢布置成懷舊的年代，用老物件塞滿整個店家，營造溫馨可愛的情境。再把每個懷舊店家，串連成一條台灣老街，有柑仔店、冰果室、照相館、老戲院、機車行、理髮店、裁縫店、西藥房等。

　　特別喜歡看見遊客到訪後，臉上露出驚嘆的表情，或許未曾經歷過這樣的歲月，但透過我的布展，一起帶您重回台灣幸福的年代。

柑仔店

懷舊場景一定會有的店家。那就是擺滿糖果還有玩具，小朋友最愛的柑仔店，也是童年記憶最深的美好回憶。

童裏心柑仔店

敦親睦鄰

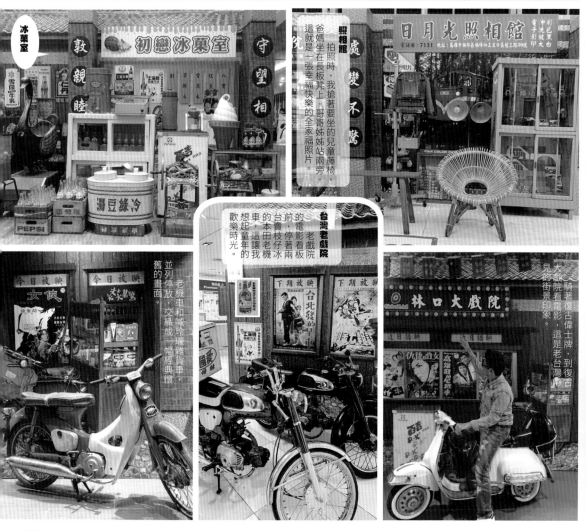

冰菓室

初戀冰菓室

敦親睦鄰　守望相助

照相館

拍照時，我搶著要坐的兒童藤椅，爸媽坐在長板凳上，哥哥姊姊站兩旁，這就是一張幸福快樂的全家福照片。

處變不驚

日月光照相館

台灣老戲院

老戲院前的電影看板，賣著兩枝本田老機車冰仔，這讓我想起童年的歡樂時光。

林口大戲院

老機車和喊玲瓏雜貨車，並列停放，交織成一幅經典懷舊的畫面。

騎著復古偉士牌，到復古戲院看電影，這是老台灣常見的街景印象。

幸福老台灣

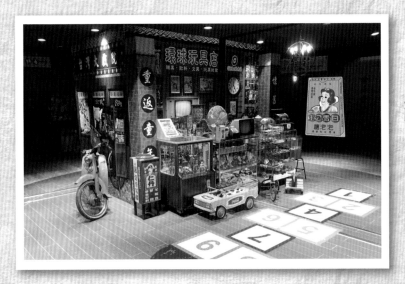

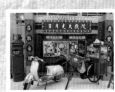

　　用了很長很長的時間，收藏了很久很久的懷舊老物，慢慢拼湊了每一個老店舖，並形成了一個「局」，這便是 50 年代博物館的雛形。

　　運用了懷舊美學，把經典、文青、復古元素，相互交織配用，使其成為設計靈感，一家家企業博物館、文創館、文化館，在這樣的設計下而建立。

　　期許用自己的懷舊美學專業，為台灣每座城市留下一座座博物館。

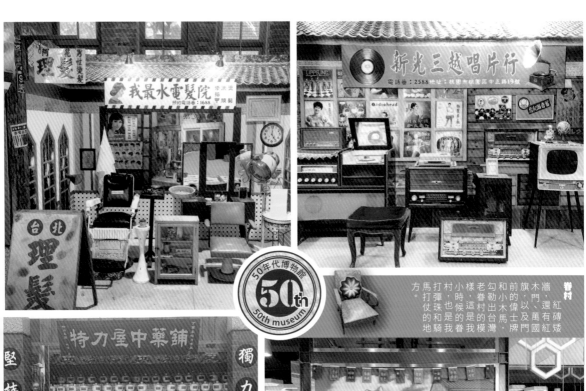

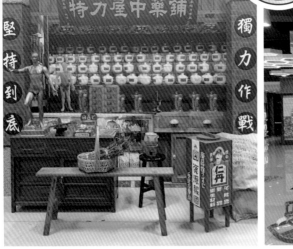

眷村

牆門紅磚矮矮，前有木及偉士牌國民旗以萬紅門，老村出的台灣模樣，小小的是我和春珠的勾勒，這是我眷村時候也春的彈珠，打打彈珠，時候也是我騎馬打仗的地方。

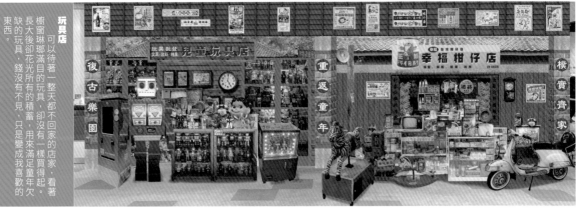

玩具店

可以待著一整天都不回家的店家，看著櫥窗琳瑯滿目的玩具，卻沒有一樣買得起。長大後卻花光所有的積蓄，用來滿足我童年欠缺的玩具，錢沒有不見，只是變成我喜歡的東西。

205

國家圖書館出版品預行編目（CIP）資料

圖解台灣懷舊雜貨：中小學生必讀的台灣老故事/張信昌
著. -- 初版. -- 臺中市：晨星出版有限公司, 2022.02
　　面；　　公分. --（圖解台灣；29）
　　ISBN 978-626-320-054-8(平裝)

1.蒐藏品 2.社會生活 3.臺灣

999.2　　　　　　　　　　　　　　　110021805

線上讀者回函，
加入馬上有好康

圖解台灣　　029
圖解台灣懷舊雜貨：中小學生必讀的台灣老故事

作　　　者　張信昌
主　　　編　徐惠雅
執 行 主 編　胡文青
校　　　對　張信昌、胡文青
美 術 設 計　50年代博物館／張詠翰
封 面 設 計　50年代博物館／張詠翰

創 辦 人　陳銘民
發 行 所　晨星出版有限公司
　　　　　台中市 407 工業區 30 路 1 號
　　　　　TEL：04-23595820　FAX：04-23597123
　　　　　E-mail：service@morningstar.com.tw
　　　　　http：//www.morningstar.com.tw
　　　　　行政院新聞局局版台業字第 2500 號
法 律 顧 問　陳思成律師
初　　　版　西元 2022 年 02 月 05 日

讀 者 專 線　TEL：(02)23672044／(04)23595819#212
　　　　　　FAX：(02)23635741／(04)23595493
　　　　　　service@morningstar.com.tw
網 路 書 店　https://www.morningstar.com.tw/
郵 政 劃 撥　15060393（知己圖書股份有限公司）
印　　　刷　上好印刷股份有限公司

定價 480 元
（如有缺頁或破損，請寄回更換）
ISBN：978-626-320-054-8
Published by Morning Star Publishing Inc.
Printed in Taiwan
版權所有 ‧ 翻印必究